CRISTINA CONTILLI

**ALICE O KIKI?
KIKI DE MONTPARNASSE
MODELLA E PITTRICE**

Lulu.com

3101 Hillsborough Street

Raleigh, NC 27607

USA

Printed in 2014.

Images free by copyright, from Wikimedia commoms and other links indicated in the bibliography.

The bibliography has been structured for the publication of the book also as an e-book and is therefore composed of a series of active links.

Immagini libere dal diritto d'autore tratte da wikimedia commons e dagli altri siti citati nella bibliografia finale.

Le immagini usate sono free per la legge sul diritto d'autore degli Stati Uniti, paese di pubblicazione del libro.

Le immagini inedite di Kiki e di altri personaggi a lei legati sono state rintracciate da me sul mercato antiquario e sono riprodotte a partire dagli originali.

The images used are free for the law on copyright in the United States, country of publication of the book.

The new images of Kiki and other characters related to her were from the antiquities market and are reproduced from the originals.

SECONDA EDIZIONE RIVEDUTA

ED AMPLIATA,

PRIMA RISTAMPA CON L'AGGIUNTA

DI NUOVE IMMAGINI

NOTA DELL'AUTRICE

Alice Prin soprannominata Kiki De Montparnasse è ricordata come compagna e musa del fotografo Man Ray, ma anche per essere stata la modella di molti pittori delle avanguardie che negli anni '20 hanno vissuto e lavorato nel quartiere di Montparnasse a Parigi e, infatti, quando nel 1929 pubblicò il proprio libro di Memorie, Kiki venne definita da Hemingway nell'introduzione "la regina di Montparnasse". Kiki, però, non è stata soltanto questo, ma, come ricorda l'epigrafe sulla sua tomba, è stata "attrice, cantante e pittrice" ed è soprattutto la Kiki modella e pittrice che io ho voluto indagare e raccontare in questo libro.

<div style="text-align: right;">Cristina Contilli, aprile-maggio 2014</div>

"Era stupenda da guardare. Aveva un bel viso già di suo, ma lei ne aveva fatto un'opera d'arte. Aveva un corpo meraviglioso e una voce splendida, fatta per parlare, non per cantare, e in quegli anni fu certamente la regina di Montparnasse più di quanto la regina Vittoria lo fosse nell'epoca vittoriana....(...) Questo è l'unico libro per il quale ho scritto una introduzione e, Dio mi aiuti, l'unico per il quale la farò. (...) E' stato scritto da una donna che, a quanto ne so, non ha mai avuto una Stanza Tutta per Sè (...) Se siete stanchi dei libri scritti dalle signore della letteratura per entrambi i sessi, questo è un libro scritto da una donna che non è mai stata una signora. Per quasi dieci anni è stata a un passo dal diventare quella che oggi sarebbe considerata una Regina, il che, naturalmente, è molto diverso dall'essere una signora." (Ernest Hemingway, 1929).

«Poète, peintre ou théâtreux. En dehors de ces trois professions, je n'admettais aucun autre mortel» (Kiki, 1929, ma la frase si riferisce a quando intorno ai 16-17 anni aveva deciso che non voleva finire a fare la prostituta come accadeva spesso alle giovani venute dalla provincia che si trovavano a Parigi senza un lavoro e senza una casa)

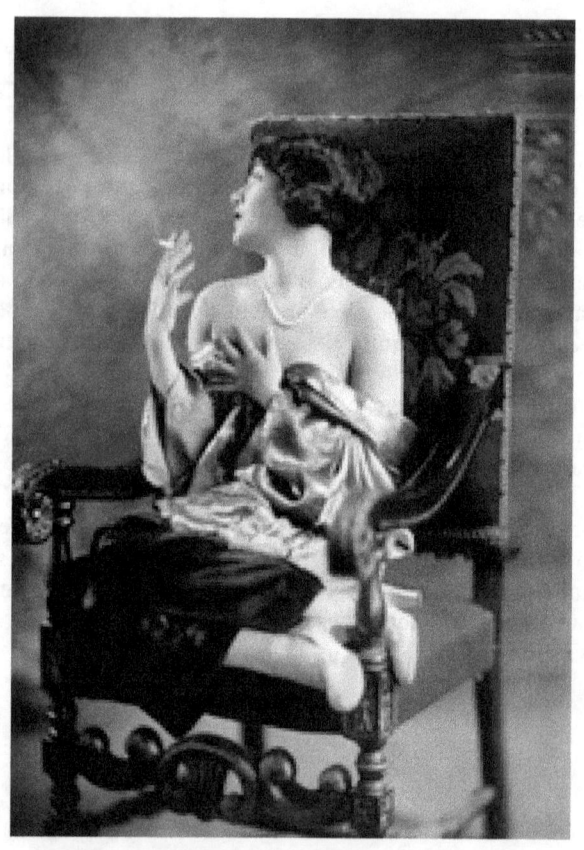

Kiki in una posa sensuale con una sigaretta in mano...
Molte foto interessanti di Kiki sono state scattate da Man Ray nel periodo 1921-1929, ma oltre a queste foto già note e soprattutto ancora coperte da copyright, esistono altre foto meno conosciute di Kiki scattate presso lo studio di Julien Mandel a Parigi in un periodo databile tra il 1919 e il 1929. Esistono inoltre alcune foto di una Kiki più matura fotografata alla metà degli anni '30 nel proprio locale.
Nel 1936 Kiki aveva aperto, infatti, un locale a Parigi che portava il suo nome e che sarà costretta a chiudere nel 1939 dopo lo scoppio della seconda guerra mondiale perché ricercata dalla Gestapo per la sua partecipazione alla resistenza. Una donna dunque dalle molte sfumature che sulla sua tomba volle la scritta
"Kiki De Montparnasse, attrice, cantante e pittrice"

PROLOGO: PARIGI 1929

Kiki fumava una sigaretta con i gomiti appoggiati al davanzale di una finestra che dava sui tetti grigi e blu di Parigi quando Henri le si era avvicinato e le aveva detto: "Che fumare faccia dimagrire è soltanto una leggenda che circola tra le attrici parigini, perciò, per favore, spegni quella sigaretta e fammi almeno uno di quei sorrisi che oggi pomeriggio hai riservato alle persone che affollavano la presentazione del tuo libro di Memorie."
"Quello era un sorriso di scena, tu ti meriti un sorriso vero, comunque, stavo fumando perché mi aiuta a riflettere, solo che tutte le mie riflessioni non sono bastate a farmi venire un'idea su come far giungere una copia del mio libro nelle mani di una vecchia amica."
"Se è una cantante o un'attrice con cui hai discusso perché non fai la cosa semplice ossia vai da lei e le dici: mi dispiace per quello che è accaduto tra noi in passato, c'è anche qualcosa di te in questo libro, spero che tu lo leggerai."
"Non è una collega la vecchia amica a cui mi riferivo, ma è una scultrice che ho conosciuto tanti anni fa, solo che non ho più saputo nulla di lei, per cui immagino che sarà sempre ricoverata nella stessa clinica di Avignone, temo, però, che, se mi presentassi da loro, non me la farebbero incontrare, ma tu sei un giornalista e i giornalisti riescono a entrare ovunque, perché non ci provi tu?"
"In che tipo di clinica è ricoverata la tua amica?"
"Una clinica psichiatrica vicino Avignone, da qualche parte credo di avere anche un loro numero di telefono."
"Io posso provarci, Kiki, ma non ti prometto nulla."
"Ma come, un giornalista bravo e intraprendente come te non può inventarsi che la deve intervistare, magari anche in presenza di un medico per non farla agitare troppo..."
"E in cambio di questo favore, anche piuttosto impegnativo, direi, tu non mi daresti neppure una piccola ricompensa?"
"Un anticipo di ricompensa, per ora, perché il favore, a dirla tutta, me lo devi ancora fare!"

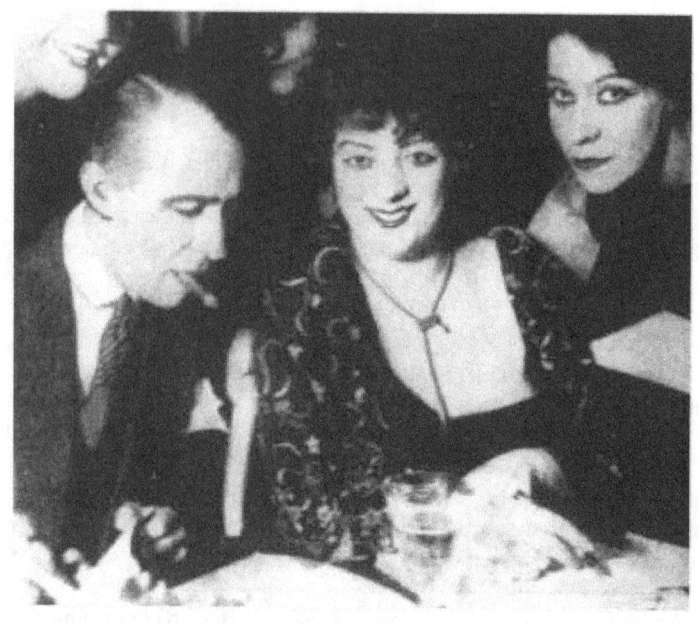

Kiki De Montparnasse in una «foto pubblicitaria» del 1929, ritratta intenta a firmare una copia del proprio libro di Memorie (dalla mia biografia romanzata della scultrice Camille Claudel). Accanto a lei il giornalista Henri Broca, direttore della rivista "Paris-Montparnasse" e curatore della pubblicazione del libro di Kiki.

PRIMA PARTE: IL PASSATO

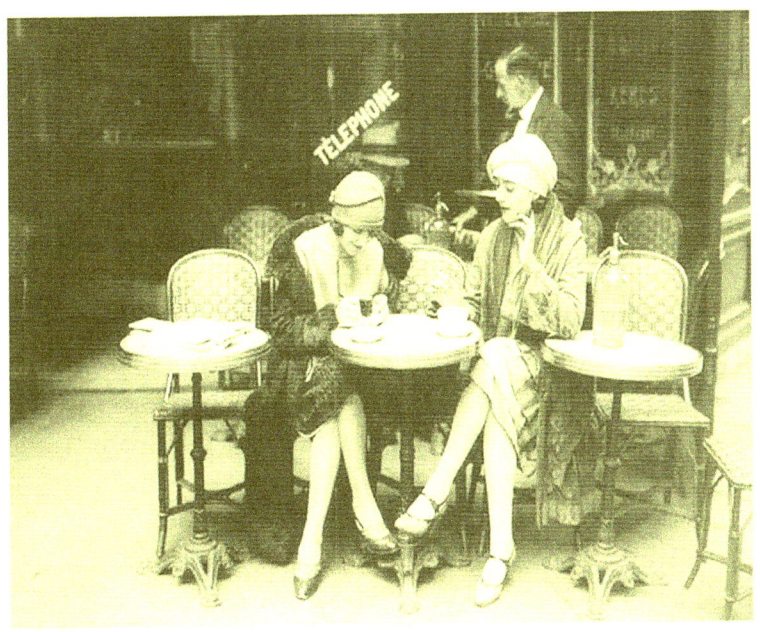

Un caffè parigino negli anni '20 (la foto l'ho trovata sul web all'interno di un articolo che parlava del soggiorno a Parigi di Hemingway).[1]

PARIGI, PRIMAVERA 1921

"Un jour, je bavardais dans un café avec Marie Vassilieff [...]. De l'autre côté de la salle, deux jeunes femmes étaient assises [...]. La plus jolie des deux fit un signe à Marie, qui me dit que c'était Kiki, un modèle très demandé [...]. Marie invita Kiki et son amie à notre table." (Man Ray)

Dopo alcuni giorni Kiki e Man si erano ritrovati ad un tavolino dello stesso caffè dove si erano conosciuti.

[1] http://autumnmarykirchman.com/blog/2012/11/27/the-best-collection-competition-aw-2013-inspiration.html

"La tua amica è davvero un tipo eccentrico, io non la conoscevo come scultrice finché non mi è capitato poco tempo fa sotto mano un libro sull'arte contemporanea scritto dallo scultore statunitense Lorado Taft dove c'è un intero capitolo dedicato a lei, arricchito anche da diverse foto delle sue sculture.[2] Lì viene presentata come una delle migliori allieve di Auguste Rodin, ma, come le ho nominato Rodin, la tua amica prima mi ha fulminato con lo sguardo, come se l'avessi offesa! E poi ha aggiunto che, se desidero essere suo amico, oltre che tuo, in futuro non dovrò mai più nominare Rodin di fronte a lei!"
"Nei libri di arte non c'è scritto, ma Camille è stata sia allieva sia amante di Rodin per diversi anni e lui l'ha fatta soffrire molto perché in atelier dove lei sarebbe dovuta essere una praticante l'ha invece usata come modella, facendola posare nuda per parecchie sculture, mettendola così in una situazione imbarazzante di fronte ai suoi familiari, ma questo sarebbe il meno, il peggio è che, dopo averla sostenuta nella sua carriera, l'ha abbandonata come donna e come artista."
"A volte capita di soffrire per amore e non sempre, quando finisce il rapporto con una donna, si ha ancora voglia di sostenerne la carriera artistica, se non la si ama più."
"Certo che può capitare, ma, anche se molte cose Camille non me l'ha volute confidare, io credo che Rodin debba aver fatto qualcosa di grave nei suoi confronti, altrimenti lei non sarebbe impazzita fino ad essere ricoverata in una clinica psichiatrica alla vigilia della guerra."
"Ma allora, tu dove l'hai conosciuta?"
"Alla Salpétriere."
"E tu cosa ci facevi lì?"
"Sarebbe una storia lunga da raccontare, ma, te la racconterò, quando ci conosceremo meglio."
"Se tu continui a rifiutarti di posare per me, sarà difficile che potremo conoscerci meglio!"
"Io preferisco posare per i pittori che per i fotografi perché i pittori ti ritraggono per come sei, aggiungendo in più qualcosa che esiste solo nella loro immaginazione, mentre i fotografi ti ritraggono così come sei e basta."

[2] Il libro di Lorado Taft si può scaricare da google libri, ma ho trovato anche questo interessante dibattito in un forum sulle preferenze di Taft tra gli artisti a lui contemporanei e sulla sua valutazione del lavoro di Camille Claudel:
http://www.sculpture.net/community/showthread.php?t=3660

"Ti sbagli, Kiki, io ho visto le tue foto erotiche scattate presso lo studio Mandel, delle perfette foto erotiche commerciali adatte ad essere trasformate in cartoline postali, foto osé, ma non troppo, perfette e fredde come il quadro di un pittore pompier. Non è questo che io ho in mente per te, se verrai a posare per me, capirai che la fotografia può essere molto altro e può trasformarsi in un'arte innovativa e sperimentale al pari della pittura."

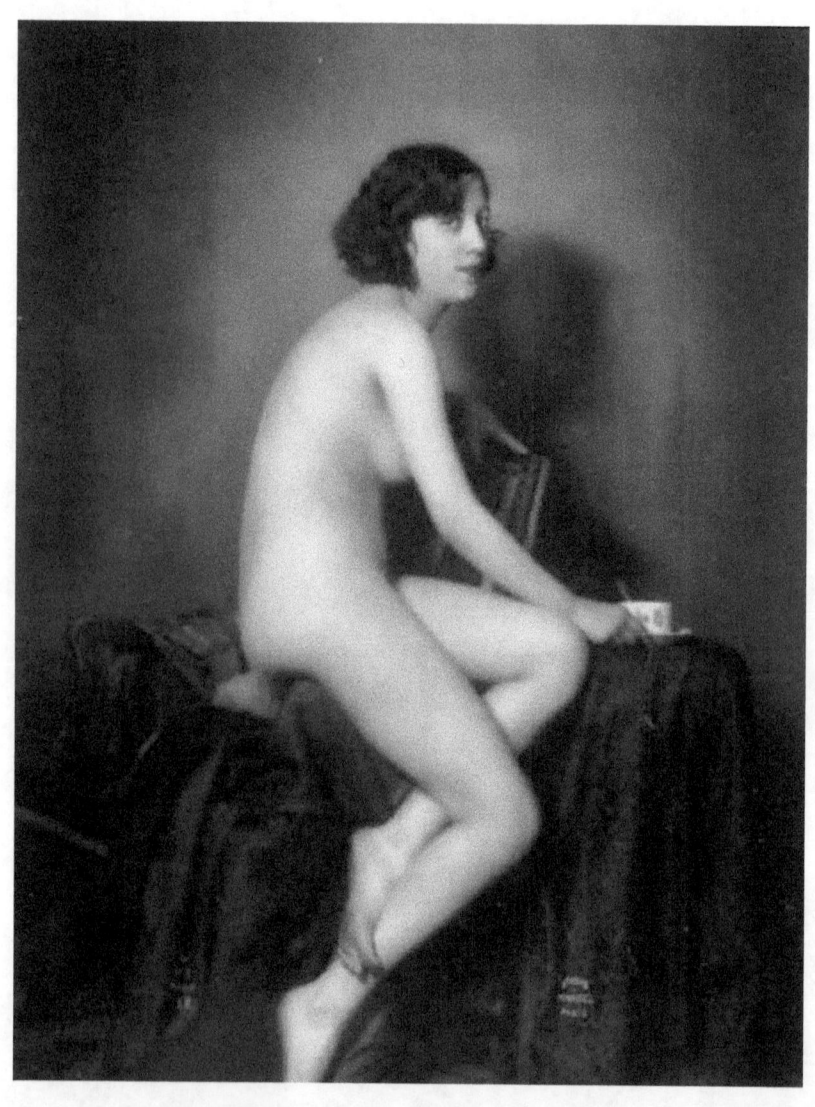

Una giovanissima Kiki in uno scatto di prova
dello studio Mandel di Parigi.

PARIGI, INVERNO 1921-1922

"Il photographie des gens dans la chambre d'hôtel où nous habitons et, la nuit, je reste allongée sur le lit pendant qu'il travaille dans le noir. Je vois son visage au-dessus de la petite lumière rouge et il a l'air d'être le diable en personne. Je suis tellement sur des charbons ardents que j'ai du mal à attendre qu'il ait fini.» (Kiki su Man Ray e sul suo insolito metodo di lavoro nel primo inverno della loro relazione professionale e amorosa)

Quella sera Alice alias Kiki De Montparnasse aveva detto al pubblico del locale dove, a volte, andava ad esibirsi, per guadagnare qualcosa in più, oltre a quello che guadagnava, posando come modella, ma anche vendendo i propri quadri.
"Stasera non mi spoglierò solo per la gioia dei vostri occhi, ma anche per aiutare due giovani artisti che aspettano un bambino."
Poi, si era interrotta, per dare al pubblico il tempo di memorizzare quello che aveva detto, quindi, aveva aggiunto: "E, siccome la mia amica Camille stasera mi ha vestita da vera signora, ne avrò parecchi di strati da togliere, ma, col suo aiuto, vedrete che alla fine potrete apprezzare fino in fondo i miei gioielli segreti."
Dopo aver pronunciato quelle parole, Alice si era tolta scarpe, cappello, guanti, giacca, gonna, sottogonna, e persino il corpetto che ormai non andava quasi più di moda, ma che serviva a darle un'aria da signora elegante e un po' d'antan, infine, quando era rimasta con indosso soltanto una sottoveste quasi trasparente, si era voltata e aveva detto: "Ed ora preparatevi al meglio."
"Allora, togliti le mutande, Kiki!" Le aveva gridato qualcuno dal pubblico, ma lei prontamente gli aveva risposto: "Io non le porto mai, se non quando a Parigi nevica e oggi non mi sembra che stia nevicando."
Poi, muovendo maliziosamente i fianchi, si era tolta la sottoveste, si era piegata in avanti, aveva allargato le gambe e aveva mostrato senza alcun pudore al pubblico le due aperture del proprio corpo.
Infine, aveva chiuso gli occhi e aveva iniziato a cantare. Nel frattempo, dentro di sé, aveva contato fino a 180, 180 secondi ossia 3 minuti era, infatti, il tempo medio in cui venivano i due artisti per cui aveva posato all'inizio della sua carriera di modella, Maurice perché, era giovane e timido e non riusciva a trattenersi più a lungo per l'emozione e Chaim[3]

[3] Chaim è il pittore Chaim Soutine che aveva dato ad Alice il soprannome di Kiki e che era stato uno dei primi ad accoglierla nel proprio atelier come

perché era malandato e di mezza età e talmente abituato ad andare con le prostitute da essersi disabituato a preoccuparsi del piacere della propria amante.
Finiti i tre minuti, Alice si era voltata di nuovo verso il pubblico e l'aveva salutato, dicendo: "Ringraziandovi per il tempo che mi avete dedicato, spero di avervi fatto passare qualche momento di svago. Ci rivediamo la prossima settimana nel giorno in cui di solito canto in questo locale."
Poi si era rimessa la sottoveste, vi aveva infilato sopra un tubino nero, semplice, ma elegante, era scesa dal palco e aveva ricordato al gestore del locale: "La metà dell'incasso di stasera va a te e l'altra va a quei due giovani in difficoltà, per cui ho accettato di spogliarmi oltre che di cantare e ricordati che so contare e quindi non cercare di sottrarre a quei due ragazzi quello che gli devi, altrimenti qui dentro pianto la prossima settimana un casino che tu neppure ti immagini."
"Come se non ti conoscessi!" Gli aveva risposto lui, visto che Kiki era conosciuta in tutto il quartiere ed era chiamata con molto affetto e una lieve ironia "la regina di Montparnasse".
Mentre Alice stava ancora parlando con il gestore del locale, il suo convivente, il fotografo americano Man Ray, l'aveva afferrata per un braccio, stringendoglielo fin quasi a farle male: "Che bisogno hai di spogliarti, quando hai ormai un uomo che ti ama e che desidera soltanto passare le sue giornate nel proprio studio fotografico, a scoparti e a fotografarti?"
"Tu sei un uomo affascinante, Man, ma sei anche un grandissimo egoista."
"E tu, Kiki, sei un'esibizionista che si diverte a mostrarsi nuda in pubblico."
"Ma quale esibizionista! Lo sai benissimo che stasera mi sono spogliata per aiutare due giovani artisti in difficoltà ed ora lasciami andare da Camille che, appena siamo scese dal palco, si è seduta in un angolo del locale e si è messa a piangere."
Dopo essersi avvicinata a quella che negli ultimi mesi era diventata una delle sue migliori amiche, Alice le aveva chiesto: "Perché piangi, Camille? La serata è andata benissimo, sembra che i miei gioielli, anche se sono un po' consumati dall'uso, piacciano ancora!"

racconta lei stessa con affetto ed ironia:«Il m'a un peu effrayé avec son air de sauvage (...). Me trouvant dans son escalier avec une amie et gelées que nous étions, nous nous sommes retrouvés face à face, car là, il faisait moins froid que dehors, mais surpris de nous voir, Soutine nous invita à rentrer dans son atelier, il a passé toute la nuit à brûler tout son atelier pour nous chauffer».

"Lo so che è andata bene e mi fa piacere, ma tutta questa storia mi ha ricordato che tanti anni fa sono rimasta incinta di Rodin, purtroppo lui pensava che non fosse un incidente, ma che io l'avessi fatto apposta per incastrarlo e costringerlo così a sposarmi, per cui mi ha detto che non ne voleva sapere del bambino che attendevo. Allora, io ho avuto paura di ritrovarmi non solo con un figlio illegittimo, ma anche di essere, poi, costretta ad abbandonarlo in qualche istituto e ho deciso di abortire. Una mia ex compagna di Accademia mi ha trovato un medico che faceva questo tipo di interventi, ma purtroppo pensava solo a due cose: a prendere i soldi per il suo lavoro e a liberarti del bambino che attendevi, non gli importava se poi faceva un danno e tu magari alla prossima gravidanza avresti avuto dei problemi, ora capisci perché sto piangendo?"

"Anch'io una volta sono rimasta incinta per errore, ma poi probabilmente perché lavoravo troppo e mangiavo poco ho avuto un aborto spontaneo quindi, ti capisco, Camille, più di quanto tu possa immaginare."

Mentre Kiki stava ancora cercando di consolare Camille uno dei camerieri del locale l'aveva chiamata, dicendole che c'era una telefonata per lei. Appena, aveva sentito dall'altra parte del filo, la voce del dottor Boulanger, Alice si era ricordata che era tardi e che non aveva ancora riportato Camille alla "Salpétrière" e così era rimasta in silenzio nell'attesa di una paternale che per fortuna non era arrivata.

"Quando ho ripreso servizio in ospedale e ho visto che non avevi ancora riportato qui Camille, mi sono chiesto se avevo fatto bene ad affidartela, ma dove l'hai portata? Si sente un rumore tale in sottofondo."

"Siamo nel locale dove canto, non vi ricordate, dottore, che vi avevo dato questo numero perché non ho una casa e neanche un telefono a casa che poi qui a Parigi hanno ancora davvero in pochi. Non abbiamo fatto nulla di male: volevo soltanto che Camille si svagasse un po'."

"D'accordo, ma ora salite tutte e due sul primo taxi disponibile e tornate qui."

Dopo aver messo giù la cornetta del telefono, Kiki era andata da Camille e le aveva detto: "Mettiti il cappotto ché ha telefonato il tuo Emile e ci ha richiamate all'ordine."

"Io non voglio tornare in clinica!"

"Camille, lo sapevi anche tu che questo era solo un esperimento di uscita breve e che poi ti avrei dovuta riportare lì."

In quel momento era arrivato Man Ray e aveva fermato Kiki, dicendole: "Adesso i tuoi ammiratori, ti chiamano anche sul telefono del locale.

"Ma quali ammiratori, era il dottor Boulanger della Salpétriere, mi ero completamente dimenticata che per mezzanotte dovevo riportare Camille in clinica."
"Eri troppo impegnata a mostrare i tuoi gioielli per ricordatene!"
"Ma stai zitto ché stasera non ne dici una giusta! E, dopotutto, se non mi credi, vieni in taxi con noi così vedrai che ti sto dicendo la verità."
"Certo che vengo con voi, voglio proprio vedere se mi stai raccontando la verità o se questa è soltanto una delle tue scuse più fantasiose."
Alla fine erano saliti in taxi in tre. Sul sedile posteriore a sinistra Kiki, al centro Camille e a destra Man con Camille che ripeteva a bassa voce come una cantilena: Non voglio tornare in clinica. Tanto che Man alla fine aveva detto a Kiki: "Tu mi farai impazzire come ha fatto Rodin con Camille."
"Veramente lì l'uomo era Rodin e la donna Camille perché sono le donne che più spesso purtroppo impazziscono per amore, ma, se pensi che io un giorno perderò la ragione per te, ti sbagli di grosso."

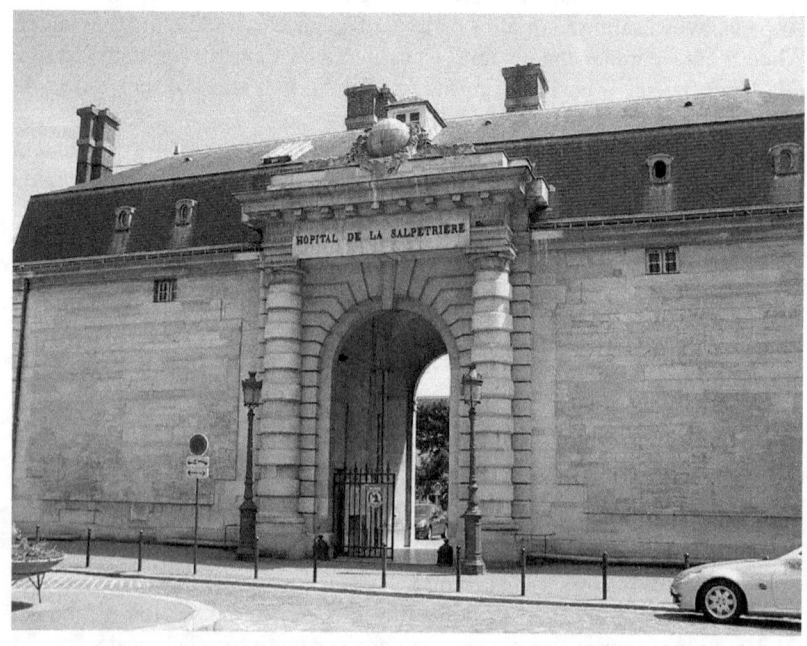

L'imponente cancello di entrata della Salpêtriere che è rimasto uguale all'epoca in cui sono state ricoverate in questa struttura Camille e Kiki (da wikimedia commons).[4]

Finalmente attraverso le strade di Parigi erano giunti davanti all'imponente cancello di ingresso della Salpêtriere e Camille aveva detto alla guardia che la osserva con aria diffidente: "Devo riaccompagnare una paziente che oggi è stata ospite da me."
"A quest'ora?"
"Sono un po' in ritardo, lo so, ma non potete fare un'eccezione e aprirci lo stesso, se non mi credete potete chiedere al dottor Boulanger oppure alla dottoressa Dejerine che si occupano entrambi di lei."
"D'accordo, signorina, ad una ragazza così carina non si può negare un favore, siete gentile, in fondo, a preoccuparvi per una vostra ex collega ormai malata, ma voi mi sembrate ancora giovane e sana..."
"Certo, perché dovrei essere malata anche io?"
"Allora, visto che siete bella e sana, quanto volete per una sveltina?"
"Ma per chi ci avete prese? La mia amica è una scultrice e io sono una cantante, non una prostituta, ma, se volete, posso farvi un autografo, sono una cantante famosa, ve lo potete anche rivendere, se un giorno vi sarete stancato di tenerlo. Se mi dite il vostro nome, ve lo scrivo subito e ci imprimo anche un bel bacio sopra."
Nel frattempo, Man che aveva assistito alla scena era passato nei confronti di Kiki dalla rabbia all'ammirazione e, così, quando lei alcuni minuti dopo era tornata senza Camille all'ingresso della Salpêtriere, le aveva detto: "Sei un genio, Kiki, solo un genio riuscirebbe a convincere un uomo a barattare una scopata con una firma!"
"Quando avevo sedici anni ho conosciuto un pittore che, invece della modella, mi voleva far fare la prostituta, ma io spesso riuscivo a farmi pagare solo per due carezzine e poco più o addirittura solo per farmi guardare nuda. Mia nonna lo diceva sempre che la necessità aguzza l'ingegno!"
Quando aveva lasciato Camille nelle mani di un'infermiera che stava facendo il turno di notte, ma non sembrava molto contenta di dover lavorare proprio a quell'ora, lei l'aveva abbracciata, dicendole: "Grazie, Kiki, per le

[4] http://commons.wikimedia.org/wiki/File:Entr%C3%A9e_h%C3%B4pital_de_la_Salp%C3%AAtri%C3%A8re.JPG

belle ore che mi ha fatto passare, anche se ho paura che non ci rivedremo più."
"Perché dici così, Camille? Il tuo Emile, al telefono, mi sembrava preoccupato, ma non arrabbiato per il nostro ritardo."
"Io non ho paura di Emile, ma degli amici di Rodin, quelle sono persone potenti e se qualcuno gli ha raccontato che me ne vado in giro per Parigi con un'amica e che potrei ricominciare a scolpire, mi faranno di nuovo chiudere in clinica ad Avignone."
"Ma anche il tuo Emile è una persona potente perché è un industriale farmaceutico e grazie al suo lavoro conosce sicuramente tanti che possono aiutarlo."
"A parole, Emile, dice che si è separato dalla moglie e vuole andare a vivere in campagna con me e con nostra figlia, ma io non ci credo!"
"Perché Emile dovrebbe ingannarti se è innamorato di te?"
"Io credo che Emile voglia davvero trasferirsi in campagna per seguire più da vicino i suoi esperimenti di botanica, ma temo che non mi voglia accanto a lui perché si vergogna di me, a lui importa solo di Aurore!"
"Ma, no, Camille, vedrai che ti sbagli."
"Emile ha perso due dei suoi tre figli durante la guerra ed ora gli restano soltanto la terza figlia che ha avuto dalla moglie e la nostra Aurore che però è più grande e, secondo me, anche più sveglia della sorella. Per questo ora Emile l'ha messa in un collegio per farla studiare e tra qualche anno la metterà a lavorare nel laboratorio farmaceutico di famiglia, ma in tutto questo io sono di troppo!"
"Io te l'ho detto che ti sbagli, Camille, ma se, invece, avessi ragione, ricordati sempre che c'è qui a Parigi la tua Kiki pronta ad aiutarti."
Camille, però, che, nonostante il miglioramento delle sue condizioni, restava pur sempre una persona, malata di psicosi di persecuzione, quella sera diffidava di tutti, anche di Kiki, tanto che le aveva risposto: "Sì, certo come quando due anni fa volevi portarti a letto il mio Emile, sperando che firmasse il tuo foglio di dimissione, non sapendo che per una carta del genere ci vuole un medico e non basta un farmacista!"
"Io non volevo portarmi a letto, il tuo Emile, io volevo soltanto convincerlo che non ero né una ninfomane né una prostituta e che non avevano alcun motivo per trattenermi alla Salpétriere."
"Tanto per te un uomo in più oppure in meno faceva poca differenza."
"Guarda che ti sbagli, Camille perché, anche quando ero messa davvero male e dormivo sui tavoli di qualche caffè o alla stazione della metro di Montparnasse, non sono mai andata a letto con il primo che passava per non rischiare di prendermi qualche malattia venerea in cambio di pochi franchi."

Dai discorsi di Camille, alla fine, Kiki aveva capito che la sua amica stava scivolando di nuovo nella propria psicosi di persecuzione e che era inutile stare a discutere con lei, perciò, l'aveva salutata, limitandosi a dirle: "Adesso tu non ne sei convinta, ma ricordati sempre che la tua Kiki ti vuole bene e che se hai bisogno di qualcosa bastano una telefonata o ancora meglio un biglietto e io arrivo."

Kiki ritratta nel 1919 dal suo primo amore, il pittore di origine polacca Maurice Mendijzki. Kiki vivrà con lui fino al 1921 quando entrerà nella sua vita Man Ray.

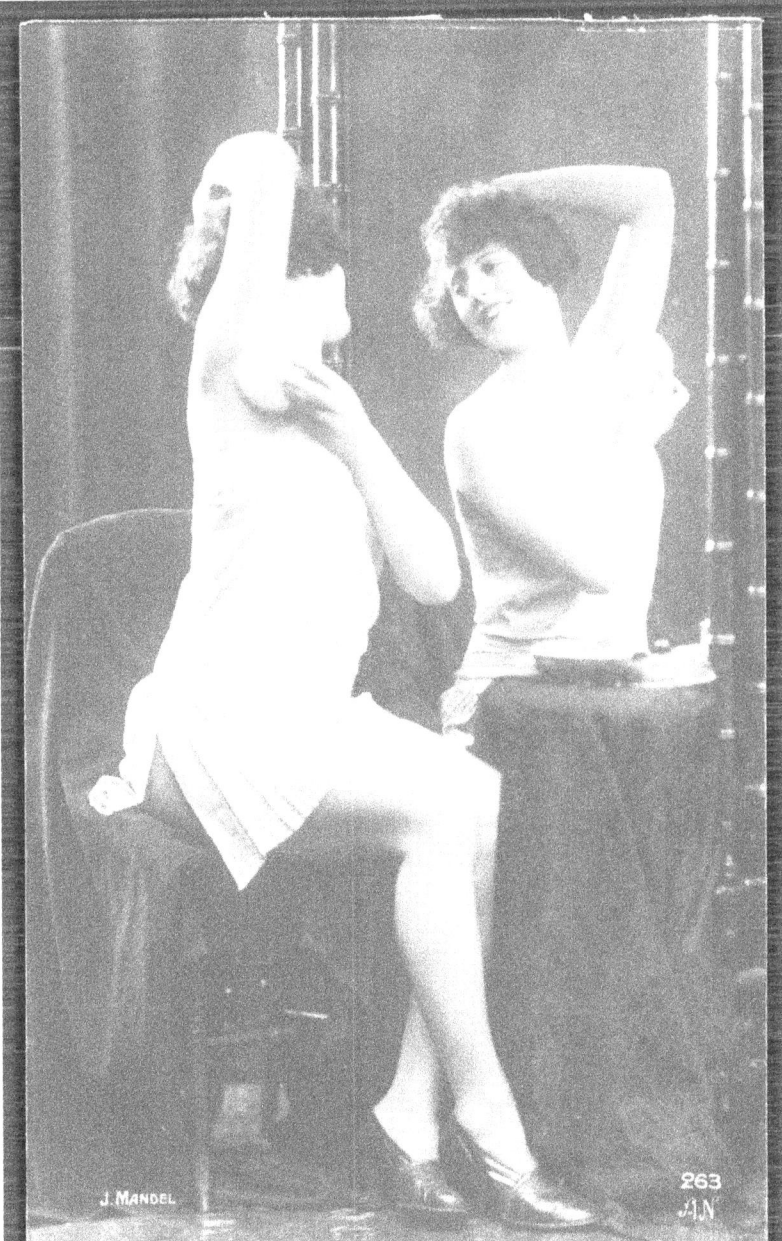

Kiki nello stesso periodo in una foto dello studio Mandel di Parigi.

Quando era tornata al locale, Kiki era corsa a cambiarsi, poi, era salita sul palco, aveva cantato un paio di brani e, infine, aveva ordinato una bottiglia di champagne, dicendo a se stessa: "Ho proprio bisogno di bere qualcosa per riprendermi da tutte le disavventure di questa sera!"
Mentre stava sorseggiando una coppa di champagne le si era avvicinato il pittore Maurice Mendjzki e le aveva chiesto: "Posso sedermi accanto a te?"
"Certo, lo sai che per te c'è sempre un posto al mio tavolo."
"So che io sono partito da Parigi per andare nel Midi e ti ho lasciato alcuni mesi da sola, ma quel fotografo americano con cui ti sei messa, dopo che ci siamo lasciati, non mi piace per niente, perché guarda tutti con quella sua aria cinica e distaccata, ma deve dimostrare ancora di avere un vero talento e soprattutto non mi piace quando alza la voce con te."
"Man non ha apprezzato il mio spogliarello per beneficenza ed è per questo che prima abbiamo discusso, ma, a volte, può capitare a due persone che stanno assieme di discutere, perciò, non devi preoccuparti per me."
"Tu lo sai che la mia casa e il mio atelier sono sempre aperti per te, se ci dovessi ripensare."
Per un istante Kiki era stata tentata di tornare indietro perché come sapeva bene dentro di lei ... Maurice è l'unica persona assieme a mia nonna che mi ha voluto bene davvero, se non fosse stato per lui che mi ha preso a vivere nella propria casa / atelier io sarei finita nelle mani di qualche altro bastardo come Robert che, quando restavamo senza soldi perché non riusciva a vendere i suoi quadri, mi sbatteva in strada, intimandomi di non ritornare a casa, finché non avessi guadagnato qualcosa... però cosa ci posso fare se adesso per Maurice io provo soltanto un sentimento di affetto e non sono più innamorata di lui?

Quella sera, quando erano tornati nella stanza d'albergo dove Man viveva da quando era giunto a Parigi, Kiki si era spogliata e si era stesa completamente nuda sul letto. Anche Man si era spogliato e dopo essersi infilato un preservativo si era steso sopra di lei e l'aveva penetrata con impeto. Poi dopo aver raggiunto il piacere, si era rimesso supino e allungando una mano verso i seni d Kiki le aveva sfiorato i capezzoli ancora turgidi per l'eccitazione e le aveva chiesto: "Non ti rivestire, voglio poter

sentire che sei qui accanto a me e che posso sentire la tua pelle calda e morbida."
"E se durante la notte dovessi sentire freddo?"
"Ci penserei io a scaldarti."

Kiki in veste di pittrice in una foto scattata
probabilmente all'inizio degli anni '20.

CHATILLON SUR MER; ESTATE 1922

«J'ai le coeur gros en pensant que ce soir tu seras seul dans ton lit, parce que j'aimerais que tu fasses dodo en te serrant dans mes bras. Je

t'aime trop, pour t'aimer moins il faudrait que je sois plus avec toi, et ce serait bien parce que tu n'es pas fait pour être aimé, tu es trop calme. Je dois mendier parfois une caresse, un petit peu d'amour [...] Enfin il faut que je te prenne comme tu es, car tu es quand même mon amant que j'adore, celui qui me fera mourir de plaisir et de douleur et d'amour [...]. Je mords ta bouche jusqu'au sang et je me grise de ton regard indifférent et bien méchant [...] à lundi, mon grand chéri, ta Kiki t'adore Man» (da una lettera inviata da Kiki a Man nell'estate del 1922)

Durante l'estate Kiki era tornata a Chatillon sur Seine dalla nonna, ma si sentiva sola, lontana da Parigi e dagli ammiratori che frequentavano i locali dove cantava, ma soprattutto si sentiva sola, lontana da Man, dopo che negli ultimi mesi avevano passato tante ore assieme tra sedute di posa e notti di passione e così si era fatta scattare una foto presso uno studio locale e gliel'aveva inviata, accompagnata da un messaggio in cui gli chiedeva di raggiungerla.
"Allora è colpa di questo bel giovanotto, Alice, se vuoi restare sempre a Parigi invece di venire a trovare tua nonna?"
Man aveva sorriso, pensando che non solo che la nonna chiamava Kiki con il suo vero nome, ma anche che era convinta che fossero fidanzati.
"Ma, no, nonna, è che io voglio diventare una pittrice, se è possibile una brava pittrice. Purtroppo però non ho frequentato nessuna Accademia e allora devo imparare sul campo dagli altri pittori per cercare di migliorare."
"La mia Alice ha interrotto la scuola a dodici anni, ma ha un vero talento per il disegno, ce l'ha sempre avuto fin da bambina e certamente a Parigi ha più possibilità per imparare e per farsi apprezzare."
Alice aveva, infatti, ripetuto a Man che non doveva dire a sua nonna che lei frequentava gli atelier di pittori e fotografi come modella, ma come praticante o allieva.
"Se mia nonna sapesse che poso nuda le verrebbe un colpo, peggio che a mia madre, quindi, non ti dimenticare che io a Parigi ci sto per studiare pittura, al massimo puoi dire che qualche volta per pagarmi gli studi canto in qualche locale, ma sul resto silenzio, lo comprendi, vero?"
"Tua nonna è una donna di un piccolo paese e di un'altra generazione, perciò, non sono un cretino, Kiki, quindi posso immaginare che reagirebbe male, se sapesse tutta la verità, a lei basta saperne quella parte che può accettare, una nipote pittrice non è un disonore e può sempre dire ai suoi

compaesani che tu studi arte a Parigi, ma una cosa non mi è chiara: io dove dormirò?"
"In albergo oppure pensavi di poter dormire nel mio lettino di quando avevo dodici anni?! Ti ricordo che ad una piazza e che è anche piuttosto stretto!"
"Potrei sempre dormire abbracciato a te!"
"Sì, ma dovresti entrare e uscire dalla finestra della mia stanza e sperare che la nonna non ti veda, se non vuoi che ti insegua con una scopa in mano!"
"Allora, vada per l'albergo, ma noi due quando potremo stare assieme?"
"Di pomeriggio la nonna va a riposare almeno un paio d'ore e allora mentre lei dorme come un angioletto io esco e ti raggiungo."
"Come due quindicenni, più o meno, un po' fuori tempo, certo, non tanto per te che hai ventuno anni, quanto per un trentenne come me che negli Stati Uniti sta divorziando da sua moglie. E la recita dei due fidanzatini quindicenni per quanti giorni dovremmo farla?"
"Un fine settimana, non di più, poi, io con qualche scusa, convinco mia nonna che devo tornare a Parigi per studiare e ci ritroviamo nel solito albergo di Montparnasse."

Un biglietto di Kiki a Man dell'estate 1922.

"Ma voi vi chiamate Man come nome di battesimo? E' forse un santo americano? Perché non avevo mai sentito un nome così originale."
"No, Man non è il nome di qualche santo statunitense, ma è un diminutivo o meglio un nome d'arte, il mio vero nome, però, è Emmanuel."
"Allora, visto che siete il fidanzato di Alice, posso chiamarvi così?"

"Certo, se, lontano da Parigi, Kiki torna ad essere Alice, anche io posso tornare ad essere Emmanuel."
"Perché chiamate la mia Alice, Kiki?"
Per paura che Man potesse lasciarsi sfuggire qualche rivelazione di troppo, Kiki era intervenuta, dicendo: "Kiki, nonna, è il nome con cui io firmo i miei quadri, è stato il pittore Chaim Soutine, il primo che mi ha presa nel suo atelier come allieva, a darmi questo soprannome. All'epoca ero magrolina, con i cappelli lunghi e un po' mossi e disegnavo spesso seduta sugli scalini della stazione di Montparnasse."
Di fronte a quella descrizione così poetica Man era rimasto in silenzio, ma aveva fatto a Kiki un gesto con la mano come a dire: "Sì, allieva!!! Altro che allieva, Soutine è un alcolizzato che spesso si addormenta sui marciapiedi della stazione di Montparnasse e, quando si sveglia, raccoglie su la prima poveraccia che gli passa di fronte! E, quella notte, cara Kiki, tu dovevi proprio avere l'aspetto di una gattina infreddolita e affamata, disposta pure ad andare a posare per un alcolizzato come Soutine, pur di non passare la notte su una panchina della stazione!"

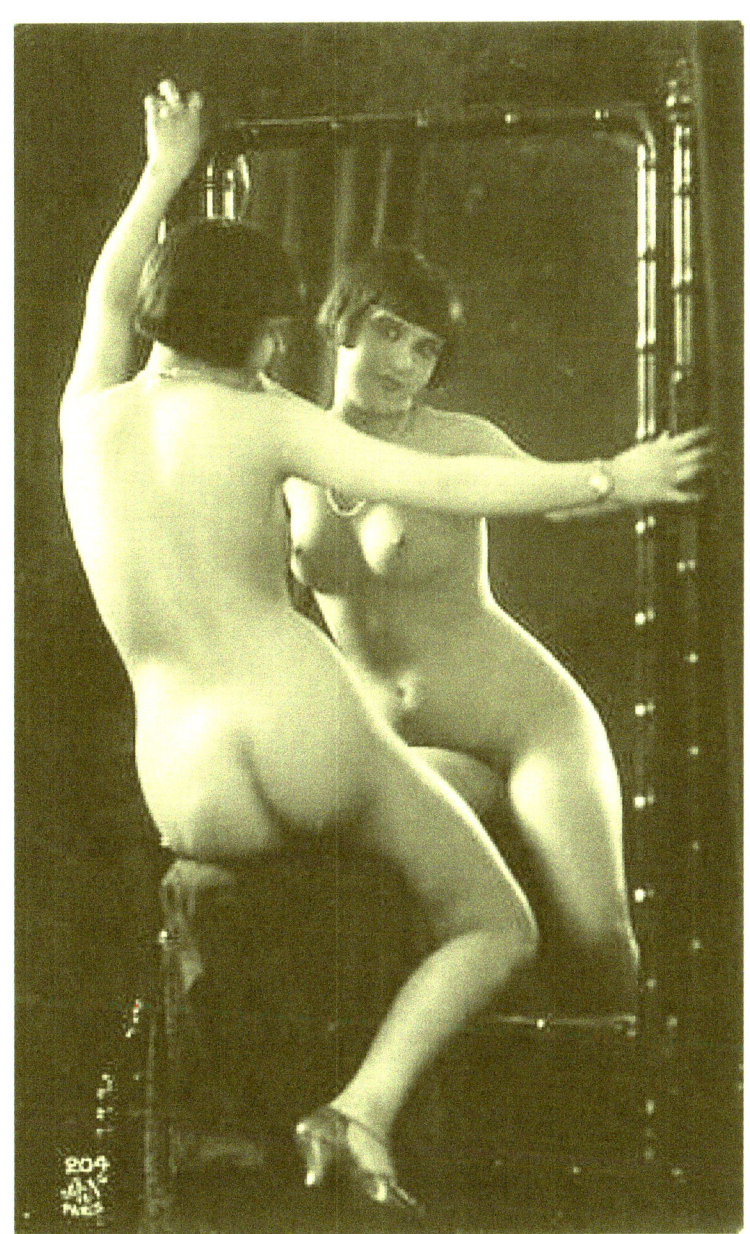

Kiki in una foto / cartolina postale dello studio Mandel di Parigi.

Quel pomeriggio Kiki aveva raggiunto Man in albergo, ma, Man, prendendosi gioco di lei, le aveva chiesto:"E se il proprietario dell'albergo racconta a tua nonna che mi hai raggiunto qui, non c'è davvero il rischio che lei poi per difendere il tuo perduto onore mi corra dietro con la scopa?"
"Ma, no, se anche il proprietario dell'albergo dovesse dire qualcosa, mia nonna allargherebbe le braccia, dicendo che sono una ragazza moderna che è andata a studiare fuori e ha preso le abitudini della città!"
"E tu, Kiki, sei una ragazza moderna?"
"Certo, moderna e indipendente."
"Ma se io adesso ti chiedessi di spogliarti tu lo faresti?"
"E perché dovrei rifiutarmi? Sei il mio fidanzato, ora lo sa anche mia nonna!"
"E se poi ti chiedessi anche di girarti e di appoggiare le mani sul bordo della testiera?"
Quando Kiki, dopo essersi spogliata, aveva fatto quello che Man le aveva chiesto, lui le si era avvicinato e aveva iniziato a far strusciare il proprio membro contro le natiche di Kiki.
"E non hai paura di quello che potresti fare ora che non puoi vedermi?"
"Guarda che ho capito che me lo vuoi infilare nel culetto, ma non mi spavento per così poco."
 Quando Man l'aveva penetrata non tra le natiche, ma tra le gambe, Kiki si era chiesta perché volesse giocare anche con lei la parte dell'uomo distaccato e un po' cinico che faceva con gli altri, se la amava.
Aveva fatto appena in tempo a dire a se stessa che con lei si sarebbe dovuto comportare in modo diverso, quando aveva sentito qualcosa di freddo e duro che la penetrava tra le natiche e che contrastava con il sesso caldo di Man che nello stesso momento la stava facendo godere.
Solo il piacere che stava provando e la curiosità per quel gioco erotico che, essendo di spalle, non riusciva ad immaginare fino in fondo, l'avevano fatta restare ferma finché Man non si era staccato da lei e, allora, Kiki, ritrovando il suo spirito pratico, gli aveva detto: "Io vado a lavarmi perché mi sembra che tu nell'impeto della passione non abbia messo il preservativo, poi, però, mi spieghi cosa stavi combinando poco fa con il mio culetto!"

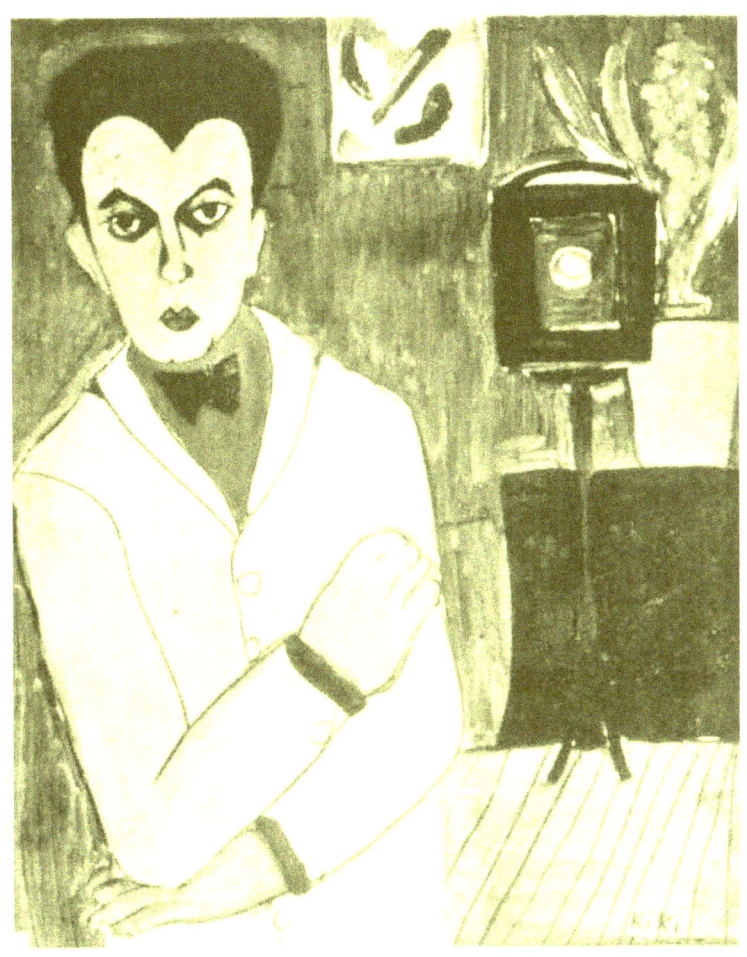

**Man Ray ritratto da Kiki con sullo sfondo
l'immancabile macchina fotografica.**

Kiki si era infilata nella vasca, aveva aperto l'acqua al massimo e aveva iniziato a lavarsi cercando di portare via ogni possibile traccia dello sperma di Man, ma sapeva che quello non era un sistema del tutto sicuro, oltre al fatto che toccandosi tra le gambe si era eccitata di nuovo e così aveva iniziato ad accarezzarsi le labbra prima all'esterno e poi all'interno finché

non erano diventate calde e turgide e non aveva sentito il liquido denso che la bagnava tra le gambe mescolarsi all'acqua ancora aperta. Sentiva crescere sempre più l'eccitazione e così aveva iniziato a far sfregare vigorosamente un dito contro il clitoride fino a raggiungere l'orgasmo.

Quando era tornata in camera, si era distesa nuda sul letto e aveva osservato: "Sarà quello che abbiamo fatto o sarà l'estate o tutte e due le cose assieme, ma io sono sfinita!"

"Lo posso capire, ma, se apri gli occhi, ti spiego quale giocattolo erotico ho scovato da un antiquario parigino dopo la tua partenza: un membro finto appartenuto probabilmente a qualche libertino del '700, quando l'ho visto, ho pensato che era un oggetto simbolico e che rappresentava la mia condizione: intento a masturbarmi di fronte ad una tua foto durante la tua assenza! Poi tu mi hai scritto e ho pensato che venire qui a Chatillon e fare l'amore con te sarebbe stato, invece, molto meglio, ma questo giocattolo d'epoca lo potevamo lo stesso sperimentare assieme!"

"Questi francesi del 1700 non mancavano certo di immaginazione, ma io preferisco un sesso vero, caldo e fremente di vita ad un sesso finto, così liscio e freddo!"

"Poco fa comunque io avevo indossato il preservativo per cui non era necessario che affogassi le tue parti intime nell'acqua, usandone in venti minuti più di quanta ne usano tutti i clienti di quest'albergo in una giornata!"

"Me lo potevi dire prima, invece, di farmi fare questa bella figura con te!"

"Io te l'avrei anche detto, se tu mi avessi dato il tempo di farlo."

"A volte, lo sai che sei davvero un bastardo?!"

"Ti sbagli perché, se lo fossi davvero, non sarei venuto a casa di tua nonna, a recitare la parte del tuo fidanzato parigino. E' simpatica tua nonna, anche se credo che dovrà attendere parecchio prima di vedere la tua prima mostra di pittura perché tu hai spirito d'osservazione e capacità di descrivere in poche tratti una persona, ma ti mancano proporzioni, prospettiva e tutto quel bagaglio tecnico che ti avrebbe dato l'Accademia e che tu purtroppo non hai e alla fine si vede."

"Anche Suzanne Valadon ha iniziato facendo la modella ed ora è una pittrice brava e apprezzata, in fondo, io ho soltanto ventuno anni perciò ne ho ancora di tempo per seguire un percorso come quello della Valadon."

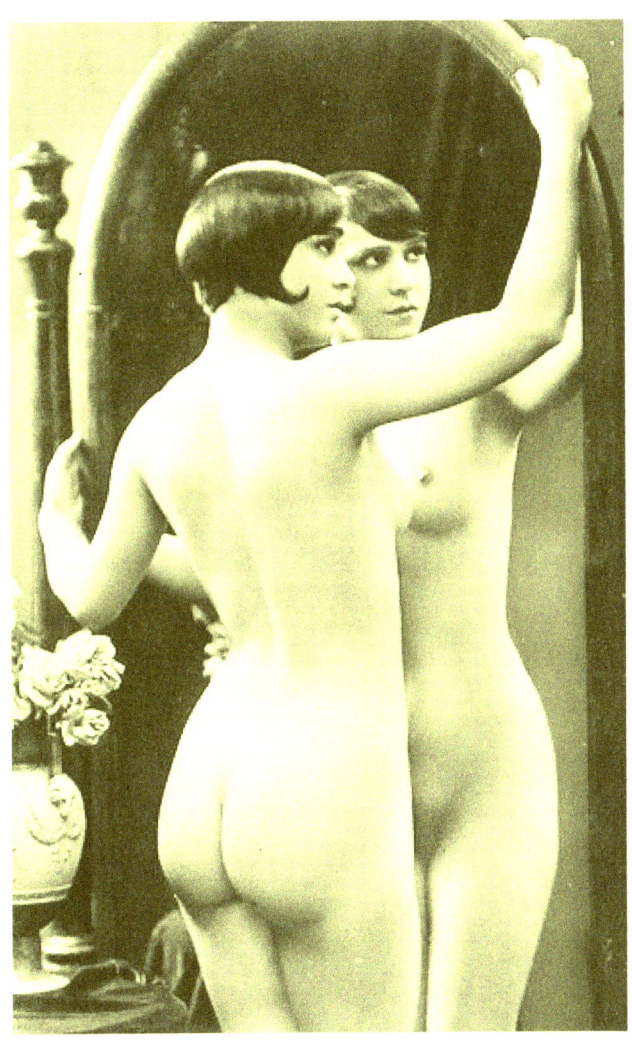

Kiki allo specchio in una foto / cartolina postale dello studio Mandel di Parigi, appartenente alla mia collezione di foto d'epoca.

PARIGI, ESTATE 1923

«Kiki était amoureuse de Man Ray, explique Treize.[5] Mais il la repoussait quand elle disait qu'elle l'aimait. Elle souffrait quand il n'était pas gentil avec elle et quand il ne lui disait pas des mots d'amour. Il l'aimait aussi, mais il n'avait pas bon caractère. Il ne la comprenait pas. Au cours d'un dîner, Kiki, qui avait besoin d'être rassurée, dit à Man Ray: «Man, je vous aime», et il répondit : «Qu'est ce que vous m'aimez ? Imbécile. On n'aime pas, on baise.»

"Ho conosciuto un attore americano che per caso aveva visto il cortometraggio che ho girato l'anno scorso con la tua regia, mi ha detto che era rimasto colpito da me perché ho una buona presenza scenica e che secondo lui ad Hollywood troverei sicuramente qualche ruolo adatto a me."
"Se vuoi partire per gli Stati Uniti, Kiki, non hai bisogno di chiedermi il permesso,."
"Ma io ti amo, lo sai e, in fondo, sono due anni che stiamo assieme, io credevo che per te questi due anni avessero un valore. Tu lo sai che per te io sarei anche disposta a restare a Parigi e a rinunciare a questa occasione."
"Tu sei ancora molto giovane, Kiki e spesso confondi il verbo amare con il verbo scopare."
"Di fronte a quelle parole Kiki si era sentita umiliata ed offesa e, alzandosi in piedi, aveva detto a Man: Se è questo quello che pensi di me, allora, sai cosa ti dico?! Che non solo parto per Hollywood, ma che faccio la valigia oggi stesso."
"Fai pure quello che pensi sia meglio per la tua carriera, io non credo che faticherò molto a trovare qualche altra modella pronta a posare nuda per me."
"Bastardo, figlio di puttana e pensare che io in questi due anni mi sono fatta fotografare da te di giorno e di notte in tutte le posizioni, persino mentre facevamo l'amore, ma adesso, basta: io me ne vado e non mi rivedrai più!"
"Se hai finito il tuo pezzo di teatro, Kiki, abbassa la voce perché questo è un caffè e si stanno girando tutti per guardarci."
"E che guardassero pure! Credono, forse, che io mi vergogno di dirti quello che penso davvero di te?"

[5] Therese Treize è stata negli anni '20 una delle amiche più care di Kiki. Esiste anche una foto di Man Ray che le ritrae assieme: http://www.manray-photo.com/catalog/popup_image.php?pID=532

Quando Kiki era andata via, il pittore Tristan Tzara si era avvicinato a Man e gli aveva domandato: "Ma cosa hai detto alla povera Kiki per farla arrabbiare in quel modo?"
"Le ho detto che deve imparare a distinguere il verbo amare dal verbo scopare."
"Non gliel'avrai detto sul serio, spero."
"E perché non avrei dovuto dirglielo quando è la verità: Kiki, infatti, dice ti amo con la stessa facilità con cui gli altri dicono buon giorno al mattino, ma deve imparare a usare quest'espressione con più prudenza, dandogli il suo giusto valore, altrimenti a forza di dire ti amo a tutti, non capirà più neppure lei di chi è davvero innamorata."
"Ma tu non la ami più?"
"Io la amavo quando ci siamo messi assieme due anni fa, ma ora non so più se la amo, perciò, è meglio che ci prendiamo tutti e due una pausa di riflessione per capire meglio i nostri sentimenti. O la lontananza ci separerà del tutto o ci farà ritrovare quando Kiki tornerà a Parigi."
"E se lei non tornasse?"
"Kiki non conosce l'America, un certo tipo di America almeno, ma io sì e sono convinto che in una società competitiva e in fondo cinica come quella americana lei non resisterà più di qualche mese."

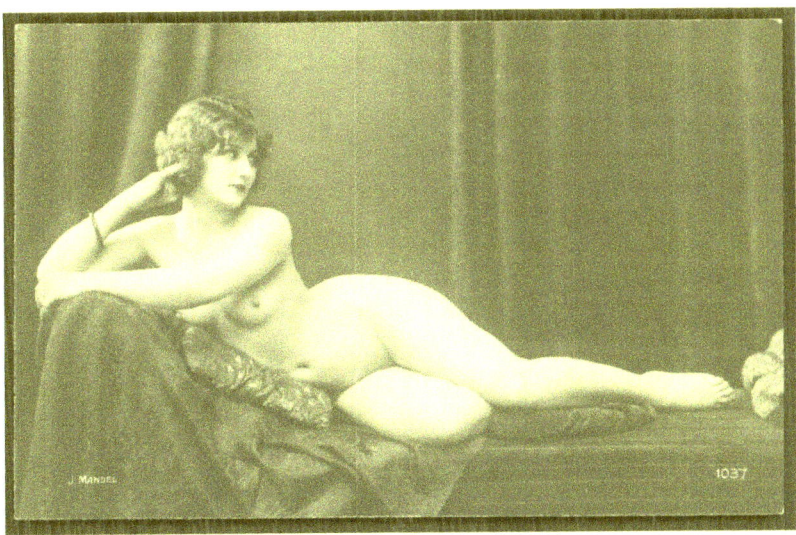

Kiki verso il 1920 (prima di tagliarsi i capelli a caschetto come farà attorno al 1922) in una foto / cartolina postale dello studio Mandel di Parigi. Nelle sue Memorie Kiki racconterà che non amava posare per i fotografi perché si limitavano "a registrare la realtà" e qui Mandel ha ritoccato probabilmente davvero poco: all'epoca Kiki era ancora abbastanza magra e cosa che la imbarazzava aveva poca peluria sul pube. La pettinatura corrisponde a quella che Kiki ha in un ritratto di Mendiski del 1919, quindi questa foto credo vada datata al 1919-1920. Tuttavia, tanto le foto di Mandel sono foto erotiche composte e classiche come un quadro di Alexandre Cabanel tanto le foto di Man Ray sono provocatorie per cui non potendo mettere la foto con Kiki nelle vesti di una prostituta ancora coperta da copyright consiglio comunque a chi leggerà questa biografia di andarla a vedere insieme ad altre interessanti immagini al seguente link: http://reallifeiselsewhere.blogspot.it/2012/11/the-perfect-birthday-gift.html

SUD DELLA FRANCIA, ESTATE 1925- PARIGI, AUTUNNO 1925-1926

"I paint what cannot be photographed, that which comes from the imagination or from dreams, or from an unconscious drive." (Man Ray da:http://www.brainyquote.com/quotes/authors/m/man_ray.html#UIXIDPl4o1IhJYGR.99)

Dopo periodi di alti e bassi, discussioni, partenze e ritorni, Man e Kiki sembravano aver fatto davvero pace in quell'estate in cui avevano deciso di prendere una casa in affitto assieme in una località di mare nel sud della Francia.
"Lontano da Parigi e dalle sue distrazioni, io credo che potremmo essere davvero noi stessi e non discutere per ogni sciocchezza!"
"Spero anche io davvero che questa volta tra noi possa essere così."
Man aveva subito girato tutte le stanze per vedere quanto buio e quanta luce ci fosse in ognuna per iniziare a farsi un'idea di come avrebbe potuto scattare delle foto sia all'interno sia all'esterno.
Quando era entrato in camera aveva trovato Kiki che, dopo essersi tolta gonna e camicetta, era rimasta in sottoveste e stava rivoltando tutta la

valigia per cercare qualcosa di più adatto al luogo, le aveva detto: "Sei già bella così, perché ti vuoi rivestire?"
"Non posso uscire di casa in sottoveste, anche se gli abitanti del luogo forse apprezzerebbero!"
"Prima di loro, vorrei apprezzarti io." Le aveva risposto Man, sfiorandole con una mano il seno che era scivolato fuori quando una spallina della sottoveste le era calata lungo un braccio.
"Vuoi cominciare subito a lavorare?"
"Se non sei stanca del viaggio."
"Ma, in fondo, io devo stare ferma, se tu che fatichi più di me a scattare foto su foto. Se un giorno dovrai catalogarle tutte, credo che ci impiegherai un'eternità!"
"Allora, togliti la sottoveste e stenditi sul letto."
"Con le gambe aperte, Kiki, e guarda verso di me, non verso il soffitto."
Quando dopo averle scattato alcune foto, Man aveva posato la sua macchinetta, Kiki aveva pensato che il lavoro fosse finito e che i momenti successivi sarebbero stati solo per loro due, non si era accorta, invece, che Man aveva impostato la macchina e si era limitato a posarla su un comò che gli sembrava alla giusta altezza rispetto al letto.
Poi si era spogliato e si era sistemato tra le gambe di Kiki iniziando a far strusciare il proprio membro contro il ciuffetto di pelli che sormontava il pube di Kiki. Lei aveva puntato i gomiti sul lenzuolo e aveva sollevato il viso. Poi si era rimessa giù senza dare peso al fatto che Man per un istante si fosse interrotto e avesse appoggiato la macchina direttamente accanto a loro sul letto, cambiando il tempo di apertura dell'obiettivo.
Poi aveva stretto il proprio membro tra le dita e aveva iniziato a farlo strusciare contro le labbra di Kiki seguendone il contorno con la punta del pene che nel frattempo era diventato turgido. Con l'altra mano aveva fatto scattare qualcosa sulla macchinetta e quindi, cercando di bilanciare l'eccitazione con il desiderio di realizzare delle foto provocanti ed innovative, aveva infilato la punta del proprio pene ormai turgido tra le labbra altrettanto turgide di Kiki.
Lei l'aveva lasciato fare perché non capiva se stessero lavorando o facendo l'amore, ma non poteva negare che quello strusciare sensuale del membro di Man contro l'apertura segreta del suo corpo fosse estremamente eccitante.
Se quello scatto fosse venuto sarebbe stato come immortalare per la prima volta senza censure l'inizio del momento più intimo tra due persone: il momento in cui il pene dell'uomo si spinge nel corpo della donna amata, pronta ormai ad accoglierlo e non c'era dubbio che Kiki fosse pronta perché

non solo era tutta bagnata tra le gambe, ma aveva anche posato le mani sui propri seni ed aveva iniziato ad accarezzarli.

Un ultimo tocco alla macchina fotografica e poi Man aveva infilato il proprio pene tra le labbra di Kiki, ma l'aveva tenuto dentro di lei solo per pochi istanti e poi l'aveva sfilato per farlo affondare di nuovo nel suo corpo morbido e caldo. Aveva tolto la mano con cui ne aveva controllato i movimenti fino a poco prima e aveva lasciato che fosse il suo istinto a guidarlo dentro e fuori finché non si era accorto che stava per eiaculare e allora ricordandosi di non aver indossato il preservativo l'aveva sfilato rapidamente e aveva lasciato sgorgare il proprio sperma sul lenzuolo.[6]

Poi si era abbandonato supino sul letto e aveva sussurrato a Kiki: "Io sono sfinito e tu?"

"Io all'inizio credevo che stessimo facendo l'amore, poi, non ho più compreso, se stavano scopando o lavorando, qualunque cosa abbiamo fatto, però, il tuo modo di accarezzarmi tra le gambe era davvero eccitante. Ad un certo punto non sapevo se chiederti di continuare o di smettere perché mi sembrava di tremare tutta!"

La delusione di Kiki era arrivata qualche mese dopo quando aveva visto esposte alcune delle foto di quell'estate e in particolare una con lei in sottoveste in cui veniva presentata come una puttana che sta concordando il suo prezzo con un cliente. Era andata così nello studio di Man e l'aveva

[6] Le scene di queste pagine sono ispirate ad alcune foto erotiche di Man Ray pubblicate nel 1929:
http://www.ebay.it/itm/surrealisme-curiosa-1929-MAN-RAY-ARAGON-BENJAMIN-PERET-photos-erotiques-/400695894751?pt=FR_GW_Livres_BD_Revues_LivresAnciens&hash=item5d4b5622df

Ringrazio il fotografo e collezionista Domenico Nardozza per avermi spiegato che negli anni '20 non esisteva ancora l'autoscatto, ma un suo antenato chiamato stativo: "Lo stativo è un tubicino flessibile..come una guaina metallica dove scorre una sottilissima asticina di metallo flessibile.. ai capi di questo tubicino c'è un pulsante ..e all'atro capo un'impanatura che lo collega all'otturatore delle macchine fotografiche. Premendo il pulsante sul tubicino questo spinge l'asta di metallo flessibile nell'otturatore provocando lo scatto dello stesso. questi stativi avevano differenti lunghezze.. e vedendo le foto ho visto che i soggetti non sono molto distanti dalla macchina fotografica..quindi credo sia tecnicamente possibile scattare la foto .. con questo tubicino."

insultato: "Bastardo, figlio di puttana, io ancora mi fido di te e tu che fai, mi presenti a tutti come una puttana, la tua puttana?"
"Una foto è una parte della verità, Kiki, ma può anche essere una simulazione della verità. I due bevitori di assenzio di Degas erano forse due veri bevitori di un caffè parigino o erano due amici del pittore che si erano prestati a impersonarli?"
"Non lo so."
"E allora ti consiglio di studiare meglio l'arte del passato e di ricordarti che nell'arte c'è sempre una dose di costruzione."
"Potevi fotografare una vera puttana, non ne mancano certo né qui a Parigi né nel sud della Francia dove siamo stati in vacanza e invece hai scelto me, facendomi sembrare più scomposta e volgare di come sono al mattino appena alzata prima di truccarmi. Insomma, la donna di quella foto sono io, ma io non sono una puttana."
"Immagina che quella foto sia la scena di un film e che noi non siamo noi stessi, ma impersoniamo due persone diverse da noi."
"Certo perché c'è la fila delle attrici che vanno a fare i provini sperando di interpretare sullo schermo il ruolo di una prostituta!"

«Kiki_avec_sculpeur_hongrois_inconnu_qui_exposait_en_mme_temps_quelle» (ho trovato catalogata così questa foto, ma mi riservo di fare ulteriori ricerche perché mi interessa il lato meno noto di una Kiki non solo modella, ma anche pittrice).

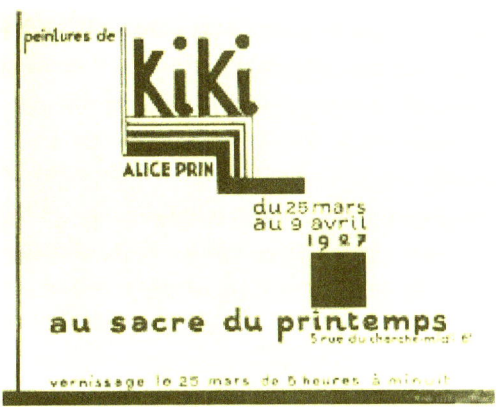

IL PRESENTE:

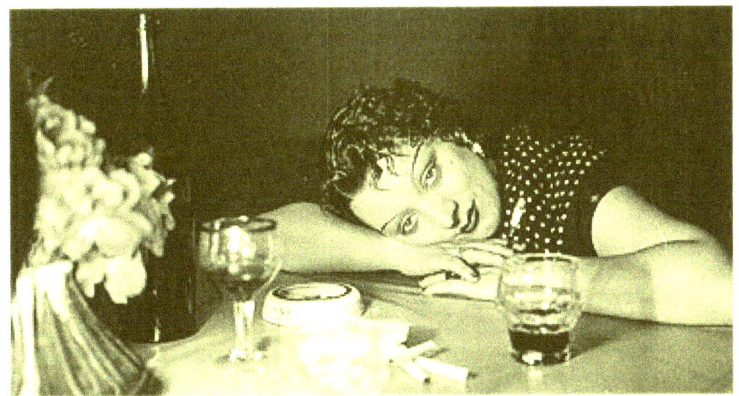

Kiki in una foto degli anni '30, scattata probabilmente nel locale che aveva aperto nel 1937 e che si chiamava "Chez Kiki".

PARIGI, PRIMAVERA 1934

«J'ai reçu votre lettre qui m'a fait un immense plaisir. Seulement je voudrais bien avoir toute les qualités et le talent que vous me trouvez. J'ai travaillé et j'ai déjà deux tableaux à l'huile de huit figures. Il faut

venir voir cela.»(Kiki in una lettera al collezionista Henri Pierre Roche che nel 1924 aveva comprato alcuni suoi acquerelli).

Quando Kiki era entrata nell'atelier che Camille divideva da alcune settimane con Jeanne Bardey, con indosso un tubino nero, una collana di perle finte e un cappellino con la veletta, Camille aveva pensato che sembrava la versione povera di Coco Chanel, ma non le aveva detto nulla, perché sapeva che altrimenti lei le avrebbe risposto che, con le sue gonne lunghe e le sue camicette ricamate, sembrava una "vecchia signora" che si veste ancora, come se fossimo in pieno '800.
Jeanne, però, non era riuscita a trattenersi e le aveva detto: "Non è presto alle 10 della mattina per andare in giro già vestiti così?!"
"Invece di preoccuparti di come vado vestita io, dovresti preoccuparti di come ti vesti tu che, per nascondere le tue forme, ti metti tutto di una taglia più grande del necessario!"
"Touché!" Aveva commentato Camille e Jeanne aveva aggiunto: "Vedo che stamattina qui tira una brutta aria, perciò, io vado a prendere un caffè e ti lascio sola con Camille."
Appena Jeanne era andata via, Kiki aveva chiesto a Camille: "Posso andare in bagno?"
"Ma certo."
I minuti, però, passavano e Kiki non tornava e così, pensando che eravamo in fondo due donne e che tutte e due avevamo un senso del pudore piuttosto limitato, Camille aveva aperto la porta della toilette e aveva trovato Kiki che, con il vestito mezzo tirato giù, si stava passando un fazzoletto bagnato addosso.
"Ma sei piena di lividi, cosa ti è successo?"
"Man pensa che, poiché io vengo dalla strada, può permettersi di fotografarmi, scoparmi e picchiarmi, senza che io abbia il coraggio di ribellarmi, ma, per quanto sia un uomo affascinante e io sia ancora innamorata di lui, deve capire che non può continuare a comportarsi così, altrimenti questa volta lo lascio, lo lascio davvero."
"Ti ricordi della tua teoria sugli uomini che sono tutti dei gran bastardi che mi avevi spiegato la notte che ci siamo conosciute in clinica? Beh, allora, pensavo che ci fosse ancora qualche eccezione che confermava la regola, ma oggi penso che avevi ragione tu e che sono davvero tutti dei gran bastardi, non solo Rodin, ma anche mio fratello Paul e, certe volte, persino il mio Emile. Certo, che io e te siamo proprio sfortunate con gli uomini!"

"Ex fidanzato, io e Man sono più di cinque anni ad occhio e croce che non stiamo più assieme, ma tu, Camille, sei rimasta un po' indietro, lo capisco, però, purtroppo, ogni tanto io commetto l'errore di andarlo ancora a cercare!"
"Allora questa volta l'hai lasciato davvero, brava, Kiki, a volte lascerei anche io il mio bel farmacista, anzi lascerei lui e il mio gallerista assieme in un colpo solo perché quei due secondo me se la intendono alle mie spalle. E tutto il giorno a dirmi: mangia regolarmente, dormi almeno 7-8 ore, lavora seriamente in atelier, non bere, non fumare, non alzare la voce con nessun giornalista di qualche rivista d'arte e l'elenco sarebbe ancora lungo!"
"Non respirare ancora non te l'hanno detto, ma ci manca poco!"
"Esatto, Kiki, sono due pedanti, due rompiscatole che mi trattano come se fossi un pericolo pubblico, ma tu quell'Henri, quel giornalista tanto innamorato che ti seguiva passo, passo e che venne anche a cercarmi in clinica, dove l'hai lasciato?"
"In questo periodo mi trovo un po' in difficoltà e allora sono andata da Man a chiedergli dei soldi, solo che lui mi ha risposto che, con tutto quello che dovrei aver guadagnato in questi anni cantando nei locali parigini, non capiva come potessi avere bisogno di andare a elemosinare qualcosa da lui dopo quasi cinque anni che non stavamo più assieme."
"E tu come ti sei giustificata?"
"Gli ho detto che non volevo l'elemosina da lui, ma che ero disposta a posare per qualche foto, qualunque tipo di foto e in cambio mi avrebbe pagata."
"Non mi sembrava un cambio disonesto, almeno non da parte tua, ma poi cosa è accaduto?"
"Che mentre io ero nel suo studio la sua assistente è andata via, noi due siamo rimasti solo e, cosa che ci riesce da sempre fin troppo bene, abbiamo litigato. O meglio, prima abbiamo fatto l'amore e poi abbiamo litigato."
"Bastardo, doppio, come Rodin, uno di quelli che capiscono che tu sei ancora legata a loro e che gli bastano uno sguardo o una parola giusti per averti di nuovo tra le loro braccia."
"Sì, ma ora, niente foto e niente soldi e io come faccio?"
"Non guardare me, anche se vendessi qualcosa, infatti, soldi se li prenderebbero il mio gallerista e l'amministratore dei miei beni che ha nominato il tribunale di Avignone perché i miei familiari non pagavano più neanche la mia retta in clinica!"

Quando era entrata nel caffè vicino al loro atelier, Camille aveva visto Jeanne che fissava con aria sconsolata la tazza vuota davanti a lei:
"Un'amica mi ha detto che, se prendo un cappuccino, ci metto dentro cinque cucchiaini di zucchero e due di miele e poi lo bevo lentamente, non sento la fame almeno per le prossime quattro-cinque ore, ma in realtà sono passati appena dieci minuti e io ho già fame un'altra volta!"
"Non solo tu sei una donna morbida come le figure delle tue sculture, ma, secondo me, hai anche una fame atavica."
"Vuoi dire che, secondo te, i miei antenati hanno fatto la rivoluzione del 1789, perché non riuscivano a mettere insieme il pranzo colla cena?"
"Colla fame arretrata che hai, credo proprio di sì."
"Senti, noblesse oblige, se non mi hanno informata male, tuo padre era il direttore di un piccolo ufficio delle imposte e non era certo di famiglia nobile!"
"Se mio padre fosse stato di famiglia nobile, Jeanne, ora avrei una rendita e non mi farei regalare i vestiti da Emile né mi fare in quattro per pagare la mia parte dell'affitto del nostro atelier."
"Se cominciassi a fumare come te, Camille, credi che mi passerebbe tutta questa fame?"
"Anche le sigarette costano e, poi, se smetti, senti la fame peggio di prima, in gravidanza io sono stata costretta a smettere e mi sarei mangiata di tutto, persino la pappa dei gatti!"
Il giorno dopo Emile era entrato nell'atelier di Camille e le aveva detto:
"Aurore mi ha raccontato che ti sei fatta male."
"Non è niente, Emile, mi sono soltanto tagliata, mentre stavo lavorando."
"E mi ha anche detto che avresti bisogno di un vestito nuovo per l'inaugurazione di una mostra, perché non mi ha detto nulla, Camille? Ti pare che non ti possa regalare un vestito? Pensi che non me lo possa permettere? Se hai sentito dire da qualcuno che il Laboratorio se lo stanno prendendo le banche, Camille, non è la verità. E' vero che non è più un'impresa familiare, ma adesso è una società per azioni e che ho ottenuto dei finanziamenti dalle banche per dei progetti di ricerca su alcuni nuovi medicinali, ma questo non significa che non posso più farti una gentilezza?"
"Sono cinquant'anni che devo chiedere soldi agli altri: a mio padre, a mio fratello e adesso a te, non pensi che ogni tanto vorrei prendermi la soddisfazione di pagare qualcosa col mio lavoro di scultrice? Comunque, non devi preoccuparti del mio vestito, Emile, perché credo che riuscirò a farmene prestare uno da un'amica."

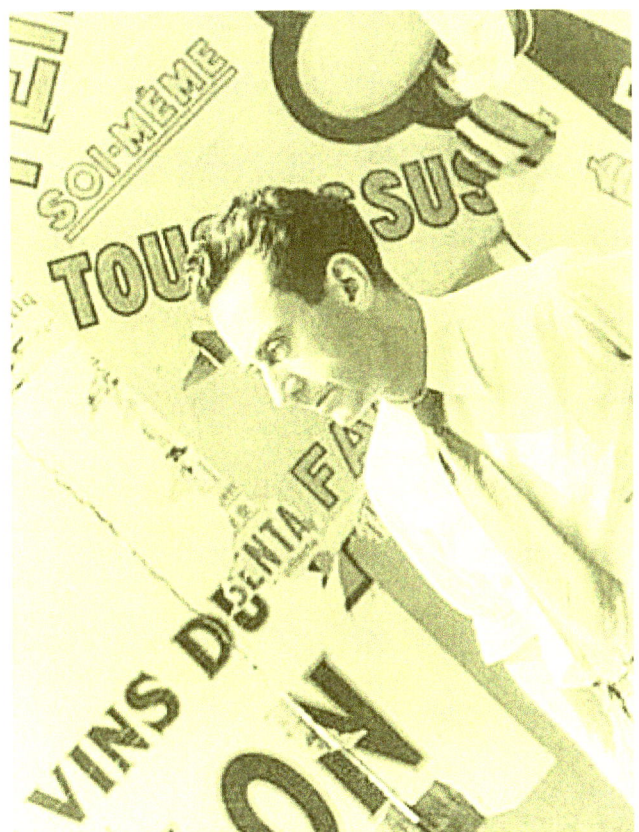

MAN RAY NEL 1934
(da wikimedia commons)

"C'è una sola persona a Parigi che chiama Kiki Alice perciò voi potete essere soltanto Camille Claudel, ma non immaginavo che foste tornata a Parigi."
"Sono tornata da poco e ora ho un atelier con Jeanne Bardey, un'altra ex allieva o forse dovrei dire un'altra vittima di Rodin e stamattina nel mio atelier è piombata Kiki in lacrime.."
"Visto che volete bene a Kiki e che non sapete cosa le è accaduto in questi ultimi anni, perché eravate ricoverata lontano da Parigi, vi dirò io cosa le è accaduto, chiamando le cose con il proprio nome, tanto né voi né Kiki siete

due "signore" e so che entrambe preferite un linguaggio franco ad uno ipocrita, la vostra amica Kiki purtroppo ha avuto la pessima idea, dopo che ci siamo lasciati, di mettersi con Henri Broca, un vero coglione che aveva bisogno della cocaina, non solo per sopportare la responsabilità di dirigere un'intera rivista, ma anche per scrivere un articolo più lungo di dieci righe e con questo vero coglione ci è anche andata a vivere assieme, dopo avergli affidato la pubblicazione del proprio libro di Memorie. Purtroppo le sono bastati pochi mesi per accorgersi dell'errore che aveva fatto, ma ormai era tardi per tornare indietro finché Broca ha dato di matto in pubblico ed è stato ricoverato al Sant'Anna, allora, Kiki si è spaventata davvero perché si è trovata senza una casa e senza un uomo accanto, lei che aveva sempre avuto accanto qualcuno e così adesso va girando per i locali di Parigi in cerca di ingaggi e di soldi. Per questo è venuta anche da me, offrendosi di posare per una sequenza di scatti dal contenuto erotico, ma non abbiamo fatto niente di più di quello che lei stessa si è offerta di fare."
"Kiki è venuta da me sconvolta e si è chiusa in bagno a piangere. Se farsi fotografare da voi, produce in lei questo effetto, forse, qualcosa che non va c'è."
"Le avrà risvegliato il ricordo di quando stavamo assieme o forse è solo molto fragile in questo periodo e le basta poco per mettersi a piangere."
"Ha ragione, Kiki, quando dice che siete una persona cinica e indifferente."
"No, non sono io ad essere cinico, è lei che si sta facendo del male da sola ed è lei che deve smettere di farlo."

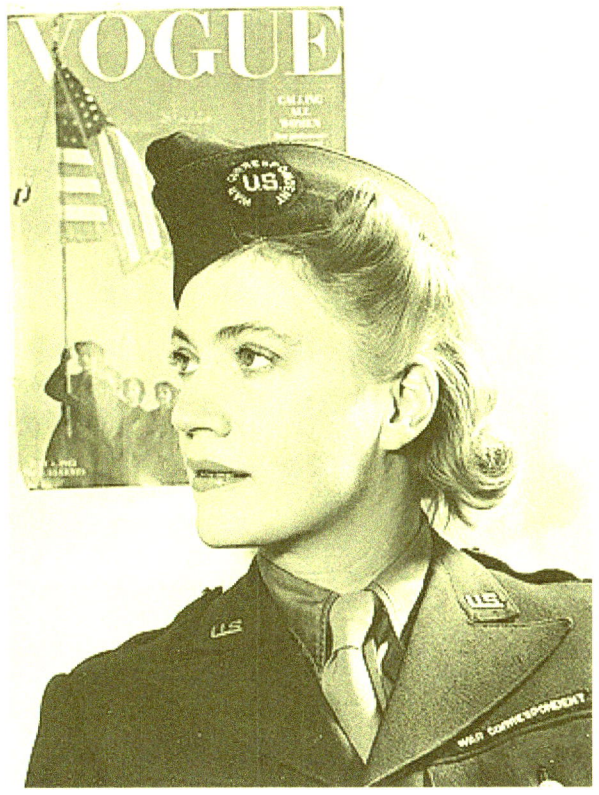

Lee Miller assistente e amante di Man Ray dal 1929 all'inizio
degli anni '30, qui in una foto del 1944 accanto a Vogue
che aveva pubblicato alcune sue foto scattate durante la guerra
(da wikimedia commons).

Quella mattina effettivamente Kiki aveva accettato di posare per Man che le aveva chiesto: "Spogliati e mettiti seduta di fronte a me… con le gambe aperte, Kiki."
"Ma io sento freddo!"
"Qui dentro c'è un moderno impianto di riscaldamento che è sempre acceso quando lo studio fotografico è aperto."
"Ma io sento freddo lo stesso! Non puoi prestarmi la tua giacca?"

"Una tua foto con la mia giacca addosso potrebbe anche essere una buona idea."
Kiki si era appoggiata la giacca sulle spalle, ma era tesa come se quella spontaneità e quella confidenza che c'erano state tra lei e Man ormai non esistessero più.
"Mi porteresti qualcosa da bere?"
Man aveva aperto la porta e aveva chiesto: "Lee, saresti così gentile da portarci due caffè?"
"E chi è Lee?" Aveva chiesto Kiki con una punta di gelosia.
"Lee Miller è la mia assistente di studio, è una fotografa giovane, ma interessante che viene come me dagli Stati Uniti."
"E la provenienza comune vi aiuta ad intendervi meglio?!"
"Sei tu, Kiki che, all'epoca in cui stavamo ancora assieme, hai insultato un poliziotto che ti aveva dato della puttana e che, comportandoti così, mi hai messo in una situazione imbarazzante. Abbiamo dovuto ritirare fuori quel tuo ricovero alla Salpetriere di quando avevi 18 anni per dimostrare che eri soltanto sensibile a certi temi perché da adolescente qualcuno voleva davvero costringerti a fare la puttana e che ti basta sentire quella parola accostata al tuo nome per farti venire una crisi isterica!"
"Non sono io che sono isterica, era quello che era un gran maleducato, ma come io stavo allestendo ai tavolini di un locale di Nizza una mostra dei miei disegni e lui mi dà della puttana? Io sono una pittrice. Una puttana espone sui tavolini di un caffè il proprio culo non i propri disegni!"
"Ecco è questo il problema, Kiki, finché tu dici culo di fronte a me non succede nulla, ma, se tu lo dici in pubblico di fronte ad un ufficiale di polizia, è inevitabile che quello si fa poi una pessima opinione di te."
"Perché il culo lui non ce l'ha?! Ce l'abbiamo tutti, mi sembra e forse lui potrebbe usarlo nell'intimità anche in modo più scabroso di come facciamo noi due!"
"Certo, ma l'importante è non dirlo in pubblico o meglio in pubblico una signora dice fondoschiena oppure usa qualche altra perifrasi ancora più raffinata, non usa un linguaggio volgare come quello che usi tu, altrimenti poi non puoi prendertela con gli altri se ti giudicano male."
"Ho capito, mi arrendo, tanto hai sempre ragione tu!"
"Bene e ora lavoriamo perché io non avevo previsto stamattina di fare una seduta di posa con te e ho già altri appuntamenti."

Mentre toglieva la giacca dalle spalle di Kiki, Man si era accorto che quella discussione, ma soprattutto la nudità di lei lo stavano eccitando.

"Puttana o pittrice, cara Kiki…" aveva pensato "tu me lo fai diventare sempre duro come nessun'altra, eppure ti ho scopata per otto anni e ormai dovrei averne abbastanza di te e invece mi basta vederti senza nulla addosso per stare così."
Man aveva deciso che era inutile lottare contro l'attrazione istintiva che provava per Kiki e che la cosa migliore era volgere la loro vicinanza a suo favore. Per questo aveva chiuso a chiave la porta della stanza di posa e si era tolto rapidamente la cravatta, la camicia, i pantaloni e infine le mutande, poi senza vergognarsi di mostrare di fronte a lei il proprio membro nel pieno di un'erezione si era accostato a Kiki e le aveva chiesto: "Accarezza con la lingua il mio cazzo, partendo dal basso e risalendo verso l'attaccatura."
Mentre Kiki lo stava accarezzando, Man le aveva posato una mano sulla testa e l'aveva avvicinata al proprio ventre, quindi, l'aveva lasciata andare e le aveva detto: "Prendilo in bocca e fammi godere."
Kiki aveva aperto la bocca, aveva stretto il glande rosso e fremente di Man tra le labbra e aveva iniziato a far strusciare la lingua contro la pelle tesa del suo membro finché Man non aveva lasciato sgorgare il proprio sperma nella sua bocca.
Quando si era staccato da lei, Man le aveva detto con un'aria maliziosa: "Poco fa stavi godendo anche tu."
"Ti sbagli." Aveva ribattuto Kiki che non voleva ammetterlo, ma Man le aveva appoggiato una mano tra le gambe e aveva osservato: "Sei tutta bagnata quindi non mi sbaglio."
"Sono bagnata perché sono eccitata e chi non lo sarebbe dopo aver appena finito di succhiare il cazzo di un uomo? Ho ancora in bocca il sapore del tuo liquido che poco fa usciva a fiotti nella mia bocca. Sei tu quindi che poco fa stavi godendo!"
"Comunque sia andata, ora è tardi e ci dobbiamo rivestire entrambi."
Kiki però era ancora eccitata, eccitata e nervosa e perciò non voleva chiudere così bruscamente l'intimità tra loro. Per questo si era alzata in piedi e aveva iniziato a far strusciare i propri seni contro il petto nudo di Man.
"Metti via quell'aggeggio infernale della tua macchina fotografica e facciamo l'amore sul serio, non come una recita, da fermare in uno scatto fotografico per poi esporlo al pubblico, facciamo l'amore solo per noi stessi, solo per noi due."
"Te l'ho detto poco fa, Kiki, è tardi e io ho già altri appuntamenti di lavoro."

"Io volevo fare l'amore con te soltanto per il piacere di farlo, senza nessun altro fine, ma, se tu consideri al pari di una prostituta, allora dovresti pagarmi per il servizio che ti ho fatto poco fa."
"Io non ti considero una prostituta, ma una modella e come tale ti pagherò quando avremo terminato il nostro lavoro."
"Allora, devo tornare domani?"
"No, dopodomani alle 9,00 perché domani ho già altri impegni."
"Ma tu lo sai che io canto in diversi locali parigini, come faccio ad essere qui alle 9,00, a meno che tu non voglia fotografarmi addormentata!"
"Ti metti la sveglia, Kiki, come fanno tutti e vieni qui puntuale."
Di fronte a quelle parole Kiki aveva pensato che era davvero finita un'epoca, l'epoca delle nottate passate a bere e chiacchierare in qualche locale di Montparnasse fino all'alba, l'epoca in cui Man faceva le foto in una camera d'albergo perché era appena giunto dagli Stati Uniti e non aveva ancora un vero e proprio studio fotografico, l'epoca delle sperimentazioni, a volte al limite della provocazione, realizzate dai pittori più interessanti per cui aveva posato.
Ecco, ora molti pittori non lavoravano più a Montparnasse, ma avevano aperto altrove il proprio atelier e anche Man aveva un elegante studio fotografico in un palazzo del centro di Parigi e un'assistente di studio americana come lui con la sua aria fin troppo determinata e consapevole di ciò che voleva realizzare, mentre lei, Kiki, aveva sempre vissuto alla giornata, senza fare grandi programmi per il futuro, in un'atmosfera di spontaneità e quasi di cameratismo con gli artisti con cui lavorava.
Sì, era finita un'epoca e in fondo lei come Camille erano due sopravvissute che cercavano di restare a galla in un ambiente diverso da quello in cui erano maturate come artiste. Camille era rimasta alla Parigi di fine '800 e lei era rimasta alla Parigi degli anni '20, adesso non facevano altro che adattarsi e vivere… vivere fino n fondo perché poteva capitare di tutto: la malattia, la perdita delle persone care, gli amori finiti bruscamente, l'alcol, la cocaina, ma lei e Camille, nonostante tutto e tutti, restavano attaccate tenacemente alla vita e non solo alla vita in sé, ma anche alla propria identità di artiste.

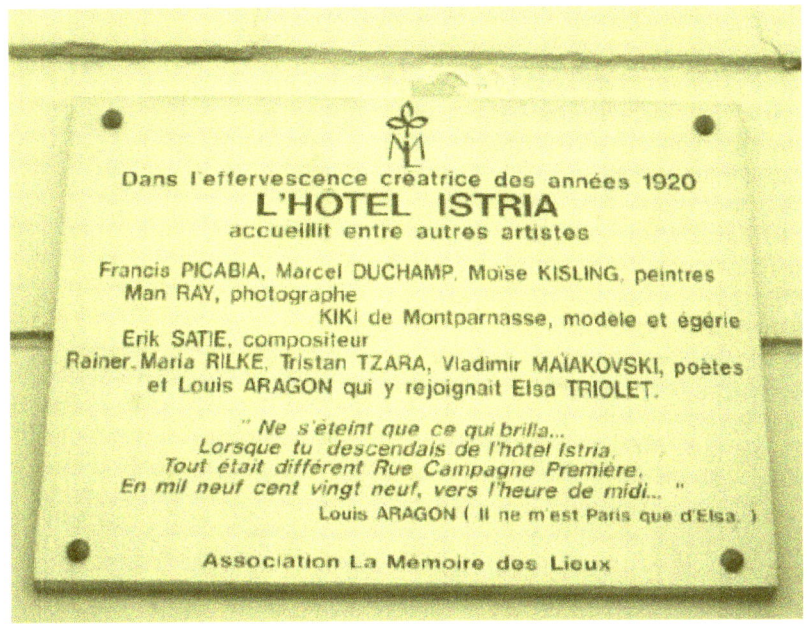

PARIGI, INVERNO 1934-1935

«Une jeune artiste française, Mlle Camille Claudel, s'avère élève de Mr Rodin, et c'est pourquoi il est prématuré de lui ... Là, fumant une cigarette, nous pouvons admirer, un peu plus à l'aise, certaines œuvres de mérite que ne gênera pas.» (Una citazione su Camille, tratta da una rivista d'arte dell'epoca)

"Fumi ancora, Camille?"
"Sì, ma prima dovevo farlo di nascosto dal personale della clinica dove ero ricoverata e adesso devo farlo di nascosto da Emile!"
"Io ho smesso di bere, ma per ora alle sigarette non ci rinuncio."
"Hai fatto bene a smettere di bere."
"In realtà, io bevevo soltanto di sera, mi serviva per darmi coraggio prima di cantare, ma ho scommesso con Soutine e Utrillo che ne avrei fatto a meno e per ora tengo fede alla mia scommessa!"

"Non mi dire che anche Utrillo ha smesso di bere perché questo sarebbe un vero miracolo!"
"Allora significa che ogni tanto i miracoli accadono perché, da quando si è sposato, Maurice ha messo la testa a posto, trasformandosi in un signore di mezza età malinconico e riflessivo come le vedute di Parigi che dipinge da qualche anno, degli scorci realistici, ma soffusi di malinconia che hanno fatto la sua fortuna tra i collezionisti."
"E Soutine? Io lo conosco solo di nome, ma, da quello che ho sentito dire, era più fuori di testa di Maurice qualche anno fa!"
"E lo è ancora, se ne sta chiuso per giorni nel proprio atelier a lavorare e poi esce fuori per comprarsi da mangiare, cercare di piazzare qualcuno dei suoi quadri e trovare ispirazione in una nuova modella. Una sera ha fermato anche me, chiedendomi di posare per lui, di solito non poso gratis per nessuno, ma quella sera ero davvero giù di morale e mi sembrava che Chaim fosse più giù di me, perciò, ho pensato che per un vecchio amico si poteva anche fare un'eccezione."
"Anche io qualche anno fa avrei fatto un'eccezione per lo scultore Antoine Bourdelle, ma non ho fatto in tempo perché da Parigi sono stata subito rispedita ad Avignone e a distanza di tanti anni ancora non so se è stata colpa di mia madre o di qualche amico di Rodin, mia madre aveva paura che dessi scandalo con i miei comportamenti e gli amici di Rodin temevano che ricominciassi a scolpire. Su questo Bourdelle aveva ragione: in pochi anni sono riuscita a farmi tanti, troppi nemici, tanto da non sapere più bene alla fine da chi dovevo davvero difendermi. E, poi, quando ero giovane, pensavo che, se Rodin non avesse voluto sposarmi, non avrei mai fatto dei figli e, invece, le situazioni a volte ti sorprendono, quando meno te lo aspetti, a 43 anni e dopo due aborti non avrei mai pensato di poter avere una figlia e invece è nata Aurore. Peccato che invece di partorire un'artista, non dico una scultrice come me perché la scultura è un'arte faticosa e spesso ingrata, ma anche una poetessa o una pittrice, ho partorito un'informatrice farmaceutica che va in giro per gli studi medici a piazzare le medicine che produce suo padre. Aurore è cresciuta tra i collegi dove ha studiato e il laboratorio farmaceutico di Emile ed è tutta suo padre."
"Se penso che quando era adolescente diceva: voglio fare la modella come zia Alice così io sto ferma e gli altri lavorano per farmi il ritratto! D'altra parte è inevitabile, Camille, che con gli anni Aurore sia cambiata. Tu sei stata lontana da lei, per tanto, troppo tempo… so che non è stata colpa tua, ma io sono cresciuta con mia nonna e so cosa significa avere una madre assente."

"Io non sono stata una madre presente per Aurore, questo purtroppo lo so, ma non è dipeso da me ed ora io le voglio bene e Aurore neppure se ne accorge."
"Dalle tempo, Camille, sei tornata a Parigi da poco e tua figlia per anni ti ha solo sentita per telefono o per lettera, non potevi pensare che ti gettasse le braccia al collo e ti confidasse tutto di se stessa come se foste vissute sempre assieme."

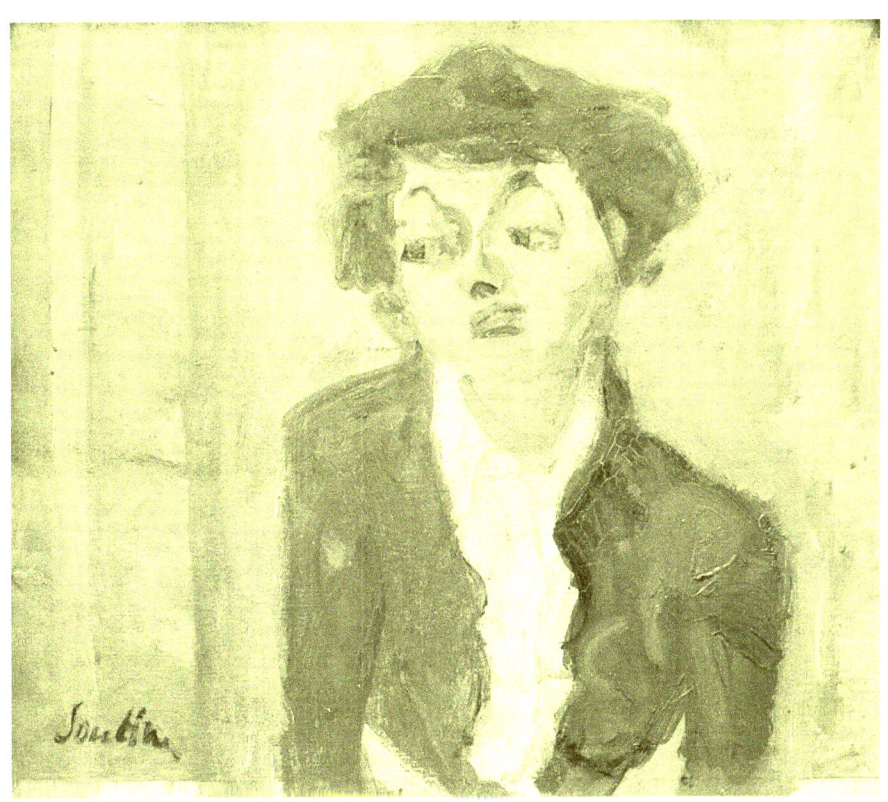

Un quadro di Soutine del 1934 (da wikimedia commons).

Era stato in una sera dell'inverno precedente che Kiki era stata fermata da Soutine, mentre camminava sovrappensiero per Montparnasse.
"Dove te ne vai, mia bella Kiki, tutta sola?"

"Mi sono finita la voce a forza di cantare per cui ora l'unica cosa che desidero è la mia camera all'hotel Istria e soprattutto un bel letto caldo e morbido."
"E ci vorresti dormire senza nessuno accanto?"
"Non nascondo nessun accompagnatore misterioso sotto l'abito da sera, quindi, sì direi che sono talmente stanca che sprofonderò da sola nel sonno, sperando magari di fare qualche sogno piacevole."
"Se sei sola, Kiki, perché non vieni in atelier da me?"
Kiki stava per rispondergli che due solitudini non fanno una buona compagnia, ma Soutine era pur sempre per lei un vecchio amico e magari no, non un buon amante perché era troppo malandato di salute e troppo preso da se stesso per poterlo essere, però, in fondo, a suo modo era una persona di cuore che si affezionava agli amici e ne piangeva sinceramente la morte come quando anni prima si era disperato per la morte di Modigliani e quindi, aveva concluso, Kiki, per una persona così, poteva anche rinunciare ad una tranquilla dormita per una notte che tranquilla difficilmente lo sarebbe stata.
Eppure era iniziata in un modo tranquillo e quasi buffo perché Kiki per la stanchezza si era addormentata con mezzo vestito tirato giù e mezzo no... quando si era svegliata un'ora dopo, anche se non aveva fatto nulla di compromettente, Kiki si era accorta di trovarsi mezza spogliata nell'atelier di un pittore che aveva la fama di essere un uomo stravagante per cui aveva cercato di tirarsi su il vestito e aveva esclamato; "Io devo tornare in albergo, altrimenti André se mi vedrà tornare all'alba penserà che sono una donna peggiore di come sono in realtà."
"Tranquilla, Kiki, tu stavi dormendo e io ti stavo disegnando per cui non hai nulla da rimproverarti e poi tu e André non vi eravate lasciati?"
Quelle parole avevano riportato Kiki alla realtà.
"Lasciati non so se sia la definizione giusta, la verità è che abbiamo discusso perché André ha detto che una cantante brava e con tanti anni di esperienza come me non dovrebbe avere bisogno di bere qualcosa prima di salire sul palco. Mi ha trattata come un'alcolizzata solo perché mi faccio uno o due bicchierini prima di esibirmi, allora, io mi sono offesa e abbiamo litigato e da quella sera non è più venuto né a suonare al Jockey né a cercarmi in altri locali. Insomma, Chaim, è letteralmente sparito come se volesse evitarmi, ma se crede che mi umilierò andandolo a cercare per prima, si sbaglia! Io non mi meritavo di essere trattata in quel modo e adesso è lui che deve venire a chiedermi scusa!"
"Quanto siete complicate voi donne, Kiki, se lo ami perché non puoi fare tu il primo passo?"

"Perché se lo facessi, André si sentirebbe autorizzato a trattarmi dall'alto in basso ogni volta che faccio qualcosa che non approva e io non voglio che si comporti così!"

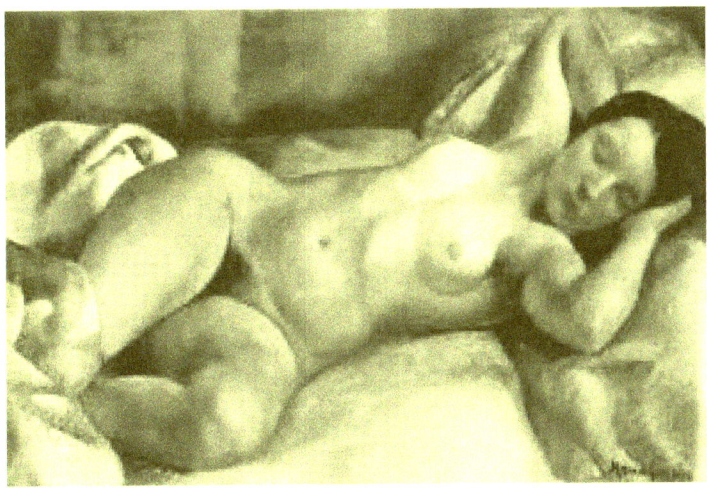

Kiki che dorme nuda ritratta dal suo primo amore il pittore di origine polacca Maurice Mendjiski.

"Kiki è malata oppure è tornata a Chatillon dalla nonna?"
"No, da quello che ne so io nessuna delle due cose, sta bene, è qui a Parigi e sta organizzando un'esposizione assieme a due scultrici sue amiche."
"E allora ha smesso di esibirsi in questo locale?"
"Se si esibisce, io la pago, se ha di meglio da fare e non viene, io chiamo un'altra cantante: Kiki è brava, ma non è indispensabile e poi la sua voce comincia a non essere più quella di qualche anno fa.
André era preoccupato per Kiki, ma non voleva andarla a cercare direttamente, per questo sperava di incontrarla in uno dei locali dove si esibiva e allora avrebbe fatto finta di essere lì come musicista e le avrebbe detto: "Da quanto tempo non ci vediamo, ti trovo bene." O qualche altra frase fatta, pur di trovare un modo per fare pace con lei, ma Kiki da un paio di settimane sembrava sparita, come inghiottita nella notte parigina che fino a poco tempo prima aveva dominato.

"Kiki, amore mio, dove sei finita? Quando capirai che ci tengo davvero a te e che se ti dico di smettere di bere è per il tuo bene e non per fare il moralista o il rompiscatole?"

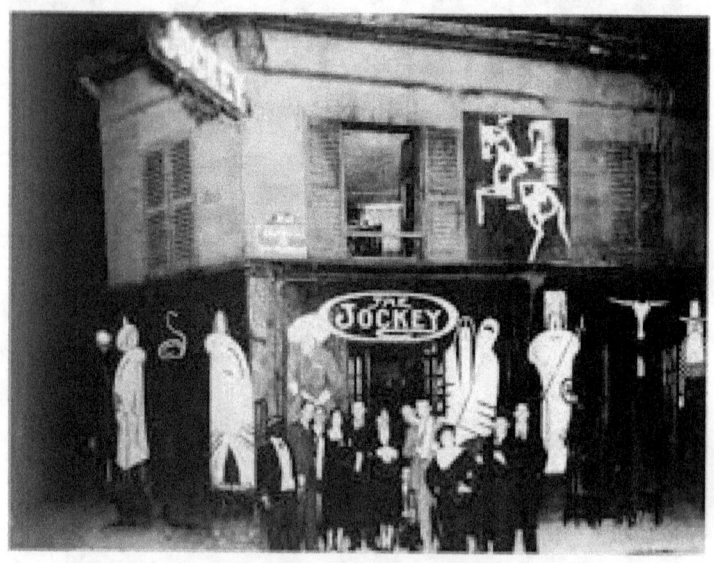

Kiki davanti al Jockey il locale inaugurato nel 1923 dove si è esibita più a lungo.

Finalmente una sera, André aveva visto un manifesto di un'esposizione e si era segnato orario e indirizzo, pensando: "Adesso, vedremo, mia cara Kiki, se riuscirai ancora a fuggire non da me, ma da te stessa."
Quando aveva riconosciuto nella confusione dell'inaugurazione la "sua" Kiki, André si era diretto verso di lei, deciso a dirle finalmente tutto quello che aveva pensato nelle ultime settimane, ma Kiki lo aveva preceduto chiedendogli: "Adesso ti interessi anche di scultura contemporanea?"
"Non mi interessa la scultura contemporanea, ma i tuoi quadri e soprattutto mi interessi tu."
"Se davvero ci tieni a me perché mi hai trattata come un'alcolizzata solo perché bevevo qualcosa per darmi coraggio prima di salire sul palco a cantare?"

"La cosa più leggera che tu bevi, Kiki, è lo champagne, quella più pesante il whisky, ma a volte mescoli le due cose e questo non fa bene né alla tua voce né alla tua salute."
"All'inizio mi sono sentita umiliata dalle tue parole, ma poi ho capito che in fondo avevi ragione: io non ho bisogno di bere per riuscire ad esibirmi e come vedi stasera sono più sobria e lucida di molte persone presenti in questa sala."
"E' vero, ma hai lo stesso qualcosa di strano."
"Non ti piace il mio vestito? Questo vestito se lo doveva mettere Camille all'inaugurazione del Salon, ma suo marito non ha voluto o meglio Emile non è suo marito, ma soltanto il padre di sua figlia e per il fatto che Camille qualche anno fa è stata male pensa di poterle dire non solo cosa può o non può fare, ma anche come deve vestirsi."
"Questo vestito, Kiki, è adatto a te perché sei una cantante oltre che una pittrice e hai poco più di trent'anni, ma per una donna di settant'anni come la Claudel che fa soltanto la scultrice è troppo vistoso."
"Ma era Camille che avrebbe dovuto decidere se questo vestito era adatto a lei oppure no, non sono sempre gli altri a dover decidere per noi donne!"
"La tua amica rientrava sulla scena artistica parigina dopo vent'anni di assenza e con la fama di essere un'irregolare o per meglio dire una psicotica non poteva perciò presentarsi ad un'occasione ufficiale vestita così a meno di non voler alimentare la proprio leggenda di donna eccentrica."
"Sì, Camille, è una donna eccentrica e un po' paranoica, ma è anche una persona sensibile e generosa e poi meritava dopo vent'anni di assenza un ritorno con il botto, non un ritorno sotto tono."
"Non avrai bevuto niente di alcolico, Kiki, ma forse qualche caffè di troppo l'hai preso perché sei davvero troppo tesa stasera."
"Perché invece di pensare a cose s trane, André, non pensi che sono semplicemente emozionata e anche un po' preoccupata perché stasera espongo i miei quadri?"
"Ma, sì, hai ragione, a volte, basta anche la semplice emozione a renderci tesi come una corda di violino."

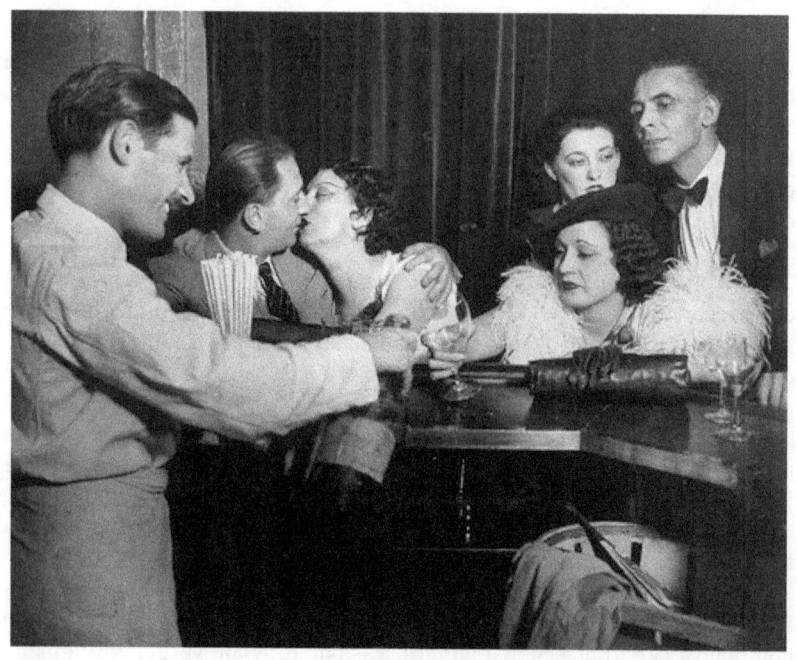

**Kiki e André Laroque che si baciano in una foto di Brassai
(il bacio sembra, però, molto costruito per essere fotografato).**

In realtà Kiki non era così pulita come voleva far credere ad André per riconquistare la sua fiducia perché quella sera con la scusa di andare in bagno a rifarsi il trucco era andata sì a rimettersi la cipria, ma aveva anche sniffato una dose di cocaina. Camille non si era accorta di nulla, ma Jeanne aveva sospettato qualcosa perché aveva detto a Camille: "La tua amica passa troppo tempo in bagno e non me la racconta giusta."
"Lo sai che Alice si trucca tantissimo, anche troppo secondo me, e, se non si sente a posto, va a rimettersi la cipria o a ripassarsi la matita sugli occhi."
"Tu lo sai Camille che nel mio atelier valgono poche regole: niente animali randagi in particolare gatti raccolti per strada come quelli che tu tenevi vent'anni fa nel tuo studio, niente amanti occasionali che sporcano peggio dei gatti e fanno mormorare il vicinato e soprattutto niente alcol o droga che non aiutano la creazione artistica, ma ti danno soltanto l'illusione di dimenticare i problemi quotidiani."

"Io ho smesso di bere dopo il ricovero a Ville-Evrard, amo i gatti, ma, appena ne ho fatto entrare qualcuno in atelier, tu l'hai cacciato via e quindi non ci riprovo ad accoglierne altri e non ho mai toccato nessun tipo di droga, perciò, Jeanne, non mi guardare dall'alto in basso perché, se ho accettato di lavorare con te, è stato solo per il modo insistente e quasi perentorio con cui Blot me l'ha chiesto."
"Forse te lo sei dimenticata, Camille, ma tu sei ancora in cura, perciò non puoi prendere in affitto un atelier da sola."
"Me lo ricordi un giorno sì e l'altro pure, Jeanne, almeno stasera lasciami in pace!"
Anche se aveva difeso Kiki di fronte a Jeanne, Camille era andata lo stesso da lei a dirle in tono più che deciso: "Tu lo sai che le porte delle cliniche psichiatriche si aprono più facilmente in entrata che in uscita e sai anche che a me basta fare una cazzata, anche piccola, per rischiare di essere ricoverata di nuovo, quindi, se sei davvero mia amica, non mi mettere nei guai."
"Ho visto quello che è accaduto al povero Henri Broca quando è stato ricoverato al Sant'Anna che anche se è considerata una clinica all'avanguardia resta sempre un luogo da cui uno non vede l'ora di andarsene quindi Camille non temere non ho alcuna intenzione di farti tornare in clinica ad Avignone."
"Io mi auguro che tu vada in bagno solo a rifarti il trucco e non a fare altre cose come sospetta Jeanne e in realtà siccome ti voglio bene non te lo voglio neppure chiedere cosa fai davvero, ma, te lo ripeto, Kiki, non mi mettere nei guai perché non me lo merito."

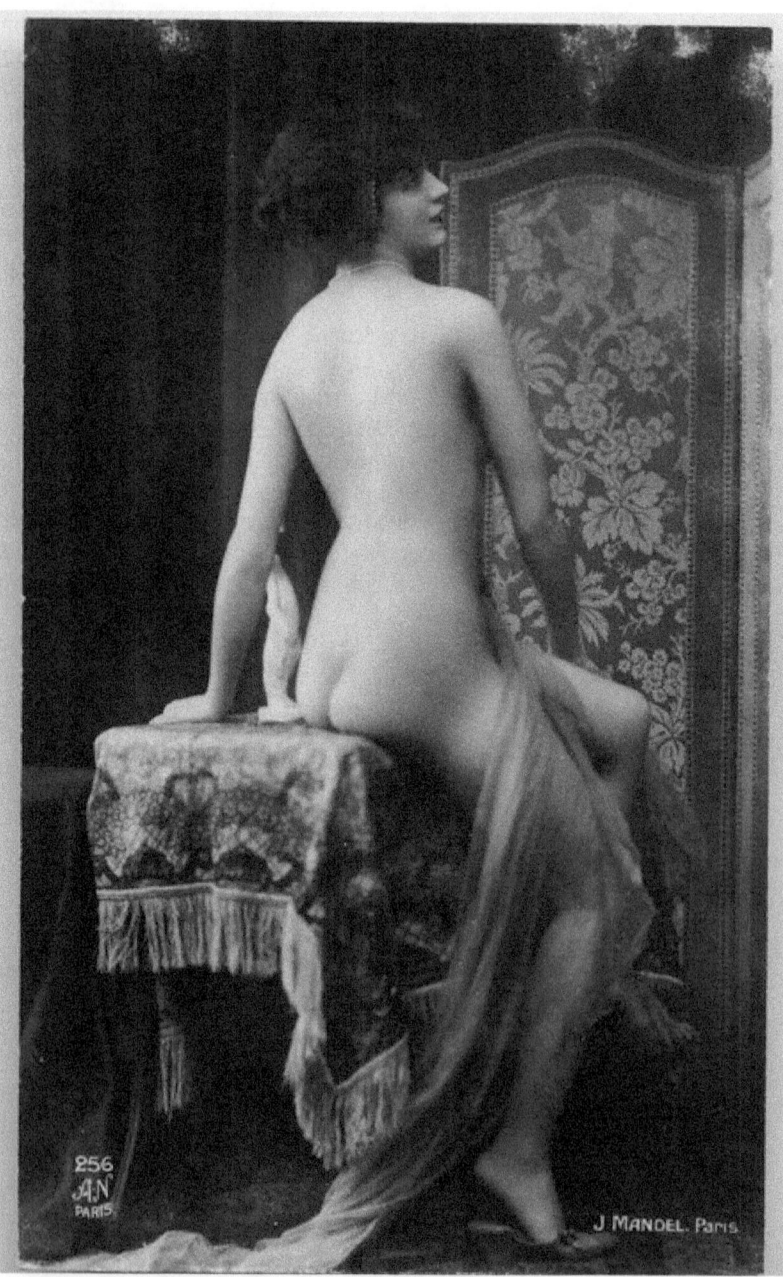

Kiki accanto ad una piccola scultura che sembra riprodurre il suo atteggiamento in una foto / cartolina postale dello studio Mandel di Parigi, risalente agli anni '20.

Mentre parlavano, Kiki si era convinta che se quella sera fosse andata a letto con André avrebbero ritrovato la stessa intimità e la stessa passione di due anni prima e così con il pretesto che era stanca ed infreddolita era riuscita a farsi accompagnare in albergo fino alla porta della propria camera.
Di fronte a quella porta entrambi però avevano esitato: André perché considerava Kiki, nonostante qualche eccesso di troppo, una donna giovane e bella e sapeva che se fosse entrato nella sua stanza, non avrebbe resistito al desiderio di fare l'amore con lei e Kiki perché voleva bene ad André e aveva la sensazione che lo stava ingannando tanto che per un istante aveva pensato di dirgli il vero motivo per cui quella sera era così tesa all'inaugurazione della mostra, poi, però, non l'aveva fatto perché temeva di essere nuovamente giudicata male e di perdere André per sempre.
"Se sei stanca, ti lascio andare a riposare." Aveva detto André senza troppa convinzione, cercando di resistere al desiderio crescente che provava verso Kiki.
"Sì, sono un po' stanca, ma per te posso superare anche la stanchezza." Gli aveva risposto lei, infilando la chiave nella porta della propria camera, per fargli capire che desiderava passare la notte con lui.
Incoraggiato da quelle parole, ma anche dal gesto di Kiki, André aveva l'aveva abbracciata e l'aveva baciata. Nello stesso tempo era riuscito con una mano ad aprire e richiudere dietro di loro la porta della camera, senza smettere di baciarla e di scivolare con le mani lungo il suo vestito già abbastanza scollato per cercare di toglierglielo. In un soprassalto di lucidità, aveva cercato la scatola dei preservativi nella tasca del cappotto perché in fondo aveva sperato fin dall'inizio che la sua serata con Kiki sarebbe finita con loro due abbracciati sul letto, uniti dal piacere e come sperava André anche dall'amore.

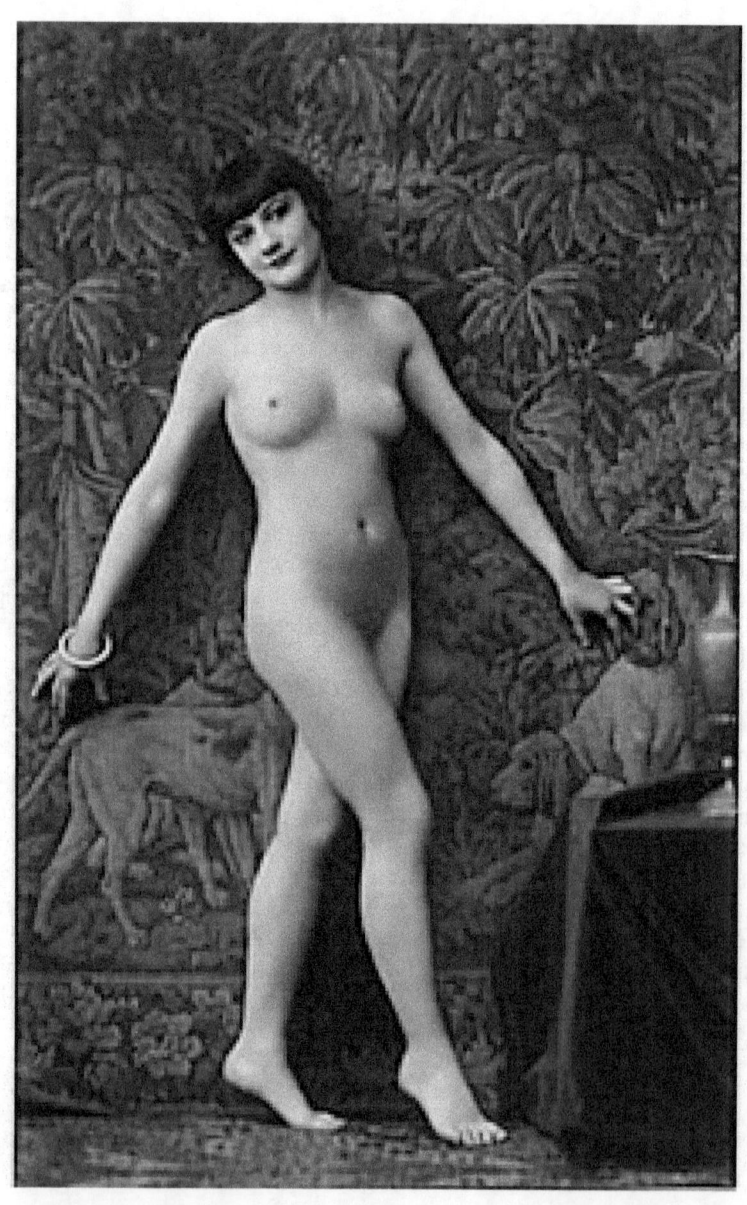

Kiki in una foto / cartolina postale dello studio Mandel di Parigi

(qui Kiki sembra dal viso più matura rispetto alle prime foto di Mandel risalenti al periodo 1919-1921 per cui si potrebbe ragionevolmente ipotizzare che Kiki abbia continuato a posare per Mandel per tutti gli anni '20 anche durante la sua relazione artistica e sentimentale con Man Ray il che renderebbe più credibile la gelosia di Man nei suoi confronti: posare, infatti, per un altro fotografo che realizzava scatti più commerciali rispetto a quelli sperimentali ed innovativi di Man Ray poteva apparire agli occhi di quest'ultimo come un tradimento artistico e professionale).

La mattina dopo, André si era svegliato prima di Kiki perché, facendo di giorno l'impiegato e di notte il musicista, era abituato ad alzarsi la mattina abbastanza presto.
Quando era andato in bagno, si era divertito ad osservare tutti i trucchi di Kiki: alcuni rossetti di colore diverso lasciati all'inizio o a metà, una scatola di cipria fornita di specchietto, una matita scura per gli occhi, il kajal per allungare le ciglia e infine un paio di boccette di smalto tanto che André aveva pensato"Ma quanta roba ti metti, Kiki e pensare che a me piaci di più al naturale!"
Mentre guardava le mensole del bagno, André aveva osservato con un senso di sollievo che non c'erano né lamette né dopobarba né altri segni di una presenza maschile il che significava che Kiki era stata davvero sola negli ultimi mesi, ma purtroppo il suo sollievo era durato poco perché, cercando il dentifricio, gli era caduto per terra un sacchettino con dentro della polvere bianca e André aveva intuito facilmente che si trattava di cocaina.
"Eh, no, Kiki, passare dall'alcol alla cocaina è come cadere dalla padella nella brace, ma questa volta non ti lascerò da sola, questa volta si fa a modo mio."
Per il momento Andrè aveva rimesso il sacchettino a posto per non dare a Kiki l'impressione che avesse frugato tra le sue cose, mentre lei stava ancora dormendo, alcuni giorni dopo, però, quando era stata dallo spacciatore presso cui si riforniva, Kiki si era sentita dire: "Questa volta ti darò quello che vuoi, ma, da domani in poi non ti voglio più vedere né sentire, perché uno dei tuoi ammiratori ha minacciato di denunciarmi alla polizia."
"Ma io non ne so nulla, mi devi credere."
Kiki aveva pronunciato quelle parole in un tono così accorato che il suo interlocutore le aveva creduto, ma questo non era bastato a fargli cambiare idea.

"Io non ho alcuna voglia di finire in galera per colpa tua, quindi non mi venire più a cercare perché in pochi giorni per colpa tua ho ricevuto tre biglietti scritti a macchina non solo dentro, ma anche sulla busta che dicevano: o lasci in pace Kiki o ti denuncio."
Dopo quel colloquio, Kiki si era chiesta chi poteva aver spedito quei biglietti: Jeanne Bardey perché aveva intuito che le sue soste in bagno non servivano soltanto a rifarsi il trucco e temeva di trovarsi la polizia in atelier? Ma, no, la Bardey era sì una donna di mondo, oltre che un'apprezzata scultrice, ma era anche una persona prudente che non si sarebbe mai esposta in questo modo... Camille? Sì, certo, Camille, era una persona che agiva d'istinto e che ci impiegava poco tempo a scrivere un biglietto di minacce e a spedirlo, ma l'espediente di scrivere biglietto e busta a macchina e non a mano era un'accortezza estranea ad un carattere impetuoso e poco riflessivo come quello di Camille... E allora forse era stata Therese Treize una sua amica di vecchia data preoccupata per le sue condizioni di salute che conosceva bene Montparnasse e poteva sapere chi spacciava cocaina tra gli artisti del quartiere? Infine, sì, c'era anche un'ultima possibilità, aveva pensato Kiki: André Laroque che non si era più fatto né vedere né sentire da quella notte in cui erano stati a letto assieme... forse aveva frugato in camera sua, aveva capito tutto e aveva agito così per proteggerla.

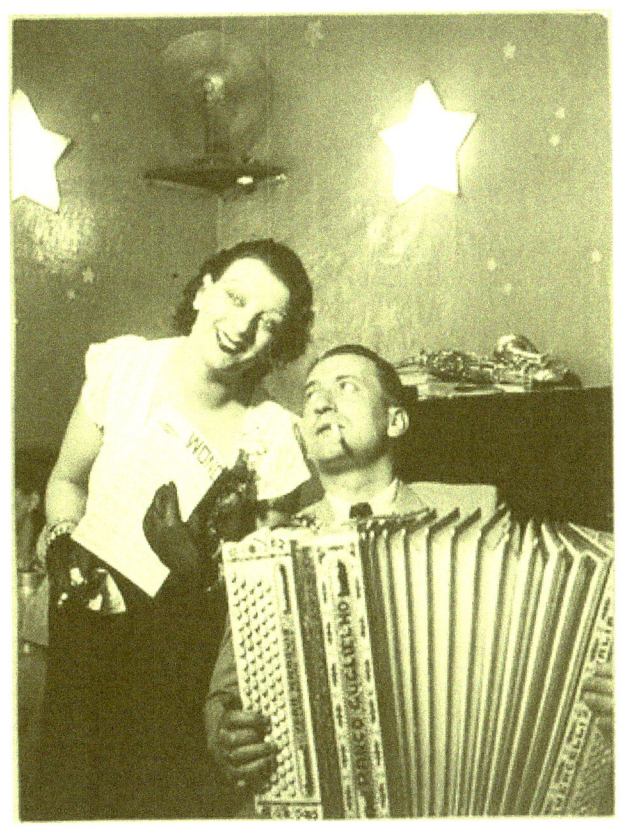

Kiki e André Laroque in una foto di Brassai.
Io ho trovato interessante che lei guardi davanti probabilmente
verso il fotografo, ma anche verso il pubblico del locale,
mentre André non guarda né verso la fisarmonica né verso il pubblico,
ma ha gli occhi fissi soltanto sulla "sua" Kiki.

CLINICA DI MONTFAVET (AVIGNONE), INVERNO 1936/1937

"My lover forbids me to work, to go back to this world which almost buried me, before I am certain to resist temptation." (Il mio innamorato mi proibisce di lavorare e di tornare a quel mondo che mi

aveva quasi bruciata prima che io sia certa di resistere alla tentazione." La traduzione è la mia, le altre citazioni non l'ho tradotte, ma questa tratta dalla stesura del 1938 delle Memorie di Kiki mi sembrava particolarmente significativa).

"Mi riporti a Parigi con te, Dedé?" Aveva chiesto Kiki al musicista André Laroque che da, quando si erano rimessi assieme, lei aveva prontamente ribattezzato Dedé perché soprannomi e diminutivi le erano sempre piaciuti da quando adolescente sedeva ai tavoli del caffè La Rotonde e ascoltava le storie di pittori e modelle, musicisti e altri artisti di vario tipo che vivevano nel quartiere parigino di Montparnasse.
"I medici dicono che stai meglio, ma io vorrei essere certo che tu, Kiki, ti sia liberata davvero dalla dipendenza dalla droga."
"Ti sembra possibile, Dedé che in una clinica sperduta nella campagna fuori Avignone io possa procurarmi della cocaina?"
"No, Kiki, ma, una volta tornata a Parigi, la tentazione per te sarà di nuovo a portata di mano e io non vorrei che tu tornassi indietro."
"A portata di mano mica tanto dopo che tu hai minacciato la persona che mi procurava la cocaina!"
"Minacciato è una parola grossa, Kiki, diciamo che una certa persona ha capito che di fronte alla polizia avrebbe avuto fin troppe cose da spiegare!"
"Lo so che l'hai fatto per me, però, dover rinunciare a qualcosa dall'oggi al domani non è così facile come può sembrare dall'esterno."
"Lo sforzo che hai fatto, Kiki, servirà a te più che a me. Sei ancora giovane e hai una bella voce, perciò, se non ti rovini con le tue stesse mani, hai ancora una promettente carriera di cantante di fronte a te."
"D'accordo, Dedé, spero che tu abbia ragione, ma ora perché non andiamo a fare una bella passeggiata nel giardino della clinica ché mi sono stancata di parlare con te di fronte ad un'infermiera che ci controlla?" Aveva sussurrato Kiki ad André e André aveva capito che Kiki era sempre una ragazza nata in provincia perché la madre era rimasta incinta per errore e cresciuta con la nonna prima di approdare a Montparnasse e girare in pochi anni tutti gli atelier come modella e, se da una parte André pensava ancora che Kiki era soltanto una fonte potenziale di guai, dall'altra sentiva di essere ancora innamorato di lei.

Una veduta d'insieme della sezione femminile della clinica dove sono state ricoverate negli anni '30 sia Camille sia Kiki.

Per Kiki però le settimane prima erano state dure da sopportare e anche in clinica la trattavano non solo come una cantante dalla vita irregolare che aveva deciso di rimettersi in riga solo per non perdere il suo ultimo amante, ma anche come una donna di mondo che, abituata alla vita notturna di Parigi, faceva i capricci per le privazioni a cui era sottoposta. I casi di persone dipendenti dalla cocaina erano ancora rari e questo non l'aveva certo aiutata, anche Camille era troppo presa dal suo timore di essere di nuovo chiusa lì dentro non per settimana, ma per mesi, per poterle essere davvero di aiuto.
"Credi che io non sappia come andrà a finire? Tu tra pochi giorni sarai di nuovo in qualche locale di Parigi ad esibirti e io me ne starò qui a rodermi le unghie e non solo quelle."
"Ma, no, Camille, devi avere fiducia, ho scoperto, infatti, che le nostre schede le compila uno degli interni che stanno facendo la specializzazione qui dentro, anche se poi le firma uno dei medici titolari, per cui se la tua Kiki riuscirà a fare quello che ha in mente da qualche giorno, presto saremo fuori tutte e due!"
"E certo a te uno più uno meno cosa ti costa portartelo a letto!"

"Guarda, Camille, ché io mi sacrifico per te perché se scopre quello che ho fatto, altro che mettere su assieme un locale a Parigi, Dedé mi molla come uomo e come musicista, quindi, silenzio con tutti, soprattutto con il mio Dedé e abbi fiducia nella tua Kiki."
"Se i tuoi metodi funzionano, allora siamo davvero messe male noi donne!"
"Oh, Camille, sei tu che hai tirato un libro a tuo fratello, Paul, non gliel'ho mica tirato io, quindi, non fare adesso la vittima perché, se tu fossi stata un po' più calma, ora saresti a Parigi, a lavorare in atelier con Jeanne e non chiusa qui dentro."
"Io non gli ho tirato un libro qualunque, ma la biografia di Rodin scritta dalla Cladel, quella puttana dell'ex segretaria ed ex amante di Rodin che pur di mettere Rodin in una luce migliore non solo da vivo, ma anche da morto, ha scritto delle falsità su di me. E pensare che all'inizio io mi ero anche fidata di lei e le aveva raccontato tutta la mia storia. Ingrata, un'ingrata e una puttana, una che di fronte a Blot dice: poverina la Claudel, non si merita di essere ancora ricoverata in manicomio e poi, appena io sono sufficientemente lontana, mi tradisce in questo modo."
"Hai ragione ad avercela con lei, Camille, anche io al tuo posto l'avrei considerata una che fa il doppio gioco, però, se stai così agitata, i medici non ti faranno certo tornare a Parigi."

La clinica di Montfavet (Montdevergues)
nei pressi di Avignone in una cartolina di inizio '900.

"Spegnete quella sigaretta e scendete per favore dal davanzale signorina Alice ché è pericoloso stare seduti in bilico così."
"Non vi preoccupate, dottore, non ho nessuna intenzione di buttarmi di sotto. L'avete visto anche voi che qualche giorno fa è venuto a trovarmi il mio fidanzato e che presto tornerò a Parigi con lui. Mi dispiace solo per la mia amica Camille che invece resterà qui."
"Voi siete più giovane della vostra amica e avete reagito bene alle cure per disintossicarvi dalla cocaina, per questo presto verrete dimessa, anche se un po' mi dispiace perché nella clinica dove ho lavorato prima di giungere qui mi erano capitate diversi casi di persone dipendenti dall'alcol, ma il vostro è il primo caso che affronto di una persona affetta dalla dipendenza dalla cocaina."
"Allora finirò nella vostra tesi della specializzazione."
"No, perché è raro che venga fatta un'intera tesi su un singolo caso per quanto interessante, di solito nelle tesi si confrontano i casi più pazienti affetti dalla stessa patologia con le relative cure."
"Peccato perché non mi sarebbe dispiaciuto finire dentro la vostra tesi!"
Quella mattina Kiki aveva deciso che poteva anche fermarsi perché era riuscita ad entrare in una certa confidenza con il giovane medico che voleva sedurre, ma il giorno successivo era passata alla seconda fase del suo piano, facendo in modo da trovarsi da sola con lui nel giardino della clinica.
"Tira sempre un vento così forte qui nel sud della Francia! Ha ragione, Camille, quando dice che neppure a Parigi d'inverno tira un vento così gelido! Eppure Camille affronterebbe di nuovo volentieri il vento di Parigi non solo quello reale, ma anche quello dei critici d'arte con i loro preconcetti, pur di poter tornare ad essere libera e a dedicarsi alla sua amata scultura."
"Se sentite freddo, è meglio che rientrate, quanto alla vostra amica tornerà a Parigi, quando le sue condizioni glielo consentiranno."
"Sì, avete ragione, ma passeggiare aiuta a passare il tempo e poi stavo cantando perché non vorrei perdere del tutto l'allenamento! Siete la seconda persona a cui lo dico, ma con il mio fidanzato, vorremmo mettere su un locale a Parigi, che ne dite di Chez Kiki? Qualcuno penserà che è un po' presuntuoso dare ad un locale il proprio nome, ma io sono quasi vent'anni che mi esibisco come ballerina e cantante, perciò credo di potermelo permettere!"

"Ho degli amici a Parigi e a volte vado a trovarli perciò, quando ne avremo l'occasione, verremo volentieri a sentirvi cantare."
"Grazie, siete davvero gentile, ma, se mi dite così, questo significa che sto per essere dimessa."
"Sì, domani tornate a casa."
Presa dalla gioia Kiki aveva abbracciato di slancio il giovane medico e non si era fatta sfuggire l'occasione per prolungare quell'abbraccio e scivolare maliziosamente con una mano dentro ai suoi pantaloni.
"Ma cosa fate? Non mi dovete ringraziare così… uscite perché state meglio, non per altri motivi."
"Se non vi piacciono le mie carezze, posso succhiare il vostro sesso. A Man piaceva tanto quando lo facevo, mi ha persino scattato una foto, mentre stringevo il suo sesso tra le labbra, anche se io avrei preferito che quello scatto restasse solo per noi due come ricordo e non venisse pubblicato." Gli aveva risposto Kiki, continuando, nel frattempo, a far scivolare le dita contro il suo membro ormai turgido. A quel punto il giovane medico aveva perso il senso della distanza che avrebbe dovuto mantenere con Kiki e le aveva chiesto: "Io non vi sto forzando, siete voi che me l'avete proposto, perciò, sì, succhiate pure il mio uccello, è da quando siete stata ricoverata qui che turbate le mie notti, io non ce la faccio più ad andare avanti così!"
Senza lasciarselo ripetere, Kiki si era inginocchiata di fronte al giovane medico e, dopo avergli tirato giù rapidamente sia i pantaloni sia le mutande, aveva stretto il suo membro tra le labbra. Succhiando maliziosamente il glande caldo e turgido finché ansimando e gemendo per l'intensità del piacere che stava provando, il medico aveva lasciato sgorgare il proprio sperma nella sua bocca.
Quando aveva ripreso il controllo di se stesso, al piacere era subentrato l'imbarazzo: "Mi promettete che non racconterete a nessuno quello che è accaduto, altrimenti io mi giocherei il prossimo concorso come medico degli ospedali psichiatrici per un momento di debolezza. In fondo, anche voi domani uscite e tornate a Parigi dal vostro fidanzato, perciò, tutte e due dobbiamo soltanto dimenticare quello che è successo tra noi."
Al giovane medico erano venuti i sudori freddi pensando che Kiki era una persona spontanea e sincera e che si sarebbe potuta far sfuggire un accenno a quello che era accaduto tra loro, ma in fondo, aveva anche pensato, sarebbe stata la sua parola di medico contro quella di una paziente, certamente meno credibile e autorevole della sua e in più avrebbe sempre potuto dire che Kiki era una ninfomane come avevano scritto anni prima i suoi colleghi della Salpétrière e che aveva fatto tutto da sola e che lui,

paralizzato dallo stupore e dall'inesperienza perché non gli era mai capitata una paziente di questo tipo, era stato incapace di reagire.
Mentre la sua mente macinava tutti questi pensieri ad una velocità superiore a quella che hanno i ragionamenti di una persona calma e lucida, Kiki lo aveva spiazzato ulteriormente, dicendogli: "Io dormo da sola perché sono ricoverata in prima classe. Perciò, se volete venire stanotte a farmi un po' di compagnia, mi farebbe davvero piacere."

Kiki mentre fa una fellatio a Man Ray, la foto venne pubblicata nel 1929 in un libro che conteneva quatto poemetti dello scrittore Louis Aragon.

PARIGI, CABARET "CHEZ KIKI", 1937

"Vi avevo promesso che sarei venuto ad ascoltarvi come cantante e l'ho fatto. Mi faceva piacere rivedervi come artista e non come paziente anche se l'incontro con voi mi ha insegnato quali sono i limiti che non bisognerebbe mai superare."

Kiki si sentiva in imbarazzo all'idea che André potesse, sentendo quelle parole, intuire ciò che era accaduto tra lei ed uno degli interni della clinica dove era stata ricoverata alcuni mesi prima.

"Per me è acqua passata e ormai credo abbiate compreso anche voi che non sono una ninfomane, ma che volevo solo aiutare Camille: speravo, infatti, di convincervi a firmare se non il suo foglio di dimissione, almeno un'autorizzazione ad essere inserita nella cure come esterna. In questo modo sarebbe comunque potuta tornare a Parigi e riprendere a scolpire, ma temo di aver usato le armi sbagliate per convincervi."

"Qualche mese fa la vostra amica Camille non era nelle condizioni per essere dimessa e non sarebbe stato né corretto né professionale scrivere il contrario solo perché voi le volete bene e noi due eravamo stati a letto assieme."

"Se parliamo di correttezza allora voi non avreste neanche dovuto accettare la mia offerta."

"Quella mattina nel giardino della clinica avete fatto praticamente tutto da sola o quasi, ma io ammetto di non aver avuto la prontezza necessaria pe reagire, l'errore fatto mi servirà come esperienza e già mi è servito allora perché la notte successiva non sono venuto da voi."

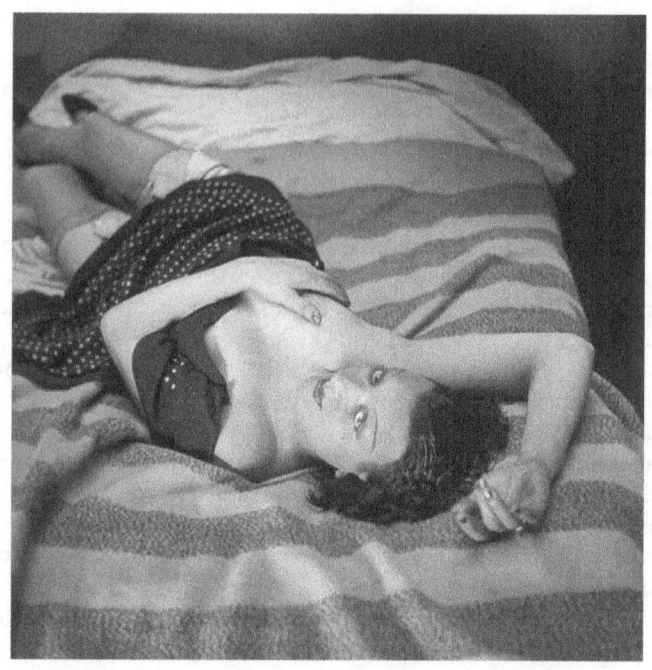

Kiki in una foto che dovrebbe essere l'ultima di lei scattata nel 1939 prima della guerra.

PARIGI, CABARET «JOCKEY», 1942

«En 1942, elle regagna sa Bourgogne natale pour se cacher; elle était menacée d'être arrêtée par la Gestapo pour avoir distribué des tracts antinazis.» (dal libro "Montparnasse vivant", prima biografia di Kiki e degli altri artisti di Montparnasse, pubblicata in francese nel 1962, scaricabile parzialmente da google libri, in realtà in un libro del 1996 sulla canzone realista francese io ho trovato citata un articolo tratto da una rivista del 1943 in cui si racconta che Kiki in quell'anno era tornata ad esibirsi al Jockey in una Parigi stremata dalla guerra bem diversa da quella dove lei aveva iniziato vent'anni prima la sua carriera di cantante).

"Io non sono così naif come ti mi immagini, Dedè, perciò, mi sono accorta benissimo che, dopo avermi accompagnata al pianoforte per un paio di canzoni, ti eclissi per ricomparire a fine serata e, se me ne sono accorta io, se ne sarà accorto anche il proprietario del Jockey, mi stupisco anzi del fatto che non ti abbia ancora detto nulla, anche perché mi sembra più in accordo con i tedeschi che con i tuoi compagni della resistenza."
"Appunto per questo non mi dice nulla: spera, infatti, che io faccia una mossa falsa e lo porti sulle tracce di qualcuno dei capi della resistenza francese per consegnarlo nelle mani di uno degli ufficiali tedeschi che affollano il locale negli ultimi tempi, ma se pensa che io sia così fesso si sbaglia."
"Tu mi lasci da sola non solo quando canto, Dedé, ma anche dopo, il che è anche peggio perché qualche ufficiale mi ha importunata e il proprietario del locale, invece di difendermi, mi ha trattata come se dovessi essere più disponibile e accondiscendente."
"Se tu, Kiki, non salissi sul palco, mezza ubriaca e soprattutto mezza spogliata nessuno si prenderebbe delle libertà eccessive nei tuoi confronti."
"Io ho solo un vestito adatto al fatto che mi esibisco in un locale come cantante e ballerina, non sono mezza spogliata, come dici tu."
"E, allora, Kiki, vai davanti ad uno specchio e guardati: hai i seni più di fuori che di dentro alla scollatura del vestito, tanto che basta un movimento di troppo per svelare agli spettatori anche i tuoi capezzoli, porti una gonna con lo spacco da cui emerge anche il reggicalze e per finire in bellezza sei truccata in modo eccessivo, perciò, non puoi lamentarti se i tedeschi ti trattano come una prostituta più che come una cantante se tu ti presenti sul palco vestita in questo modo."
Di fronte a quelle parole, Kiki, sentendosi offesa ed umiliata, era scoppiata a piangere. A quel punto, pentito di essere stato così severo con lei, André l'aveva abbracciata dicendole: "Scusami, ma questo è un periodo difficile anche per me, la guerra dura ormai da due anni, la Francia è stata conquistata dai tedeschi e non si riesce a vedere come e quando finirà tutto questo."
"Io ti amo ancora, Dedé e non voglio che tu finisca nelle mani dei tedeschi, si dice che i prigionieri politici vengano prima torturati per estorcergli le informazioni sui compagni di lotta e poi deportati."
"Allora, non ti piace più quell'accompagnatore che ti sei portata da Nizza?"
"All'inizio mi piaceva, ma poi si è rivelato una persona violenta, ogni volta che discutiamo, mi mette le mani addosso, l'ultima volta che abbiamo litigato gli ho detto di non farsi più vedere, ma non so se, passata la tempesta, tornerà da me oppure mi lascerà in pace."

"Possibile, Kiki, che tu debba sempre riuscire a cacciarti nei guai? Se dovevi lasciarmi per trovare un uomo migliore di me, bene, ma per trovare uno che ti maltratta, no, questo proprio non lo posso accettare."
"Te l'ho detto, Dedé che l'ho lasciato, perché non mi credi?"
"Perché sono dieci anni che ti conosco e so che di fronte ad un bell'uomo che ti dice qualche parola gentile tu cedi subito le armi. Non è vero?"
"Io ho avuto solo tre storie importanti nella mia vita e il fatto che ho posato per diversi pittori non significa che sia andata anche a letto con ognuno di loro!"
"Allora, se io ora ti chiedessi, di andare nell'albergo parigino dove alloggi e di far l'amore con me, tu cosa mi risponderesti?"
"Ma, tu, Dedé, non sei un bell'uomo qualunque, noi due siamo stati assieme per otto anni, perciò tu ormai sei parte della mia vita, ma poi perché proprio stanotte vuoi fare l'amore con me?"
"Non ti voglio ingannare, Kiki, tu devi essere stanotte la mia copertura: tutti devono vedere che andiamo via dal Jockey assieme e che assieme entriamo in una camera d'albergo in modo che domani nessuno mi potrà collegare a quello che accadrà stanotte."
"Ma perché cosa deve accadere?"
"Se tutto va bene, lo scoprirai dai giornali domattina."

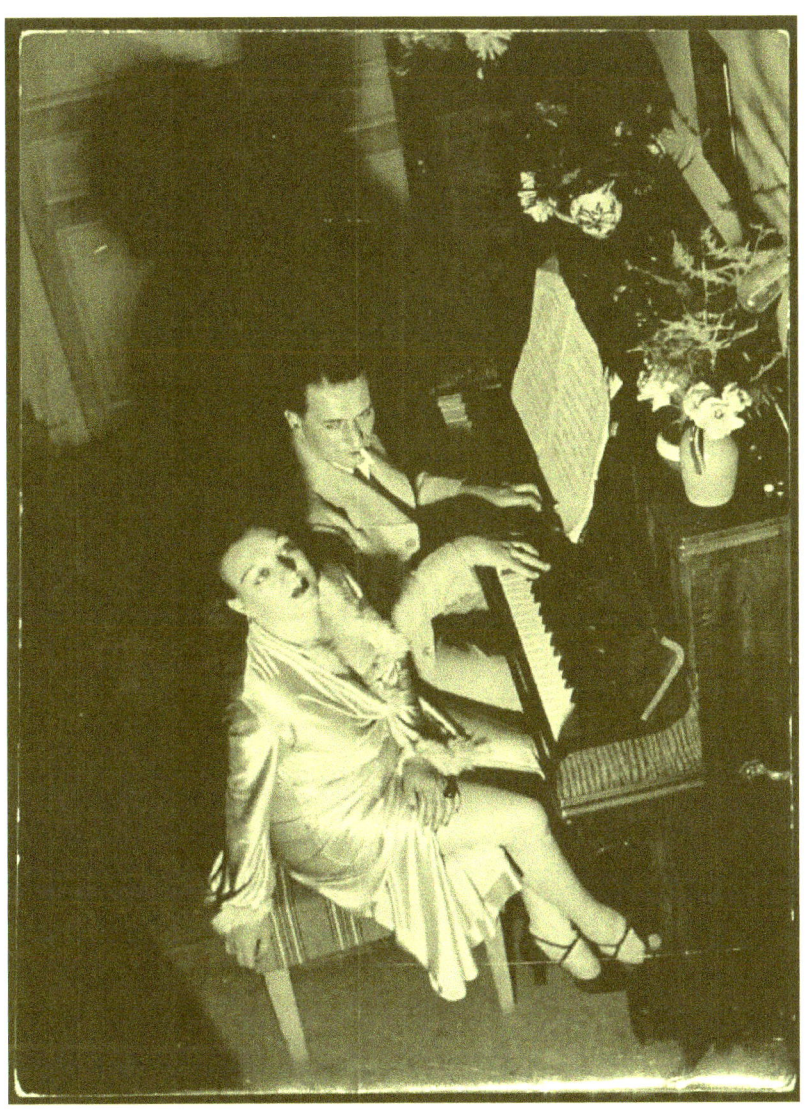

Kiki e André al pianoforte in una foto che su internet ho trovato datata al 1931, ma io credo abbia una datazione successiva perché Kiki sembra dal viso e dalle forme abbondanti più attorno ai 40

che ai 30 anni, sulla base anche di altre foto che la ritraggono. Come in altri scatti, Kiki ha sempre lo sguardo rivolto verso il fotografo, mentre André ha lo sguardo rivolto verso di lei.

Quella sera André e Kiki erano usciti assieme sotto braccio dal Jockey e André aveva sussurrato alla sua accompagnatrice: "Sorridi, Kiki, come se noi due ci fossimo ritrovati dopo un periodo di lontananza e ci fossimo rimessi assieme."
"Come faccio a sorridere sapendo a quali rischi tu stai per andare incontro?
Tu sei un'attrice quindi sorridi come se adesso noi due stessimo recitando la scena di un film.
Dopo aver accompagnato Kiki in camera, André le aveva detto: "Tu, mi raccomando, resta qui fino a domattina, anche se io non dovessi tornare."
"Tu mi farai morire di crepacuore prima della fine della guerra, Dedè, se continui così, in fondo noi due non ci siamo mai interessati di politica, perché ora devi rischiare la vita in questo modo?"
"Perché odio le dittature e soprattutto voglio che la Francia sia un paese libero e non sottomesso ad Hitler."
Andrè era tornato soltanto all'alba e aveva trovato Kiki sveglia ad attenderlo.
"Sei rimasta sveglia tutta la notte?"
"Come avrei potuto dormire, sapendo che tu eri lontano e che correvi dei grossi rischi? Io ti amo ancora, Dedé, ma tu, se te lo dico, non mi credi più perché tre anni fa sono stata arrestata con l'accusa di aver spacciato della cocaina, ma io te l'ho spiegato che non è vero e che qualcuno mi ha incastrata, solo che te l'ho spiegato poche settimane fa, mentre avrei dovuto dirtelo allora, però, non ho fatto in tempo perché tu eri stato richiamato al fronte e non sapevo neppure dove e come scriverti."
"Ieri notte, mentre due miei amici stavano preparando l'azione di sabotaggio che avevamo pianificato e io facevo da palo, controllando che nessuno si accorgesse di quello che stavamo facendo, ho pensato che tu sei stata la donna più importante della mia vita e che, nonostante tu sia bravissima a metterti sempre nei guai, io preferisco comunque stare con te piuttosto che senza di te."
"Allora, anche tu, Dedè, mi ami ancora?"
"Certo che ti amo e proprio per questo, Kiki, ieri notte ho capito che, se devo finire nelle grinfie dei tedeschi l'ultima cosa che voglio fare, prima di salutare la compagnia e andarmene, è di far l'amore con te, anzi, no, Kiki,

io voglio far l'amore con te non solo stanotte, ma anche nelle notti future e il sistema migliore per farlo è che noi due ci sposiamo."
"Se i tedeschi dovessero davvero arrestarti, io cercherei di fare il possibile per ottenere la tua liberazione, al Jockey vengono molti ufficiali anche di alto livello e anche se io non ho mai ceduto alle loro avances per salvarti sarei anche disposta a cedere."
"Già odio abbastanza questi ufficiali tedeschi che spadroneggiano non solo al Jockey, ma in tutta Parigi, ci manca soltanto che uno di loro si porti a letto la donna che amo per disprezzarli ancora di più."
Dopo aver detto così, André aveva sollevato la camicia da notte di Kiki e aveva iniziato ad accarezzarle i seni, facendo nello stesso tempo strusciare il proprio sesso contro il suo boschetto arruffato, stimolato da quello sfregamento il suo pene era diventato rapidamente turgido e André l'aveva infilato con impeto nell'apertura tra le gambe di Kiki, poi aveva iniziato a spingerlo dentro e fuori dal suo corpo fino a lasciar sgorgare il proprio sperma dentro di lei, mentre Kiki lo accarezzava sulle natiche e si contraeva per il piacere.
"Quello che abbiamo fatto poco fa è stato bellissimo, ma fare l'amore così in tempo di guerra, Dedé, è troppo pericoloso."
"Proprio perché siamo in tempo di guerra non sono riuscito a procurarmi una scatola di preservativi, ma tra pochi giorni, Kiki, sarai mia moglie, perciò, anche se stanotte ti avessi messa incinta, sono pronto a prendermi tutte le responsabilità nei confronti tuoi e del bambino."
"Lo so che sei una persona seria, ma io non vorrei lo stesso mettere al mondo un figlio nel pieno di una guerra. Solo che poco fa stavo così meravigliosamente bene che, invece di cercare di buttarti fuori, ti ho trattenuto dentro di me."
"Mi vergogno un po' ad ammetterlo, ma anche io spero che tu non sia rimasta incinta perché mi dispiacerebbe lasciarti da sola a Parigi, sapendo che aspetti un figlio da me."
"Perché vuoi partire?"
"I miei amici del partito socialista francese dicono che devo lasciare Parigi perché qui il mio viso è fin troppo noto e riconoscibile, essendo un musicista e che inoltre i tedeschi mi tengono sotto controllo, aspettando solo che io commetta un errore e mi tradisca."
"Ma allora perché vuoi sposarmi?"
"Perché prima o poi la guerra finirà, Kiki e io voglio sapere che qui a Parigi c'è una donna che mi aspetta, parto perché è inevitabile, ma voglio farlo sapendo di avere un buon motivo per tornare."

"Da una parte ti capisco, ma dall'altra, mettiti nei miei panni, Dedé: io cosa faccio a Parigi da sola? Non posso venire con te?"
"No, perché sarebbe troppo pericoloso."

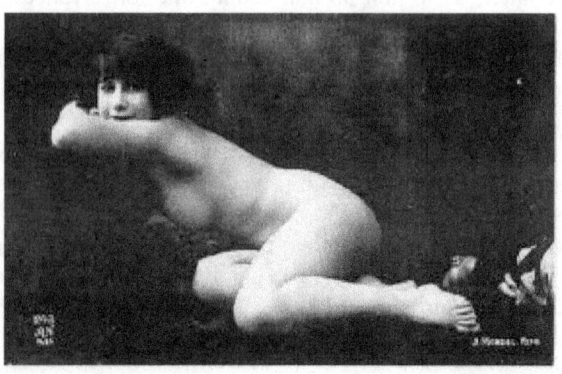

Kiki in un'altra cartolina postale dello studio Mandel di Parigi, sempre risalente probabilmente agli anni '20.

André era convinto che a Parigi Kiki sarebbe stata più sicura perché, anche se molti artisti erano stati richiamati al fronte oppure essendo stranieri come Man Ray avevano comunque preferito lasciare la Francia per tornare in patria, a Montparnasse c'era ancora chi conosceva Kiki da vent'anni e in caso di difficoltà avrebbe potuto aiutarla. Purtroppo, come André era partito, era ricomparso nella vita di Kiki l'uomo con cui aveva avuto una relazione nei mesi precedenti.
"Pensavo avessi lasciato Parigi dopo la nostra ultima litigata."
"No, ho semplicemente evitato di farmi vedere al Jockey perché il tuo musicista si comportava anche come il tuo angelo custode e ho capito molto presto che io non rientravo nelle sue simpatie. Allora è vero che ti importava così poco di me, Kiki, che, ti sono bastate poche settimane di lontananza per convincerti a sposare un altro?"
"Ho sposato André perché tra alti e bassi sono dieci anni che ci amiamo."
"Bel marito che ti sei scelta, prima ti sposa e poi ti lascia da sola a Parigi nelle mani della Gestapo."
"Ma cosa dici? Non è vero: André mi ama e non mi avrebbe mai fatto una cosa simile."

"Il tuo André è socialista e fa parte della resistenza e tu sei sospettata di averlo prima coperto e poi aiutato a fuggire, se non ti hanno ancora arrestata, è solo perché molti ufficiali tedeschi hanno un debole per te e in fondo il tuo ruolo nella resistenza è stato molto marginale, ma devi stare attenta, Kiki, perché ti basterebbe davvero poco per metterti nei guai."
"E secondo te cosa dovrei fare?"
"Essere più gentile con gli ufficiali tedeschi che affollano il Jockey, tanto tuo marito è lontano e non saprà mai quello che stai facendo e poi non sei obbligata ad essere fedele ad un uomo che ti ha lasciata sola."
Di fronte a quei ragionamenti Kiki aveva iniziato a dubitare dell'amore di André e si era chiesta se lui l'avesse voluta sposare solo perché così avrebbe potuto dire che lei gli apparteneva, in fondo, quella notte, in cui avevano fatto l'amore e poi André le aveva domandato proprio di sposarla, prima le aveva detto: "voglio che tu appartenga soltanto a me e non voglio più dividerti con nessun altro."
"Ma io non appartengo a nessuno" si era detta Kiki, aggiungendo dentro di sé: "E se Dedé pensa di considerarmi una sua proprietà solo perché adesso è mio marito, significa che non mi conosce."
Proprio quella sera, uno degli ufficiali tedeschi aveva provocato Kiki, dicendole: "Gli stampati antinazisti di vostro marito li nascondete nella vostra camera d'albergo oppure direttamente addosso, lo sapete che per scoprirlo potrei anche perquisirvi, vero? E non sarebbe neanche un grande sacrificio farlo perché vi controllerei per bene, da capo a piedi."
Di fronte a quelle parole Kiki aveva cominciato a sentire dei brividi di freddo correrle lungo la schiena e, per cercare di salvarsi, aveva deciso di stare al gioco e aveva risposto all'ufficiale: "Se volete possiamo fare una bella caccia al tesoro direttamente nella mia camera, il che mi sembra molto più intimo e divertente di una perquisizione."
L'ufficiale che da mesi ci provava con Kiki senza successo, aveva colto l'occasione al volo e così quella notte Kiki si era trovata in camera con due uomini, il suo ex amante che aveva approfittato dell'assenza di André per ripresentarsi da lei e l'ufficiale tedesco a cui non dispiaceva affatto l'idea di un gioco erotico a tre. Per darsi coraggio prima Kiki era andata in bagno e si era fatta una dose di cocaina, poi, era entrata in camera e aveva iniziato a spogliarsi in modo molto teatrale, come se lo stesse facendo non davanti a due persone, ma di fronte ad un intero pubblico.

Una sequenza di foto / cartoline postali con Kiki in posa davanti ad uno specchio realizzate negli anni '20 presso lo studio Mandel di Parigi.

Dopo essersi spogliata Kiki si era inginocchiata di fronte all'ufficiale, gli aveva sbottonato i pantaloni, tirato giù la biancheria quel tanto necessario a far emergere il suo membro e aveva iniziato ad accarezzarlo con la lingua.
"Da una donna come voi mi aspetto qualcosa in più di qualche carezza sulla mia verga." L'aveva provocata l'ufficiale, allungando una mano per toccarle i seni.
"Allora ditemi voi cosa desiderate perché io sono sempre pronta a sperimentare nuove sensazioni." Gli aveva risposto Kiki a cui la cocaina aveva fatto perdere il senso del pudore, ma anche dei propri limiti. In più era così arrabbiata con André che l'aveva lasciata da sola a Parigi da aver deciso che quella notte voleva provare delle sensazioni più intense e più piacevoli di quelle che aveva conosciuto nell'intimità con André.
"Io amo la fotografia e in particolare le foto scattate nei momenti in cui le persone sono in luoghi intimi e si mostrano per ciò che sono, perciò ho chiesto al tuo accompagnatore di scattarci alcune foto perché, quando le guarderò, spero di comprendere chi sei veramente dietro la maschera della regina di Montparnasse. Ed ora aiutami a spogliarmi."
Mentre Kiki gli sbottonava la giacca della divisa, l'ufficiale era scivolato con le mani sulla sua schiena e aveva iniziato ad accarezzarle le natiche, poi le aveva detto in tono quasi brusco: "Pantaloni e stivali posso togliermeli anche da solo."

Dopo essere rimasto senza alcun pudore nudo di fronte a Kiki, si era seduto sul bordo del letto e le aveva ordinato: "Siediti per terra e ricomincia ad accarezzarmi come facevi poco fa."

L'ufficiale disprezzava alcuni suoi colleghi che con i prigionieri politici, ma anche con le prostitute o le demi-mondaine che si portavano a letto arrivavano ad usare la violenza, secondo lui, per piegare le persone bastava la paura, in fondo anche con Kiki era bastato un accenno a suo marito che faceva parte della resistenza, per piegarla, dopo mesi di inutile corteggiamento ed ora che finalmente si trovava nell'intimità con lei avrebbe usato il timore che la sua persona con ciò che rappresentava incuteva in Kiki per piegarla ai propri desideri.

Nel frattempo, Kiki, aveva preso un cuscino e lo aveva sistemato per terra, poi ci si era seduta sopra e aveva iniziato ad accarezzare con la lingua il membro dell'uomo dritto di fronte a lei.

"Dimmi che ti piace il sapore del mio sesso e che sei impaziente di succhiarlo." Le aveva sussurrato l'ufficiale, appoggiando le mani sui seni di Kiki e iniziando ad accarezzarli, per stringere poi i suoi capezzoli tra le dita in modo piuttosto deciso perché gli piaceva sentire che erano turgidi per l'eccitazione e che accettavano volentieri quella stretta.

"Certo che mi piace ed ora ti farò sentire come lo succhio." Gli aveva risposto Kiki, in parte per accontentarlo, in parte perché il sapore del suo sesso le piaceva davvero, quindi, aveva aperto la bocca e appoggiato la lingua sotto al glande rosso e fremente di desiderio in modo da far scivolare la punta del pene nella propria bocca per serrarla tra le labbra.

All'ufficiale era piaciuta la disinvoltura di Kiki, ma voleva qualcosa in più da lei e così aveva smesso di accarezzarle i seni e con una mano aveva afferrato il proprio membro facendo scorrere le dita sulla parte che era rimasta fuori dalla bocca di Kiki, ma in questo modo l'aveva anche spinto in avanti, dicendole: "Sfrega più forte la lingua contro il mio sesso che non vedo l'ora di venire nella tua bocca, calda e accogliente."

Kiki, invece di ribellarsi, aveva iniziato a muovere la lingua per cercare di accontentarlo e così ben presto aveva sentito in bocca il sapore dello sperma che usciva a getto dall'apertura in mezzo al glande, mentre l'ufficiale raggiungeva il piacere.

Quando Kiki aveva lasciato andare il suo pene che ormai aveva perso il suo turgore, l'ufficiale si era steso sul letto, stanco e appagato. Anche Kiki aveva fatto lo stesso perché l'inizio della loro notte assieme era stato per lei eccitante, ma anche impegnativo.

Sapendo che ci sarebbe voluto del tempo prima di poter avere un'altra erezione l'ufficiale aveva detto a Kiki: "Fammi vedere come ti accarezzi quando sei da sola."

Kiki si era appoggiata una mano sul ventre e aveva cominciato a passare un dito sul contorno delle labbra, prima esternamente e poi all'interno, indecisa se spingersi oltre, strusciando un dito contro il clitoride per raggiungere presto il piacere oppure se infilarsi un dito nella vagina e provare a spingerlo dentro e fuori sperando che quella simulazione della penetrazione la portasse lo stesso verso l'orgasmo.

Nell'indecisione aveva continuato a giocare con le proprie labbra turgide e bagnate, prolungando la dolce tortura dell'eccitazione, ma, mentre si trastullava in questo modo, l'ufficiale si era alzato dal letto, aveva preso un oggetto e le aveva ordinato: "Infilatelo tra le gambe, Kiki, vedrai che ti piacerà."

Anche a Man ogni tanto piaceva sperimentare qualche giocattolo erotico, ma Kiki aveva sempre preferito il sesso vero di un uomo o le sue mani a qualche sostituto per raggiungere il piacere. Era ancora, però, sotto l'effetto della cocaina e questo non faceva che aumentare il suo senso di eccitazione, si sentiva come in una bolla d'aria, fluttuante su quel letto che divideva con un uomo di cui sapeva poco e che poteva immaginare si fosse distinto in guerra, ma anche in azioni militari meno nobili che riguardavano civili o prigionieri.

Priva, però, del sostegno di André, l'unico uomo che sapeva davvero tenerle testa, Kiki senza accorgersene aveva cominciato a percorrere una strada in discesa che durante la guerra l'avrebbe portata a scendere spesso a compromessi con se stessa e con la propria dignità.

"Treno nella neve" di Claude Monet
(così io ho immaginato il treno della scena seguente).

NORD DELLA FRANCIA, 1944

«*La 'dignité de l'homme' chez la femme, la dignité de l'être humain est, comme pour l'homme, dans sa liberté, son indépendance, son droit au travail, ses droits et devoirs de citoyen, de citoyenne. Croyez-vous que j'enfonce des portes ouvertes? Que je prêche devant des convaincus? À l'usage, ces convictions ne sont chez les hommes que des faux-semblants. La dignité de la femme en tant qu'être humain demande en premier lieu que la poussière des siècles soit enlevée de la tête des hommes.*» **(Da uno scritto di Elsa Triolet, poetessa e moglie dello scrittore Louis Aragon, amico di Man Ray, ma anche di Kiki.)**

Erano saltati giù dal treno assieme, rischiando di rompersi l'osso del collo come avrebbe raccontato spesso negli anni successivi André e, invece, istintivamente si erano abbracciati, proteggendosi reciprocamente.
Passato lo spavento, si erano guardati negli occhi e André aveva detto: "A me sembra di essere ancora tutto intero, tu come stai?"
"Bene, a parte qualche graffio."
"Per fortuna anche i tedeschi a volte non sono precisi quanto la loro fama."

"No, André, sei tu che sei meglio di un ladro professionista perché riuscire ad aprire uno sportellone di un treno diretto verso un campo di prigionia non è un'impresa di cui tutti sarebbero capaci."
In quel momento André si era guardato le mani tutte piene di graffi e aveva esclamato: "Accidenti, ho perso la fede, forse è caduta qui intorno o forse l'ho persa sul treno."
"Ti importa davvero di averla persa?"
"Quando ci siamo sposati io e Kiki ci eravamo promessi che qualunque cosa ci fosse accaduta a causa della guerra l'avremmo conservata come segno del nostro legame."
"Ma non hai fatto apposta a perderla, André e poi sono mesi che non hai notizie di tua moglie, magari, anche lei l'ha persa oppure l'ho tolta."
"Sì, hai ragione, la guerra allontana anche le persone che si amano perché non sai mai dov'è l'altro, se sta bene, se sta male, se ti pensa o se ti ha dimenticato e, quando finalmente ricevi qualche notizia, spesso la lettera che stringi in mano è vecchia e non basta a consolarti."
André e la sua compagna del partito comunista francese si erano guardati negli occhi, stupiti di essere ancora vivi dopo il rischio che avevano corso di finire in un campo di prigionia tedesco e di morire lì dentro.
"E' bello essere ancora vivi e liberi, così bello che ora per ringraziarti di avermi salvato ti stringerei tra le mie braccia." Gli aveva sussurrato la donna, infilando una mano sotto la camicia di André. Il calo di tensione unito a quella carezza inaspettata aveva fatto indurire il membro di André che ora pulsava e premeva in modo quasi doloroso contro i pantaloni. I suoi testicoli erano gonfi di sperma e André sentiva che aveva bisogno di venire, ma si vergognava all'idea di farlo dentro al corpo di una donna che fino a quel momento per lui era stata solo una compagna di lotta politica con cui condividere idee e rischi. E così, si era alzato in piedi e le aveva detto: "Potresti voltarti che io dovrei risolvere una necessità."
"Se buttandoti dal treno, ti sei scombussolato tutto e devi vomitare, puoi farlo anche di fronte a me, dopo tutta la promiscuità e la sporcizia che ho visto negli ultimi giorni su quel treno, dove ci avevano stipati, non mi scandalizzo di certo."
"Non è questo il mio problema" Le aveva risposto André, proprio mentre lei abbassava lo sguardo e, vedendo che in un punto i suoi pantaloni, erano più gonfi, intuiva la sua condizione.
André le piaceva da quando si erano conosciuti qualche mese prima nelle file della resistenza, ma le era sempre sembrato impossibile da conquistare perché non faceva che parlare della "sua Kiki", anche se aveva notato che

più passava il tempo e meno ne parlava e soprattutto si era accorta che aveva smesso di cogliere ogni occasione buona per mettere su i suoi dischi.

Ed ora il fatto che Andrè avesse perso la fede proprio buttandosi dal treno assieme a lei, gli aveva dato la sensazione che il suo legame con Kiki si fosse spezzato per sempre. Per questo si era fatta coraggio e lo aveva abbracciato dicendogli: "Stavo meglio prima di adesso, ora se ripenso a come ci siamo gettati da un treno in corsa, penso che siamo davvero stati fortunati a non romperci nulla. Per favore, Andrè, stringimi ancora tra le tue braccia perché sento freddo e sto tremando al pensiero dei rischi che abbiamo corso."

Quell'abbraccio era stato per Andrè uno stimolo ulteriore alla sua già potente erezione e così si era sbottonato i pantaloni e prendendo una mano di lei aveva iniziato a farla strusciare contro il proprio pene.

"Vieni dentro di me, André, è da tanto tempo che lo desidero." Gli aveva chiesto lei, eccitata dal turgore del suo membro che già immaginava muoversi e vibrare nella sua vagina che ancora prima della penetrazione al solo pensiero che André potesse prenderla aveva iniziato a contarsi.

André, però, anche se era eccitato, non aveva perso del tutto il senso della realtà e così era scivolato con una mano sotto alla gonna della sua compagna e le aveva sfilato gli slip. Quando si era accorto, come immaginava, che le sue labbra erano bagnate e turgide, vi aveva infilato in mezzo un dito, spingendosi più che poteva in profondità per darle una sensazione simile a quella della penetrazione e, infatti, lei si era aggrappata a lui, appoggiandogli una mano sulla schiena, mentre con l'altra mano, senza bisogno che André continuasse a guidarla, aveva accarezzato il suo pene fino a farlo venire. André però anche se era appagato voleva che anche lei raggiungesse il piacere e così l'aveva stimolata finché lei non aveva chiuso gli occhi e si era lasciata sfuggire un gemito.

Alla fine, ansimanti e ancora eccitati, si erano guardati negli occhi e si erano detti: "Andiamo via prima che qualcuno si accorga della nostra fuga e venga a cercarci."

La casa della nonna di Kiki in una cartolina postale di inizio '900 di Chatillon sur Seine.

CHATILLON SUR SEINE, CASA DELLA NONNA DI KIKI, 1944

"Siamo scappati in provincia perché la Gestapo ti voleva arrestare e ormai non bastavano più neppure i tuoi giochini erotici con qualche ufficiale tedesco, per sfuggire a chi voleva incastrarti, ma tu, Kiki, non puoi salire sul palco ubriaca e dimenticarti a metà le parole di una canzone. Se lo fai un'altra volta, ci cacceranno anche dai locali di basso livello dove ti sei ridotta a cantare."

"Quando finirà questo schifo di guerra, io tornerò a Parigi e allora sarò di nuovo la regina di Montparnasse e canterò in locali degni della mia carriera ventennale di cantante e ballerina, è tutta colpa di questa maledetta guerra se mi sono ridotta così! Ed è anche colpa tua perché sei tu che mi hai convinta ad andare a letto con i tedeschi, dicendo che così ci saremmo salvati, all'epoca della prima guerra mondiale ho conosciuto un pittore che, invece di farmi lavorare come modella in atelier, mi voleva far andare a letto con i soldati americani e a distanza di vent'anni mi sono ritrovata con un uomo che mi ha spinta tra le braccia di chi ha invaso la Francia, in vent'anni invece di migliorare ho peggiorato."

"Smettila di lamentarti, Kiki, sei tu che hai sposato un musicista vicino al partito comunista francese che con la copertura del proprio lavoro distribuiva stampati contro i tedeschi ed è persino sospettato di aver fatto saltare un ponte, quindi, non te la prendere con me per il fatto che siamo dovuti scappare da Parigi."

"Perché se mi lamento, cosa mi fai?"
"Ti butto fuori da qui, una notte al freddo aiuta a pensare."
"Questa è casa di mia nonna, perciò, sono io che sto a casa mia e che posso buttarti fuori, non tu."
"Ma tu non lo farai, Kiki, perché ti piace ancora farti scopare da me."
Dopo aver detto così, l'uomo con cui Kiki stava ormai stabilmente da quando aveva lasciato Parigi e che si comportava nei suoi confronti a metà tra il protettore di una prostituta e il manager di una cantante, l'aveva abbracciata e, dopo averle infilato una mano sotto la gonna, apprezzando il fatto che Kiki aveva mantenuto l'abitudine di non portare la biancheria, aveva iniziato ad accarezzarla tra le gambe.
"Lo so che sei nervosa, Kiki, la fame, la guerra, la lontananza da Parigi, la cocaina che è diventata difficile da trovare, ma non te la devi prendere con me. Se non mi importasse nulla di te, me ne sarei già andato non credi? In fondo, hai più di 40 anni e la tua carriera di cantante è in declino, ma io ci tengo a te e non ti lascio, mia piccola Kiki." Mentre le diceva così, l'uomo le aveva sussurrato: "Voltati, tesoro che ora ti faccio dimenticare tutte le brutture della guerra."
Appena, Kiki si era voltata, l'uomo le aveva finito di sollevare la gonna e l'aveva penetrata da dietro, infilando il proprio membro tra le natiche di Kiki.

Il colonnello Helmet Knochen, Chef de la police de sûreté et du service de sécurité pour la France ossia uno dei capi della Gestapo francese che gestiva a Parigi le prigioni di Fresnes e del Cherche Midi.[7]

PARIGI; FRESNES, PRIGIONE DELLA GESTAPO, 1943

Elsa Triolet écrit à sa sœur, le 17 mai 1945: «...tu ne peux imaginer ce que cela a été en 39-40-41, surtout en 39, quand les gens passaient sur l'autre trottoir pour ne pas avoir à me serrer la main et la seule personne qui ne m'abandonnait pas était le flic qui me filait partout.» Son deuxième livre en français, *Maïakovski, poète russe, souvenirs*, qui date de juin 1939, est saisi et détruit «au bout de quelques mois à peine» par la police du gouvernement Daladier. Mais ce n'est rien en

[7] http://fr.wikipedia.org/wiki/Helmut_Knochen

comparaison de ce qui va se passer vers la fin de la guerre et qui nous est connu par des notes du lieutenant SS Heinz Röthke, l'un des responsables du commandement de la Gestapo et du SD en France, conservées au Centre de Documentation Juive Contemporaine (CDJC). L'une d'elles, datée du 21 mars 1944, demande au Commandeur de la Gestapo de Marseille (contrôlant la région d'Avignon) d'arrêter «immédiatement [...] la juive Elsa Kagan dite Triolet, maîtresse d'un nommé Aragon également juif.» (Da: http://www.louisaragon-elsatriolet.org/spip.php?article432 in realtà Elsa e Louis si erano sposati nel 1939 ed Aragon non era ebreo, ma questo rapporto mostra come realtà e pregiudizi si fondessero bene all'epoca)

Quando dopo un interrogatorio che aveva messo a dura prova la sua resistenza fisica e mentale, André era tornato in cella, si era steso su un letto e aveva chiuso gli occhi, ma un altro dei detenuti politici aveva osservato: "Se hai davvero dato un pugno al colonnello Knochen ho paura che chi verrà interrogato non arriverà vivo a stasera."
"Mi dispiace di aver perso il controllo, ma quel bastardo si è messo a raccontarmi non solo che si era portato a letto mia moglie, ma anche cosa aveva fatto con lei. Kiki è una cantante, ma questo non significa che chiunque se la possa scopare né tantomeno che possa imporle qualcosa che lei altrimenti non avrebbe fatto, minacciando di deportare a me e di arrestare a lei."
La mattina dopo André era stato risvegliato da una voce che gli sembrava familiare, ma che non era riuscito subito ad identificare e che diceva: "Qui dentro c'è soltanto un letto, volete farci dormire uno sopra l'altro?"
"Visto che, oltre che due comunisti, siete anche due checche forse vi potrebbe anche far piacere!"
"Razzista e omofobo come quasi tutti quelli che indossano la tua stessa divisa." Gli aveva risposto la voce familiare ad André, usando un tono ed un linguaggio che anche in quella situazione difficile facessero risaltare la sua superiorità intellettuale sul proprio interlocutore, ma il soldato tedesco l'aveva spinto senza alcun riguardo, intimandogli: "Dentro e poche storie."
Quando aveva aperto gli occhi, André aveva riconosciuto senza difficoltà il poeta Louis Aragon che a sua volta l'aveva riconosciuto: "La gestapo vuole arrestare mezza Montparnasse! Credo che quel soldato ci abbia scambiati con qualcun altro, a meno che non sia convinto che tutti gli artisti d'avanguardia siano anche degli omosessuali."

"Io ero tornato per rivedere Kiki dopo diversi mesi di lontananza e, invece mi hanno arrestato, appena ho messo piede a Parigi, i compagni mi avevano detto che, essendo un musicista, avevo una faccia troppo riconoscibile, ma io non ce la facevo più a stare lontano da Kiki. Tu hai sue notizie?"
"So che si esibiva al Jockey fino a pochi giorni fa, ma è sparita da un paio di giorni, scappata, credo, per evitare di essere arrestata anche lei."
"L'importante è che sia salva, il resto non mi importa."
"Quale resto?"
"Ieri durante un interrogatorio un ufficiale della Gestapo si è vantato di essersela portata a letto."
"Magari l'ha detto soltanto per provocarti."
"Lo pensavo anche io finché quel bastardo non si è messo a raccontarmi dei particolari che pochi sanno, come il fatto che Kiki ha un tatuaggio sulla schiena o poca peluria sul monte di Venere."
"Anche se fosse vero, l'avrà costretta a farlo."
"Sì, lo credo anche io, ma, se ci penso, mi monta lo stesso il sangue alla testa per la rabbia e l'impotenza."
"Dobbiamo restare calmi, vedrai che i compagni ci aiuteranno a fuggire durante il viaggio in treno."
"Se ci arriviamo vivi!"
"Ti hanno torturato?"
"No, per ora, solo torture psicologiche come quella del colonnello che mi ha raccontato nei particolari cosa ha fatto nell'intimità con Kiki tanto che alla fine ho perso la testa e gli ho dato un pugno in pieno viso."
"Posso capire la tua reazione, ma è meglio cercare di non reagire alle provocazioni, qui dentro nessuno può venire a tirarci fuori, mentre nel viaggio di trasferimento ci sono delle possibilità concrete di farcela a sfuggire ai nostri aguzzini, perciò, non diamogli la possibilità di ridurci in condizioni tali da non avere la forza di alzarci in piedi."
"Mentre ero al fronte tre anni fa io purtroppo sono stato ferito al polmone destro e anche se ho trovato un bravo medico della Croce rossa che mi ha operato d'urgenza salvandomi la vita, da allora se faccio degli sforzi a cui non sono abituato, mi vengono delle fitte al petto e mi sembra di non riuscire più a respirare, ora sto meglio, ma ieri sera ero davvero a pezzi, per cui, se non ce la dovessi fare a fuggire, lasciatemi pure al mio destino, per me quello che conta è che si salvi Kiki."
"Ma Kiki ha bisogno di te perché dietro l'apparenza della demi-mondaine disinvolta e smaliziata si nasconde ancora la ragazza fragile e timida, giunta dalla provincia a Parigi."

Louis aveva pensato in quel momento che la "sua" Elsa non era fragile come Kiki e che anche se fosse stata minacciata non avrebbe aperto così facilmente le gambe come lei, ma era pur sempre una donna e, se qualcuno avesse voluto forzarla, per lei sarebbe stato comunque difficile difendersi. Ora capiva anche la reazione di André: non era una gelosia retaggio della loro provenienza borghese era qualcosa di più complesso: se Elsa avesse voluto all'interno di un rapporto libero come il loro andare con un altro uomo non ne sarebbe stato contento, ma l'avrebbe accettato perché era una sua libera scelta, era, invece, l'idea che qualcuno potesse costringerla ad agire contro se stessa e la propria volontà a turbarlo, così come lo infastidiva ogni limitazione della libertà individuale.

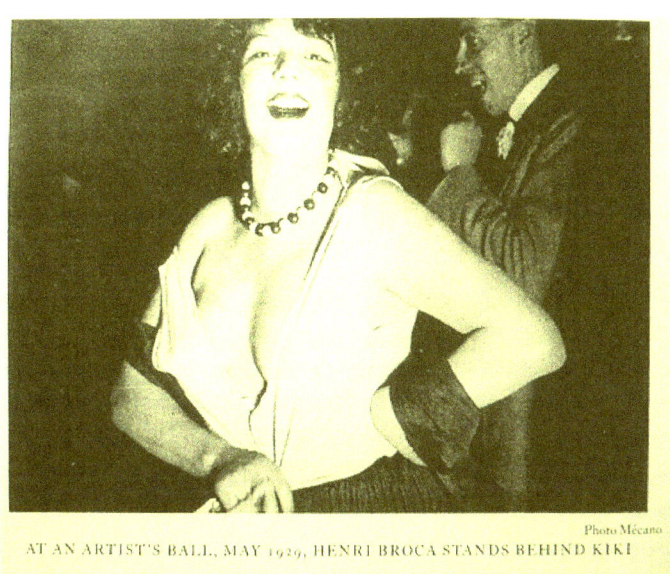

Kiki in una foto di stampa del 1929.

"Ieri sera per difendere la dignità di una donna che canta più spogliata che vestita in un cabaret di Montparnasse mi avete quasi fratturato il naso per cui ho deciso di passarvi nelle mani di un collega che preferisce metodi meno raffinati dei miei, l'amore per vostra moglie Kiki è anche il vostro

punto debole, ma avrei bisogno di più giorni di quelli che ho a disposizione per usarlo come arma contro di voi. "
"Ieri sera mi avete preso alla sprovvista e ho reagito in modo impulsivo, ma oggi sono calmo e non starò al vostro gioco."
"Il vero motore del mondo non è l'amore come si credeva un secolo fa all'epoca del Romanticismo, ma la paura come dimostra il fatto che in guerra le persone divengono capaci di qualunque bassezza pur di salvarsi."
"Io ero tornato a Parigi solo per rivedere mia moglie, non ho nient'altro da raccontare né a voi né ai vostri colleghi né mi interessano le vostre riflessioni filosofiche. Sono un musicista e spero soltanto che questa guerra finisca presto per riprendere il mio lavoro."
Di fronte a quell'affermazione il colonnello Knochen aveva preso un foglio e aveva iniziato a leggere: "André Laroque, nato a Parigi il 22 settembre 1893,[8] musicista ed ex impiegato dell'ufficio delle imposte, sposato con Alice Prin, attrice e cantante, richiamato sotto le armi nel settembre del 1939, ferito al fronte l'8 febbraio del 1940 e ricoverato presso un ospedale della Croce Rossa, dimesso dall'ospedale, invece di riprendere servizio nell'esercito, entra in clandestinità, nel 1942 torna a Parigi dove riprende a lavorare al Jockey, un locale in cui si era già esibito prima della guerra, sospettato di essere coinvolto in un'azione di sabotaggio, lascia la città, dopo aver sposato la cantante Alice Prin con cui a parte qualche breve interruzione convive ormai da dieci anni."
"Visto che già sapete tutto di me, che bisogno avete di interrogarmi?"
"A noi interessa sapere di quale gruppo della resistenza fate parte e perché vi trovate qui a Parigi e non temete che prima o poi lo scopriremo."
"Vi ho già detto che sono tornato a Parigi per riabbracciare mia moglie che non vedo da quasi un anno, quindi, è inutile che mi fate sempre la stessa domanda perché io non posso che darvi sempre la stessa risposta."

[8] Il certificato di nascita è consultabile sul sito del comune di Parigi, nascite del primo arrondissement, decennio 1893-1902.

La prigione di Fresnes a Parigi uno dei carceri usati dalla Gestapo per rinchiudervi i detenuti politici in una foto risalente all'epoca della seconda guerra mondiale.

Il colonnello Knochen aveva lasciato il posto ad un collega, il capitano Von Kraus, nipote di Alfred Von Kraus, nobile austriaco che, negli anni '50 dell'800, aveva istituito diversi processi contro i patrioti italiani del Risorgimento. Von Kraus senza fare preamboli aveva chiesto ad Andrè:
"Come mai dopo essere stato dimesso da un ospedale della Croce Rossa avete disertato?"
"Perché combattere per una Francia libera e indipendente aveva per me un senso, ma non lo aveva combattere per una Francia ormai conquistata dalla Germania. La mia, però, è stata una scelta individuale."
"Mi sembra poco credibile che abbiate fatto da solo una scelta così rischiosa e soprattutto che siate riuscito a raggiungere Parigi senza farvi arrestare come disertore e in più che vi abbiano ripreso anche a lavorare al Jockey. Tutto questo non sarebbe stato possibile senza aiuti e coperture."
"Magari la mia è stata semplice fortuna."
"Allora, vediamo se siete davvero una persona fortunata! Toglietevi la camicia."
"Perché dovrei togliermela?"

"Visto che mentite sulle circostanze del vostro ritorno a Parigi, voglio vedere se avete mentito anche sulla ferita al polmone destro riportata al fronte tre anni fa."
André aveva pensato che per quanto quella richiesta gli apparisse strana aveva già provocato abbastanza l'ufficiale che lo stava interrogando, dandogli delle risposte tra l'ingenuo e l'ironico, per cui era meglio non provocarlo ulteriormente e così si era sbottonato la camicia e se l'era sfilata.
André aveva sentito dire che altri prigionieri politici erano stati sottoposti a torture, ma tanto sapeva che se quel trattamento era stato deciso anche per lui opporsi sarebbe servito a poco e tantomeno sarebbe servito rifiutare di spogliarsi, perché sapeva bene che se avessero voluto togliergli la camicia (e anche il resto) gliel'avrebbero potuto togliere anche contro la sua volontà.
"Una cicatrice sul petto ce l'avete davvero, ma siete un po' gracile per essere un combattente di un gruppo armato, specializzato in azioni di sabotaggio."
"Voi mi avete scambiato con qualcun altro: io sono un musicista e non so neppure come si prepara l'innesco per una bomba."
"Eppure qualche mese fa ne avete piazzata una proprio qui a Parigi davanti alla sede della milizia volontaria."
"Lo dice anche un famoso proverbio che di notte tutti i gatti sono bigi e io, essendo un musicista, spesso lavoro di notte, quando una persona può essere facilmente scambiata per un'altra."
"Io non vi ho detto che la bomba è stata piazzata di notte perciò voi come fate a saperlo?"
"L'ho detto a deduzione perché mi sembra poco intelligente piazzare una bomba di giorno, aumentando la possibilità di essere scoperti."
"Adesso basta mentire, voi siete un disertore, avete partecipato ad un'azione di sabotaggio e siete venuto qui a Parigi per incontrare altri capi della lotta armata, ce n'è abbastanza per spedirvi in un campo di prigionia da cui difficilmente tornereste vivo e questo anche se continuate a negare le vostre responsabilità, ma, prima di spedirvi in un campo di prigionia, io voglio da voi i nomi delle persone che dovevate incontrare qui a Parigi."
"Speditemi pure dove volete, per me l'unica cosa importante è che mia moglie sia riuscita a fuggire e sia in salvo."
"Bella donna vostra moglie Kiki, anche se un po' puttana, d'altra parte non si può pensare che una cantante di cabaret si comporti come una casalinga o un'impiegata."
"Kiki non è una puttana."
"Avete ragione perché le puttane si fanno pagare, mentre vostra moglie lo fa gratis."

"Che Kiki sotto la minaccia di essere arrestata possa essere andata a letto con l'ufficiale che mi ha interrogato ieri ci potrei anche credere perché, tolta la divisa, resta un uomo abbastanza colto e con un aspetto gradevole, ma che si possa essere abbassata ad andare con voi non ci credo proprio, a meno che non le abbiate puntato una pistola al petto per costringerla. Nell'intimità si è nudi e voi, senza la divisa che indossate e che vi dà tutta questa sicurezza, siete una nullità."
"Per voi sarò anche una nullità, ma vi ricordo che state parlando non solo con un capitano delle Ss, ma anche con un discendente di una famiglia nobile austriaca e che io vi sto trattando, a parte l'allusione a vostra moglie, con il rispetto dovuto ad un ex ufficiale dell'esercito francese, anche se voi avete tradito la vostra patria, diventando un terrorista."
André sapeva di essere in una posizione di inferiorità, ma, visto che non poteva difendersi in altri modi, almeno aveva deciso di difendersi con le parole. Tanto ormai era convinto che la sua sorte fosse segnata e quindi, se doveva morire, almeno voleva andarsene in modo dignitoso e, visto che era un musicista, anche con una certa dose di teatralità, per questo, quando l'ufficiale della Gestapo gli aveva detto: "Le donne non solo quelle ingenue, ma anche quelle smaliziate come vostra moglie Kiki hanno quasi tutte la sindrome della crocerossina, perciò sono certo che vostra moglie vi apprezzerebbe ancora di più se aveste qualche altra cicatrice in ricordo di questa guerra."
Di fronte a quelle parole pronunciate con un tono tra l'ironico e il minaccioso, André si era alzato in piedi e aveva detto: "Se mi toccate, mi getto dalla finestra."
"Avete talmente tanta paura di quello che potrei farvi che non vi siete neppure accorto che la finestra ha delle sbarre di ferro e non potreste buttarvi, neanche volendo. Ed ora rimettevi a sedere perché noi due non abbiamo ancora finito."
"Ma io mi sono stancato di ripetervi che sono soltanto un musicista, che ho disertato, è vero, ma che non ho fatto nient'altro e che non ho mai messo nessuna bomba, perciò, se non mi volete far uscire dalla finestra, uscirò dalla porta." Aveva concluso André, cercando di sdrammatizzare la situazione.
"In fondo, è una partita a scacchi tra te e lui o loro, a seconda di quante persone ti interrogheranno e tu cerca di fargli perdere tempo più che puoi, se ti capita qualche alto ufficiale, dotato di una buona cultura, diventerà una schermaglia verbale e psicologica tra voi e ritarderai almeno botte, frustate e altre torture simili, se, invece, capiti nelle mani di qualcuno meno raffinato,

fingi di svenire, così ti riportano in cella e per un po' ti lasciano in pace."
Gli aveva consigliato quella mattina Louis Aragon.
"Ma io sono un musicista, non un attore e poi come si fa a svenire a comando? Secondo me è più difficile che fingere di essere addormentati se non lo si è!" Aveva risposto André, ma ora che il suo interlocutore lo incalzava, André avrebbe voluto essere davvero capace di fingere uno svenimento che lo salvasse da quella situazione.

Un manifesto propagandistico di Liberation-Nord, nonostante le persecuzioni della Gestapo, la Resistenza francese è stata molto attiva fin dal 1940, anche se frammentata fino al 1943 in numerosi gruppi.

"Conoscete Pierre Boursicot[9]?"
"Prima di dedicarmi soltanto all'attività di musicista, lavoravo all'ufficio delle imposte perciò l'ho conosciuto all'epoca in cui Boursicot era un funzionario del ministero delle finanze, ad una riunione sindacale, poi l'ho perso di vista con la guerra e l'ho rivisto casualmente tre anni fa in un

[9] http://fr.wikipedia.org/wiki/Pierre_Boursicot

ospedale della Croce Rossa perché siamo stati feriti al fronte più o meno nello stesso periodo."
"E' stato durante il ricovero in ospedale che Boursicot ha creato assieme a Christian Pineau il gruppo di resistenza Liberation-Nord di cui anche voi fate parte?"
"Non so di cosa state parlando."
"Lo sapete che cento anni fa circa nelle carceri austriache veniva usata la bastonata contro i detenuti politici che si rifiutavano di parlare? Da un minimo di 10 ad un massimo di 40 bastonate o frustate da somministrare al detenuto in presenza di un medico, ma io credo che non sia necessaria la presenza di un medico, quando è già stato stabilito quali sono il minimo e il massimo delle bastonate che si possono dare ad un detenuto nell'arco di una giornata."
"Ma non tutti abbiamo la stessa resistenza, magari una persona dopo dieci bastonate è già a pezzi e un'altra alla trentanovesima ancora regge bene."
"E voi quanta resistenza pensate di poter avere?"
"Preferirei non saperlo."
"Allora smettetela di mentire, quando ho già sul mio tavolo un bel dossier su di voi a cui mancano soltanto da aggiungere le ultime pagine, prima di spedirvi in un campo di prigionia, perciò, ricominciamo, devo chiamarvi con il vostro vero nome o con il vostro nome di battaglia per farvi tornare la memoria?"
"Vi ripeto che non sono di cosa state parlando."
"Conoscete Christian Pineau?"
"No."
"Vi ripeto la domanda: conoscete di persona Christian Pineau?"
"No, lo conosco solo di nome perché fino al 1936 quando ho lasciato il lavoro presso l'ufficio delle imposte, a volte, andavo alle riunioni del sindacato socialista, poi, ho cambiato carriera e vita, dedicandomi solo alla musica e non l'ho più neanche sentito nominare."
"Almeno lo sapete che la moglie dello scrittore Louis Aragon è ebrea?"
"Io so che Elsa è russa e che, per come la conosco io, è atea e femminista, quindi non è né cristiana né ebrea, per me, infatti, l'ebraismo è una religione come il cristianesimo, non una razza!"
"Ho capito, non volete proprio collaborare, ma ora ve la faccio passare io la voglia di comportarvi come se fossimo in un caffè parigino e non in un carcere e stessimo facendo conversazione. Mio nonno che è stato giudice istruttore in diversi processi contro i cospiratori italiani dell'800 diceva che i nobili lombardi che interrogava si comportavano nei suoi confronti come se appartenessero ad una sfera sociale e culturale superiore alla sua e non

dovessero degnarlo neppure di uno sguardo durante gli interrogatori, ma, poi, dopo pochi giorni di detenzione, lontani dal proprio ambiente e dalle comodità a cui erano abituati, crollavano e tiravano dentro anche i migliori amici."

Dopo aver detto così, l'ufficiale aveva chiamato il sottoufficiale che stava trascrivendo il verbale dell'interrogatorio di André e gli aveva detto: "Cominciamo con la procedura solita, così al signor André Laroque che forse dovrei chiamare con il suo nome di battaglia di capitano Laroque tornerà la memoria."

Alla decima frustata André aveva iniziato a dire: "Basta, per favore, ve l'ho detto che sono stato ferito ad un polmone mentre ero al fronte tre anni fa, se continuate così, non riuscirò più neppure a rispondervi."

"I cosiddetti martiri di Belfiore, chiusi nel 1852 nella prigione austriaca di Mantova sopportarono per giorni le 40 bastonate quotidiane previste dal codice penale austriaco e voi alla decima frustata già piagnucolate, io l'avevo detto fin dall'inizio che eravate troppo gracile per far parte di un gruppo armato!"

"Io sono un musicista che per colpa della guerra è stato costretto a trasformarsi in un combattente, se fosse per me, vorrei soltanto vivere in pace e dedicarmi alla musica e a mia moglie Kiki."

"Capisco, ma ora siamo in guerra e ognuno di noi deve prendersi la responsabilità delle proprie scelte." Dopo aver detto così, il capitano Von Kraus aveva gettato una secchiata di acqua gelata su André.

"Cazzo, io vi dico che sto male, che non ce la faccio più e voi mi buttate dell'acqua gelida addosso, che ci guadagnate a farmi prendere una polmonite?"

"Il freddo attenua il dolore, vi ricordo che vi ho dato appena dieci frustate e che ve ne potrei dare almeno un'altra trentina."

A quel punto André, stremato dalle modalità dell'interrogatorio che si protraeva ormai da più un'ora, aveva perso completamente il controllo: "Mi dite, che cazzo, volete sapere da me? Volete che vi dica che volevo ammazzare Hitler in persona per lasciarmi tornare in cella? Oppure volete che mi inventi di aver piazzato una bomba alla Gare Saint-Lazare? Io non ne posso più, non ne posso più, lo avete capito o no?"

Per cercare di calmare André il capitano Von Kraus l'aveva preso per un braccio e l'aveva fatto rimettere a sedere con un gesto di forza, poi, vedendo che era inutile proseguire perché André ormai non aveva più un controllo razionale sulle proprie reazioni, gli aveva detto: "Rimettetevi pure la camicia, per oggi basta così."

**Monumento a Jean Moulin, eroe della Resistenza francese.
(da wikimedia commons)**

Quando André era tornato in cella, lo scrittore Louis Aragon gli aveva chiesto: "Cosa ti hanno fatto? Non ti ho mai sentito dire così tante parolacce in un'unica frase da quando ti conosco. Urlavi così forte che ti si sentiva da qui."
"Sono finito nelle mani di un sadico che prima mi ha sfinito a forza di farmi sempre le stesse domande e poi mi ha frustato e per finire come rudimentale anestetico mi ha gettato dell'acqua gelata addosso."
"Ora ho capito perché stai tremando, togliti subito la camicia e mettiti questa, strofinatela addosso così ti scaldi, mi raccomando." Gli aveva detto Louis, dandogli la sua giacca.
"Grazie, almeno ora non sento più freddo, anche se mi bruciano ancora i lividi che mi hanno lasciato le frustate, ma tua moglie Elsa è ebrea? Io non lo sapevo."

"Elsa è ebrea quanto tua moglie Kiki è italiana, voglio dire che la nonna di Elsa è ebrea così come la nonna di Alice è italiana, Prin è un cognome italiano, del Friuli, così come Berman è un cognome ebraico, di solito di ebrei russi o polacchi."
"Certo, ma con l'aria che tira in Francia in questo periodo è meno pericoloso avere una nonna italiana che ebrea."
"Lo so ed è per questo che sono preoccupato più per lei che per me. Questi bastardi potrebbero deportare Elsa solo per le sue origini, a ciò aggiungici anche che sanno del suo ruolo nella Resistenza per cui come ti dicevo ieri, l'unica cosa che ci resta da fare e gettarci da un treno e scappare verso il sud della Francia nella zona libera dai nazisti. Comunque hai fatto bene a raccontarmi come ti hanno trattato, almeno so cosa devo aspettarmi."
Mentre Louis Aragon stava finendo di parlare, la porta della cella si era aperta ed era entrato un ufficiale che aveva detto ad André: "Spogliatevi ché vi devo visitare."
Dopo una visita sommaria, l'ufficiale medico aveva concluso: "Non avete nulla di rotto, quindi basta un po' di disinfettante per evitare infezioni."
"Non potete darmi anche un antidolorifico? Io sono a pezzi, non so in che posizione stare perché come mi muovo mi fa male tutto."
"Gli antidolorifici li lascio per chi sta peggio di voi, nella cella dopo la vostra c'è, infatti, Jean Moulin che viene dalla prigione della Gestapo di Lione e che è arrivato qui dopo un trattamento adeguato al suo ruolo."
Quando l'ufficiale medico era uscito, Louis aveva commentato: "Mi auguro che prima della guerra con i suoi pazienti avesse più compassione di quella che ha dimostrato nei tuoi confronti! Secondo te perché hanno portato Moulin da Lione qui a Parigi?"
"Perché secondo me a Lione Klaus Barbie l'ha pestato senza tirargli fuori una parola e così l'hanno affidato a mani più raffinate delle sue per cavargli qualche informazione."
"Temo che tu abbia ragione, ma dovremmo fargli sapere che anche noi siamo stati arrestati e che siamo a pochi metri da lui."
"Potremmo dare dei colpi contro la parete, i cospiratori italiani dell'800 lo facevano."
"Sì, ma prima bisognerebbe aver stabilito un codice, per cui ad un ogni numero di colpi corrisponda una lettera o una parola e noi questo linguaggio in codice non ce l'abbiamo... ci vorrebbe una canzone, una di quelle famose che tu cantavi con Kiki, una che Moulin possa riconoscere facilmente."
"Che ne dici di *Brave marin revient de guerre?*"
"Sì, per me va bene, sembra anche adatta alla nostra situazione."

"Io non ho molto fiato dopo il trattamento di prima, quindi per favore vienimi dietro."
André e Louis avevano iniziato a cantare piano, poi, avevano preso coraggio e avevano proseguito con tutto il fiato che la disperazione gli dava, ma dalla cella accanto non arrivava nessuna risposta.
"E se l'ufficiale medico fosse una spia e ci avesse dato quell'informazione per farci parlare?" Si era chiesto André quando le parole della canzone erano terminate, aggiungendo: "Se non siamo più prudenti, qui ci roviniamo con le nostre stesse mani."
"No, secondo me, l'informazione era vera, ma forse Moulin è arrivato da Lione stremato e sta dormendo. Riproviamo."
André si era fatto coraggio e aveva ricominciato, ma senza molta convinzione finché una voce flebile non gli aveva risposto, ma era stata subito interrotta da una guardia che sbattendo il calcio del fucile contro la porta della loro cella gli aveva detto: "La volete smettere con questa canzone? Se non smettete subito, entro e ve la faccio passare io la voglia di cantare."
Di fronte a quella minaccia, André e Louis si erano zittiti immediatamente, ma pochi istanti dopo Louis aveva sussurrato a bassa voce ad André: "Secondo me, Moulin ha capito che siamo noi."
"Se solo si potesse aiutarlo."
"Bisognerebbe mandargli un biglietto, ma come?"
"Se ci beccano a inviare un messaggio, ci massacrano di botte tutti e due, no, è troppo rischioso." Aveva commentato André che si sentiva ancora bruciare sul petto i segni delle frustate ricevute.
Louis aveva capito che André era già abbastanza provato e che non avrebbe corso altri rischi e così gli aveva detto: "L'infermeria è al piano di sopra, giusto?"
"Sì, ci sono passato davanti, ma non ricordo quante rampe di scale ho fatto."
"Se Moulin è ridotto così, lo porteranno sicuramente in infermeria per cui ci vuole che uno di noi gli vada a fare compagnia."
"Io sarei pronto, ma hai visto il medico di prima? Quello non ti trasferisce in infermeria neanche se sei in fin di vita!"
"Ma se tu sputassi sangue, forse, ti ci invierebbe."
"Se io sputassi sangue, significherebbe che il polmone destro è bello che andato e io spero di non essere ancora ridotto così male."
"Ma potresti fingere di esserlo. Ce l'hai un fazzoletto?"
Dopo che André aveva tirato fuori il fazzoletto Louis gli aveva detto: "Strofinalo contro uno dei graffi più profondi che ti hanno lasciato le

frustate finché il fazzoletto non sarà macchiato di sangue, al resto ci penso io."
Il resto era consistito nel chiamare con voce allarmata: "Guardia, guardia, il mio compagno di cella si è sentito male." Con un'aria così accorata che era arrivato prima un soldato semplice e poi l'ufficiale medico.
"Allora, cosa avete da gridare in questo modo? Il vostro compagno l'ho visitato meno di un'ora fa e non aveva nulla di grave."
"Il mio compagno sta male, all'improvviso ha iniziato a tossire e ha sputato sangue."
L'ufficiale medico aveva sollevato la camicia di André e, appoggiandogli lo stetoscopio sulla schiena, aveva cercato di capire la situazione per concludere: "Respira a fatica, è vero, ma non mi sembra così grave da sputare sangue."
"Non vedete il fazzoletto che ha in mano? E' tutto macchiato."
"Una notte di riposo e starà già meglio."
"Ma non lo fate trasferire in infermeria?"
"D'accordo, ma per una notte soltanto, se stanotte gli sbocchi di sangue non si ripetono, domattina torna in cella."
Prima che André uscisse dalla cella Louis gli aveva infilato un biglietto in mano e, così, passando davanti alla cella dopo la loro, André aveva finto che gli fosse caduto il fazzoletto sul pavimento e, chinandosi per raccoglierlo, aveva fatto scivolare il biglietto sotto la porta della cella di Moulin.

Quella notte, André si era alzato dal proprio letto e, dopo essersi avvicinato a quello di Jean Moulin, gli aveva posato una mano su una spalla e gli aveva detto: "Non temete, non sono un Ss, sono Laroque."
"Pierre Laroque di Combat?"[10]
"No, André Laroque, il capitano Laroque di Liberation-Nord."
"Il musicista, ho capito chi siete, allora eravate voi che cantavate poco fa."
"Sì, ero io assieme allo scrittore Louis Aragon, volevamo in questo modo farci riconoscere e soprattutto farvi capire che non eravate solo. Io sono stato arrestato dieci giorni fa poco dopo il mio arrivo a Parigi e da quel

[10] http://fr.wikipedia.org/wiki/Pierre_Laroque
La resistenza francese prima della sua riunificazione nel 1943 era frammentata in numerosi gruppi per cui Pierre Laroque faceva parte di Combat mentre il "nostro" André Laroque di Liberation-Nord.

giorno ho perso i contatti con quelli del mio gruppo, voi avete notizie di qualcuno di loro?"
"Christian Pineau era in carcere a Lione con me, l'ho visto l'ultima volta due giorni fa, degli altri purtroppo non so nulla."
"Accidenti, speravo che almeno Christian non fosse stato arrestato."
"Non vi preoccupate, Christian è uno tosto, non solo ha dato ai tedeschi una carta d'identità falsa, ma durante gli interrogatori, nonostante le torture, ha anche fatto il finto tonto e così la Gestapo è ancora convinta di aver arrestato una persona di poco peso e non uno dei capi della Resistenza."
"Avete ricevuto il biglietto che vi ho infilato sotto la porta? L'uccello canta domani e vola dal terzo nido è un messaggio in codice, concordato con i servizi segreti inglesi, significa che il treno con i prigionieri parte domani e che bisogna cercare di scendere, appena riparte il treno, passata la terza stazione successiva a quella di Parigi, contando anche quella di partenza."
"Sì, avevo capito cosa significava il messaggio, ma io non mi reggo in piedi, come faccio a scendere da un treno in movimento?"
"Cosa vi hanno fatto a Lione?"
"E' meglio che non ve lo racconto, ma sono alcuni giorni che, appena provo a mangiare qualcosa, rimetto e credo anche di essere svenuto nel viaggio da Lione a qui, ieri sera, infatti, mi sentivo tutto stordito e mi sembrava di aver chiuso gli occhi a Lione e di averli riaperti qui a Parigi."
"Mi dispiace, mi dispiace davvero, se posso fare qualcosa per aiutarvi, ditemelo. I treni sono stipati di prigionieri e la rete ferroviaria è danneggiata, quindi vanno piano, oltre a questo sono simili a dei treni merci, perciò bisogna infilare un oggetto di piccole dimensioni dall'interno sulla linea di scorrimento del portellone in modo che non si chiuda bene e sia più facile da riaprire."
"Vedo che ve ne intendete di fughe dai treni tedeschi."
"Io e Christian Pineau siamo già fuggiti nel 1942 da un treno di questo tipo, solo che noi forzavamo l'apertura da tutti i lati, il portellone purtroppo non si apriva e il treno stava aumentando la velocità, mentre gli altri prigionieri ci guardavano rassegnati come se fossimo due pazzi che volevano tentare una fuga troppo rischiosa finché alla fine il portellone ha ceduto e noi siamo saltati giù, slogandoci tutti e due una caviglia, se non ricordo male, io la sinistra e Christian la destra, per fortuna eravamo nella Francia del sud in zona libera e, così, imprecando e zoppicando, siamo arrivati al paese più vicino."
"Se stessi anche soltanto un po' meglio, ci proverei, ma ridotto così per me è davvero impossibile pensare di rifare quello che avete fatto l'anno passato voi assieme a Christian."

"Ma l'ufficiale medico quando siete arrivato da Lione cosa vi ha detto?"
"Niente, mi ha attaccato ad una flebo e mi consigliato di cercare di dormire ché mi avrebbe fatto bene."
Di fronte a quell'affermazione André aveva provato una sensazione di impotenza mista a rabbia simile a quella che aveva sentito salire dentro di sé quando il colonnello Knochen si era vantato di essersi portato a letto Kiki e così era andato a cercare l'ufficiale medico.
"Avete avuto un altro sbocco di sangue?"
"No."
"Allora, cosa volete?"
"In camerata con me c'è quel poveretto di Jean Moulin che vomita anche se prova a ingoiare un bicchiere d'acqua, non potete venire a vedere come sta?"
"Allora conoscete di persona Jean Moulin? Domani i miei colleghi sono certo che troveranno molto interessante questa vostra conoscenza."
"Se arriva un detenuto famoso dalla prigione della Gestapo di Lione ci vuole poco perché la notizia si diffonda, ecco perché so che qui dentro è ricoverato Jean Moulin e so anche qual è tra i malati, ma voi come medico non potete fargli nulla? Che ne so, delle analisi, una radiografia?"
"Se ha un'emorragia interna, ormai è tardi per intervenire."
"E lo dite così? Siete un medico, non avete il dovere di cercare di salvarlo?"
"Domani lo faccio trasferire in un ospedale parigino e vedo se lì con più strumenti a disposizione possono ancora fargli qualcosa ed ora tornate nel vostro letto, altrimenti vi rispedisco adesso e non domattina nella vostra cella, a calci nel sedere. Voi, infatti, avete finto uno sbocco di sangue per essere spostato qui e parlare con Moulin, che è uno dei capi della Resistenza che non avevate potuto incontrare a causa dell'arresto di entrambi."
"Ma no, non è vero, ieri sera sputavo davvero sangue."
"La prossima volta vi voglio vedere con i miei occhi perché non mi accontenterò più di un fazzoletto macchiato."
"Non è un bello spettacolo vedere una persona malata ai polmoni che sputa sangue."
"Sono un medico militare e in guerra ho visto di peggio."

Uno sguardo d'amore: André Laroque e Kiki nel 1932.

PARIGI, PRIGIONI DI FRESNES E DEL CHERCHE MIDI, 1943

Celui qui croyait au ciel / Celui qui n'y croyait pas / Tous deux adoraient la belle / Prisonnière des soldats / Lequel montait à l'échelle / Et lequel guettait en bas / Celui qui croyait au ciel / Celui qui n'y croyait pas / Qu'importe comment s'appelle / Cette clarté sur leur pas

Que l'un fut de la chapelle / Et l'autre s'y dérobât / Celui qui croyait au ciel / Celui qui n'y croyait pas / Tous les deux étaient fidèles / Des lèvres du coeur des bras / Et tous les deux disaient qu'elle / Vive et qui vivra verra / Celui qui croyait au ciel / Celui qui n'y croyait pas / Quand les blés sont sous la grêle / Fou qui fait le délicat / Fou qui songe à ses querelles / Au coeur du commun combat / Celui qui croyait au ciel / Celui qui n'y croyait pas / Du haut de la citadelle / La sentinelle tira / Par deux fois et l'un chancelle / L'autre tombe qui mourra / Celui qui croyait au ciel / Celui qui n'y croyait pas / Ils sont en prison Lequel / A le plus triste grabat / Lequel plus que l'autre gèle / Lequel préfère les rats /Celui qui croyait au ciel / Celui qui n'y croyait pas / Un rebelle est un rebelle / Deux sanglots font un seul glas / Et quand vient l'aube cruelle / Passent de vie à trépas / Celui qui croyait au ciel / Celui qui n'y croyait pas / Répétant le nom de celle / Qu'aucun des deux ne trompa /Et leur sang rouge ruisselle / Même couleur même éclat / Celui qui croyait au ciel / Celui qui n'y croyait pas / Il coule il coule il se mêle / À la terre qu'il aima / Pour qu'à la saison nouvelle / Mûrisse un raisin muscat / Celui qui croyait au ciel / Celui qui n'y croyait pas / L'un court et l'autre a des ailes / De Bretagne ou du Jura / Et framboise ou mirabelle / Le grillon rechantera /Dites flûte ou violoncelle / Le double amour qui brûla / L'alouette et l'hirondelle (La rose et le réséda di Louis Aragon)

Appena André era rientrato in cella Louis invece di chiedergli: "Come stai?" Gli aveva domandato: "Ieri notte ti sei lamentato con l'ufficiale medico del trattamento riservato al povero Jean Moulin?"
"Sì, quando Moulin è stato portato in infermeria, io ero già lì e ho visto due soldati spostarlo da una barella al letto come se stessero spostando non una persona, ma un sacco di patate, poi, è arrivato il dottore e l'ha visitato, ma, nonostante quel poveretto si lamentasse appena veniva toccato, l'ufficiale medico si è limitato a fargli un'iniezione, poi ha fatto preparare una flebo e ce l'ha fatto attaccare da un infermiere, quindi se n'è andato, come se avesse appena visitato un malato che ha l'influenza e non una persona che sta lottando tra la vita e la morte."
"Capisco la tua indignazione per un trattamento simile, ma in questo modo la Gestapo ha capito che tu conoscevi Moulin meglio di come gli volevi far credere e così ieri notte mi hanno buttato giù dal letto e ho passato un paio

d'ore, seduto nel verso contrario a quello normale, con i polsi legati allo schienale e due SS piantati dietro le spalle che mi facevano una raffica di domande su di me, su Elsa e sui miei contatti con gli altri capi dei vari gruppi della resistenza francese."
"Mi dispiace, non pensavo che avrebbero reagito in questo modo, prendendosela anche con te, ma, quando ho visto il povero Moulin ridotto come uno straccio, non ce l'ho fatta a tacere. Che nottata! Io non so se tra qualche ora avrò davvero il coraggio e la lucidità per buttarmi da un treno in movimento."
"Non temere, tanto non sarà necessario perché noi due non partiamo con il convoglio di oggi, ma passiamo da qui alla prigione del Cherche Midi direttamente nelle mani del colonnello Obrek."
"Oh, cazzo!" Aveva esclamato André, aggiungendo: "Non immaginavo che richiamare un ufficiale medico alle sue responsabilità nei confronti di un paziente che stava lottando tra la vita e la morte avrebbe avuto delle conseguenze così gravi non solo per me, ma anche per te."
Nel frattempo il tono e l'atteggiamento di André avevano contribuito a far calmare Louis che aveva ammesso: "In parte è anche colpa mia, in fondo, è stata mia l'idea di fingere che tu avessi avuto uno sbocco di sangue per farti trasferire in infermeria e darti così la possibilità di parlare con il povero Moulin."
"Ed Elsa? Anche lei verrà trasferita con noi?"
"No, Elsa parte oggi con il convoglio dei prigionieri, quindi per lei resta valido il piano iniziale di fuggire dal treno."
"Ma è terribile, mi dispiace, io non volevo che andasse così."
"Sì, è terribile, se ci penso, mi viene una stretta che non so se è al cuore o allo stomaco o a tutte e due assieme, ma io ed Elsa ci siamo sposati nel 1939 poche settimane dopo l'inizio della guerra dopo più di dieci anni che stavamo assieme e ci siamo promessi che qualunque cosa sarebbe accaduta avrebbero potuto separare i nostri corpi, ma non le nostre anime e per anima non intendo quella cristiana a cui non credo, ma quel complesso di sentimenti e pensieri che costituisce la parte più intima e imprescindibile di ognuno di noi."
"Anche io vorrei che tra me e Kiki ci fosse un legame così forte, ma, dopo tutto quello che ho sentito raccontare su di lei negli ultimi giorni, inizio a pensare che soltanto che per me sia così e che Kiki non mi ami più allo stesso modo."

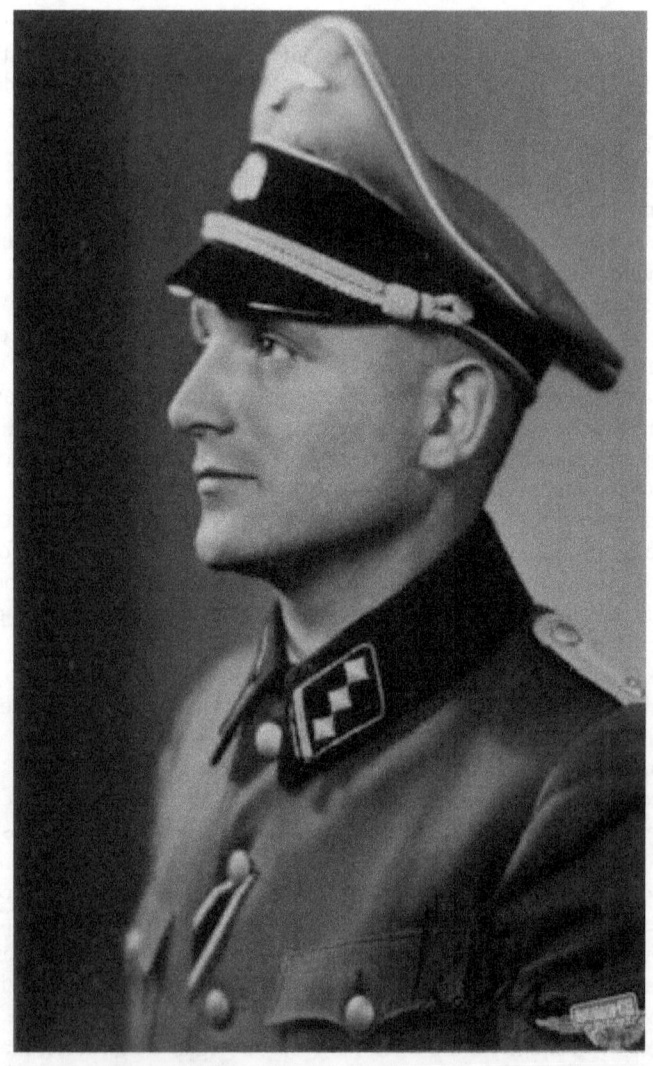

Il capitano della Gestapo Klaus Barbie in divisa in una foto tratta da:
http://real-life-villains.wikia.com/wiki/Klaus_Barbie
Considerando che ha fatto deportare centinaia di persone che ha torturato alcuni capi della Resistenza francese fino a ridurli in fin di vita come Jean Moulin, l'avevo immaginato con un'aria più "temibile", ma, forse, il timore che riusciva ad incutere nei prigionieri dipendeva

dall'atteggiamento e del tono di voce, oltre che dalle violenze minacciate e poi messe in atto, tutte cose che una foto in bianco e nero dell'epoca non può contenere.

André non aveva fatto in tempo ad entrare nella sua nuova cella che un uomo si era alzato in piedi e stringendogli con forza la mano si era presentato dicendogli: "Giovanni Faraboli.[11]"
"André Laroque."
"Di che gruppo della resistenza fate parte?"
"Di Liberation-nord."
"Allora siete socialista anche voi."
"Sì, più o meno."
"Cosa significa più o meno."
"Che non sono mai stato iscritto al partito socialista, ma, quando lavoravo ancora al ministero delle finanze, sono andato a diverse riunioni del sindacato socialista e un paio di volte ho anche partecipato a degli scioperi."
"Allora, avevo ragione a dire che siete un compagno anche voi."
"Vista la situazione, io direi più compagno di sventura che compagno di idee politiche, ma perché qui ci sono quattro letti e noi siamo soltanto due?"
"Perché gli altri due sono sotto interrogatorio e non si sa né quando né in che condizioni torneranno, anzi, quando tornano, lasciali stare perché in certi momenti non si ha molta voglia di parlare."
"Non ti offendere, ma anche io ho passato una nottataccia, quindi vorrei riposarmi un po'"
Quando aveva chiuso gli occhi, ad André era venuto in mente il volto di Kiki nel momento in cui raggiungeva l'estasi del piacere e così si era lasciato sfuggire un: "No, non è possibile." Pensando che Kiki non poteva avere avuto lo stesso sguardo che aveva quando era felice nell'intimità con lui, mentre si trovava con quei due ufficiali che si vantavano di essere stati a letto con lei.
"Stavi dicendo qualcosa?"
"No, niente di importante, solo un'osservazione a voce alta." Si era giustificato André pensando che alla stessa ora Elsa stava tentando di scendere da un treno in movimento, Kiki era in fuga lontano da Parigi forse

[11] http://www.anpi.it/donne-e-uomini/giovanni-faraboli/
A parte Jean Moulin che è un nome noto della Resistenza francese ho voluto brevemente in queste pagine dare voce anche ad altri personaggi meno conosciuti che hanno combattuto contro l'occupazione tedesca.

verso Chatillon-sur-Seine, Louis Aragon era stato trasferito in un altro carcere parigino (quella mattina a Fresnes avevano diviso i detenuti politici in tre gruppi e poi li avevano separati senza nessuna spiegazione e così Louis era stato spedito al Cherche Midi e André era rimasto a Fresnes) e Christian Pineau stava cercando nel carcere di Lione di proteggere la sua falsa d'identità per non fare la stessa fine del povero Jean Moulin.
E Moulin?, si era chiesto André? Forse a quest'ora è in un ospedale parigino oppure l'ufficiale medico ieri notte si è soltanto preso gioco di me e mi ha detto così soltanto per zittire le mie proteste.
André aveva la strana sensazione di abbracciare tutti in quel momento con lo sguardo dell'immaginazione, ma di non poter influire sulla sorte di nessuna delle persone che gli stavano a cuore.

"Un jour, Klaus Barbie câble à Berlin qu'il a capturé un chef important de la Résistance. Berlin répond : envoyez-le immédiatement, nous l'interrogerons ici. Klaus Barbie, petit homme très arriviste, sentant qu'il a réussi un coup de filet magistral, se vexe de voir que d'autres vont s'attribuer sa victoire à lui. Il décide de commencer l'interrogatoire, histoire de montrer à Berlin de quoi il est capable... et c'est le drame." (cité in Ladislas de Hoyos, Barbie, Robert Laffont, 1987, p. 122)[12]

"Il nuovo arrivato dorme o finge di dormire?"
"Il nuovo arrivato si chiama André, è un socialista come me e viene dall'infermeria della prigione di Fresnes, quindi, almeno per stamattina, lascialo tranquillo."
Sentendo che stavano parlando di lui André aveva aperto gli occhi e aveva aggiunto: "Sì, ieri notte ero in infermeria accanto al povero Jean Moulin, che lottava tra la vita e la morte, di persona l'avevo incontrato solo un paio di volte, tuttavia, anche se non si fosse trattato di lui, ma di un altro combattente del maquis avrei provato la stessa compassione mista a rabbia, pensando a come si possa ridurre una persona in fin di vita a forza di bastonate e percosse."
"Purtroppo Klaus Barbie, capo della Gestapo di Lione, era convinto che Moulin fosse non solo il referente principale di De Gaulle, ma anche il

[12] Altre citazioni interessanti:
http://www.livresdeguerre.net/glossaire/textexp.php?index=30187

coordinatore dei vari gruppi della resistenza, quindi l'ha vessato in tutti i modi per cercare di estorcergli delle informazioni."
"Visto che conosci tanto bene la prigione della Gestapo di Lione ora mi spieghi come mai Moulin è in fin di vita e tu sei ancora in piedi? E soprattutto perché Christian Pineau è ancora detenuto a Lione, mentre tu sei stato trasferito qui a Parigi?"
"Io non ti devo nessuna spiegazione, anzi sei tu che mi devi spiegare chi sei e quali meriti pensi di aver acquisito sul campo di battaglia per trattarmi in questo modo."
"Sono André Laroque il comandante Laroque di Liberation-Nord e ho partecipato a diverse azioni di sabotaggio fino a piazzare l'anno passato una bomba davanti alla sede della L.V.F. piuttosto chi sei tu per rispondermi così."
"Sono Henry Aubry di Combat, ero alla riunione del coordinamento dei gruppi della Resistenza a Lione con Moulin, quando la Gestapo ha fatto all'improvviso irruzione e ci ha arrestati tutti."
"Allora, scusami per come ti ho trattato, ma tre giorni di interrogatori prolungati a Fresnes mi hanno davvero messo a dura a prova e ho i nervi a fior di pelle."
"La verità è che voi di Liberation-Nord fate i superiori perché vi siete specializzati in azioni di sabotaggio eclatanti, ma poi vi basta qualche giorno in carcere per calarvi le braghe come gli altri."
"Ti sbagli perché io a Fresnes ho preso parecchie frustate, senza rivelare niente di importante, raccontando tutte cose che riguardavano l'epoca prima della guerra."
"Volete smetterla voi due di comportarvi come cane e gatto? Abbiamo tutti un obiettivo comune che è quello di cacciare i tedeschi dalla Francia e dobbiamo pensare a quello e non a disperdere tempo ed energie discutendo tra di noi."
"Hai ragione, ma qui i nervi tesi mi sembra che ce l'abbiamo un po' tutti."
"Scusami se prima ho detto che ti eri calato le braghe di fronte alla Gestapo, non volevo offenderti, ma volevo semplicemente dire che di fronte alla violenza chiunque di noi può avere un cedimento."
"Scusami tu per come ti ho trattato prima senza neppure sapere chi eri, ha ragione il nostro socialiste italien saremmo dei cretini a farci la guerra tra di noi invece di farla agli occupanti tedeschi."

Jean Cavaillès professore universitario e combattente della resistenza con alcuni uomini del gruppo paramiliare di Cohors che si era staccato nel 1943 dal Liberation-Nord, gruppo di cui faceva parte anche Marcel Ferrierès, marito di sua sorella Gabrielle. Di Marcel Ferrierè purtroppo sul web non sono riuscita a rintracciare nessuna foto dell'epoca della guerra. Sia Cavaillès sia Ferrières furono arrestati nel 1943 e rinchiusi nel carcere di Fresnes.[13]

Il quarto posto in cella era rimasto vuoto per alcuni giorni finché non era giunto un nuovo arrivato che André conosceva perché era come lui di Liberation-Nord ed era per questo convinto che André fosse stato preso dai tedeschi durante un'azione di sabotaggio tanto che gli aveva chiesto: "Ti hanno beccato mentre sabotavi le traversine della linea ferroviaria?"
"No, magari, almeno sarebbe stato più dignitoso, invece, mi sono fatto arrestare come un fesso alla stazione della Metro di Montparnasse! Ero tornato a Parigi per rivedere mia moglie e invece non solo non sono riuscito

[13] http://fr.wikipedia.org/wiki/Jean_Cavaill%C3%A8s

a riabbracciarla, ma sono diverse settimane che non ho sue notizie. Forse abbiamo fatto male a dividerci in tanti piccoli gruppi paramilitari autonomi, è vero che per compiere azioni di sabotaggio bisogna essere in pochi uomini ben coordinati tra loro, ma è anche vero che più siamo frammentati più siamo facili vittime delle rappresaglie dei tedeschi."
"I tedeschi moltiplicano le rappresaglie perché sono in difficoltà."
"Sarà, ma a me sembra che in questo momento siamo più noi ad essere in difficoltà rispetto a loro."
"Non ti devi scoraggiare, l'importante è che restiamo uniti e non ci lasciamo abbattere."
Marcel Ferrieres aveva dalla sua parte un buon carattere, ma anche il fatto di essere appena stato arrestato e di conoscere le torture della Gestapo solo di nome. Quando aveva abbracciato André, si era accorto che per un momento si era irrigidito e come ritratto, ma l'aveva attribuito sia al fatto che non si conoscevano bene sia alle recenti discussioni tra i vari gruppi militari di Liberation-Nord per cui forse come amico di Christian Pineau André aveva delle perplessità sul gruppo militare di Cohors.
Quella notte, Marcel era rimasto sveglio, pensando alla moglie Gabrielle[14] che era stata arrestata assieme a lui e così si era messo a sedere sul letto con la schiena appoggiata contro una parete finché i suoi occhi non si erano abituati al buio e non si era accorto che l'unico che dormiva lì dentro (e russava pure) era il "socialiste italien" come aveva sentito chiamare un detenuto sui settant'anni che parlava in un misto di italiano e francese, perché Henri Aubry fumava una sigaretta in piedi accanto ad una finestra e André apparentemente dormiva, ma si lamentava nel sonno.
"Secondo te, devo svegliarlo?"
"Chi? L'italiano? Russa come una tromba, lo so, ma vedrai che prima o poi ti ci abitui."
"No, non parlavo dell'italiano, parlavo di André Laroque."
"Mah, sì, svegliaolo pure, però, con un po' grazia, altrimenti penserà che sono le Ss che gli vogliono fare un interrogatorio notturno."
"Ma perché qui interrogano la gente anche di notte?"
"Qualche volta sì."
E, infatti, come Marcel l'aveva toccato su una spalla, André aveva risposto in una sorta di riflesso istintivo: "Io non ho nulla da raccontarvi, perciò, lasciatemi in pace, almeno di notte."
"André, tranquillo, sono io, ti ho svegliato perché ti lamentavi nel sonno."

[14] http://gw.geneanet.org/bourelly?lang=fr;p=caroline+gabrielle+emma;n=cavailles

"Allora, il mio per fortuna, era solo un incubo." Aveva commentato André con un occhio aperto e uno ancora chiuso, sollevandosi a sedere a fatica su letto.
"Ma per quanti giorni possono tenerci qui dentro?" Aveva domandato Marcel che a sentire i spezzoni di racconti dei suoi compagni stava iniziando a preoccuparsi.
"Bella domanda!" Gli aveva risposto Henri, aggiungendo: "Io sono arrivato qui da Lione a fine giugno e il tuo comandante Laroque era già qui, ma dopo più di un mese i tedeschi non si sono ancora stancati di torchiarci."
In quel momento Marcel si era accorto che André aveva un polso fasciato: "Ma cosa hai fatto al polso?"
"Il capitano Misselwitz mi voleva interrogare, obbligandomi a stare in ginocchio, ma io mi sono rifiutato, dicendogli che in quella posizione mi era impossibile ragionare e quindi rispondergli, solo che ho pagato questo atto di ribellione facendomi tutti gli interrogatori successivi in piedi e con i polsi legati e ogni giorno sembrava che si divertisse a legarmeli sempre più stretti finché io per il dolore non ho fatto una mossa brusca e mi sono slogato un polso. Il medico del carcere che se la prende sempre comoda, invece di metterci sopra una crema adatta alla situazione, si è limitato a fasciarmelo e così dopo più di una settimana è ancora gonfio e soprattutto mi fa ancora male."
"Ma cosa ci guadagnano se ad un detenuto politico un polso si sgonfia dopo una settimana invece che dopo due giorni?" Si era chiesto a voce alta Marcel.
"Ci guadagnano che siamo nelle loro mani e per persone che, secondo me, prima della guerra a malapena riuscivano a farsi obbedire a casa o in ufficio, deve essere una sensazione di potere inebriante quella di avere in mano la sorte altrui in tutto, anche nelle piccole cose."

André si era slacciato i primi due bottoni della camicia e aveva detto ad Henry: "Puoi smettere di fumare, per favore, qui dentro siamo in quattro, è agosto e fa caldo, se tu fumi pure, non si respira più."
"Sto fumando sulla finestra proprio per non darti fastidio."
"Se smettessi del tutto, però, sarebbe meglio." Aveva insistito André, iniziando a tossire.
"Il tuo comandante Laroque ci farà prendere a tutti qualche malattia ai polmoni prima che i tedeschi ci finiscano con i loro metodi."
A quel punto Marcel aveva risposto infastidito: "André non è il mio comandante, perché io dipendo da Jean Cavaillès[15], per cui smettila con

questa ironia solo perché noi due ci conosciamo da prima della guerra e abbiamo partecipato entrambi alla creazione di Liberation-Nord. E soprattutto smettila di fumare perché, se André è malato ai polmoni, non gli fa certo bene. Hai già Moulin sulla coscienza, non ci aggiungere qualcun altro."
"Non è colpa mia, se il povero Moulin è stato arrestato e se Klaus Barbie l'ha massacrato di botte. Se io volessi ottenere delle informazioni compromettenti da qualcuno, cercherei di spaventarlo per ottenere ciò che desidero, ma non lo pesterei a sangue fino a ridurlo in condizioni da non essere più in grado di parlare. Io sono convinto che a Klaus Barbie la situazione sia sfuggita di mano e che, quando si è accorto di esserci andato giù troppo pesante, abbia contattato i suoi superiori e si sia messo d'accordo con loro per far trasferire tutti gli arrestati di Caluire qui a Parigi. Klaus Barbie secondo me non è solo un macellaio, ma anche un cretino, aveva per le mani una parte del direttivo della Resistenza e cosa ha scoperto? Che Max era il nome in codice di Moulin e che quando ci ha arrestati stavamo per cominciare una riunione nella casa di un medico di Lione?"
"Sarà anche un cretino, ma ha arrestato mezzo direttivo del MUR e da maggio ad oggi è stato anche qui a Parigi tutto un susseguirsi di arresti per cui i conti a me sinceramente non tornano."
André che, nel frattempo, stava meglio e aveva smesso di tossire, aveva commentato: "Anche a me i conti non tornano, ma dobbiamo fidarci l'uno dell'altro, altrimenti stiamo davvero messi male. Poi, se qualcuno non si è comportato come avrebbe dovuto, i conti tra noi li regoleremo alla fine della guerra."
Tra la tosse di André e la discussione animata tra Henri e Marcel si era svegliato anche Giovanni che aveva commentato: "Si vede che siete ancora giovani perché altrimenti dormireste invece di discutere. Poi domattina se alle 6,00 ci svegliano per la colazione e avete ancora sonno non vi lamentate!"
"Ce l'avresti una sigaretta? L'ultima prima di dormire."
"Ormai ho capito che al solo sentir nominare Moulin a te viene l'agitazione e che se fumi ti calmi, ma è tardi e André respira male, quindi niente sigarette e tutti a letto."
Dopo aver detto così, Giovanni si era voltato verso il muro e aveva terminato con un "Bonne nuit", un po' brusco, ma sincero che aveva dato a

[15] Una biografia dettagliata di Cavaillès:
http://www.museedelaresistanceenligne.org/media.php?media=3109&popin=true

Macel la sensazione che solo in quel momento stesse davvero iniziando la sua prima notte in carcere, perché la notte non è ancora iniziata davvero, aveva pensato Marcel, finché non ci si stende lunghi sul letto e non si chiudono gli occhi, provando a dormire.

Henry Aubry del gruppo della resistenza "Combat" arrestato con Jean Moulin a Lione nel 1943, in una foto risalente probabilmente a questo periodo, detenuto a Fresnes probabilmente da fine giugno a fine novembre del 1943, anche se le date non sono del tutto certe perché il suo dossier che conteneva anche le trascrizioni degli interrogatori non è mai stato rintracciato, forse distrutto dalla Gestapo, forse semplicemente perduto o distrutto a causa della guerra.[16]

PARIGI, PRIGIONE DI FRESNES, FINE 1943-INIZIO 1944

[16] http://www.memorialjeanmoulin-caluire.fr/fr/Portraits/Henri-Aubry

"Prison de Fresnes (Seine) - 21 février 1944
Mes chers parents, sœurs et frère,
Ma chère femme et fils,
Aujourd'hui à 3 heures, je serai fusillé. Je ne suis qu'un soldat qui meurt pour la France.
Je vous demande beaucoup de courage comme j'en ai moi-même: ma main ne tremble pas, je sais pourquoi je meurs et j'en suis très fier;
Ma vie a été un peu courte, mais j'espère que la vôtre sera plus longue.
Je ne regrette pas mon passé, et si je pouvais revivre, je serais encore le premier.
Je voudrais que mon fils ait une belle instruction, à vous tous vous pourrez réussir.
Ma chère femme, tu vendras mes vêtements pour te faire un peu d'argent.
Dans mon colis, tu trouveras 450 francs que j'avais en dépôt à Fresnes.
Mille baisers pour ma femme et mon fils.
Mille baisers pour tous.
Adieu à tous.
Celestino Alfonso"

Prima di essere trasferito da Fresnes a Compiegne un campo di prigionia che rappresentava di solito per i detenuti politici una tappa intermedia tra il carcere e il campo di concentramento vero e proprio, Giovanni Faraboli aveva donato a tutti e tre i suoi compagni di cella qualcosa: ad Henri Aubry aveva dato due pacchetti di sigarette, dicendogli: "Questi l'ho sottratti ad un ufficiale delle SS, non ad un soldato, quindi valgono doppio, perciò, vedi di farteli durare." Ad André Laroque aveva dato un'armonica, dicendogli: "Tu sei un musicista di professione, perciò saprai suonarla meglio di me, ma non ti sforzare troppo i polmoni." E, infine, a Marcel Ferrières aveva regalato un libro di Giacomo Matteotti con tanto di dedica dell'autore, dicendogli: "Quando sono arrivato qui, pensavo che me l'avrebbero tolto, invece, non gli hanno dato peso e me l'hanno lasciato, così mi ha tenuto compagnia e, se l'ha tenuta a me che sono solo un ex bracciante, ne terrà ancora di più a te che sei una persona che ha studiato."
Sapendo verso che sorte andava incontro, Henri, quando la porta della cella si era richiusa, aveva commentato: "Anche se la notte russava come una tromba e ci ripeteva sempre che tra compagni di lotta non bisogna litigare, a me, in fondo, era simpatico."

"Era un sindacalista socialista vecchio stile, di quelli che credono ancora nella solidarietà." Aveva aggiunto André che, invece, si sentiva in quei giorni sempre più solo e scoraggiato.

Il posto di Faraboli era rimasto vuoto per qualche giorno finché non era stato occupato da un detenuto spagnolo.

"Siamo passati da un italiano ad uno spagnolo, la prossima volta secondo voi ci manderanno un greco?" Si era chiesto ironicamente Henri, prendendosi un rimprovero da Marcel che gli aveva ricordato di "non essere razzista".

"Stavo solo scherzando, io non ce l'ho né con gli italiani, né con gli spagnoli, né con i greci, anzi, dovremmo ringraziarli perché questa non è la loro patria e, in fondo, stanno rischiando la vita per la nostra libertà."

Lo spagnolo si chiamava Celestino Alfonso e quando aveva visto André l'aveva riconosciuto perché un anno e mezzo prima era stato uno dei resistenti spagnoli che avevano aiutato il suo gruppo in un'azione di sabotaggio. André invece provato da quattro mesi di carcere inizialmente non aveva ricollegato né la sua faccia né l'abbraccio fin troppo caloroso di Celestino a quell'episodio per lui ormai lontano.

"Hola, comandante, non vi ricordate del botto alla sede della milizia?" Gli aveva detto Celestino, stupito dallo sguardo assente di André.

Di fronte a quelle parole una luce si era accesa nella mente di André, ma era stato come se quell'episodio per lui ormai appartenesse non ad un anno e mezzo prima, ma ad un passato molto più lontano, perciò, gli aveva risposto: "Scusa se non ti ho riconosciuto, ma è trascorso tanto tempo."

Ad agosto, quando Marcel era arrivato a Fresnes ed Henri si ostinava a fumare in cella le sigarette sottratte alle Ss, André pativa il caldo, poi, era arrivato settembre e ad André, la notte soprattutto, sembrava di avere sempre freddo, tanto che la sera si tirava la coperta sopra le spalle, sperando che avvolgersi il più possibile nella coperta servisse a qualcosa, Nel frattempo, nella sua mente, Kiki, di cui da mesi non aveva più notizie, era diventata una metafora della Francia stessa, che anche se spogliata ed umiliata dal nemico restava sempre la sua patria, così come Kiki spogliata ed umiliata da qualche ufficiale tedesco restava sempre la sua donna, non sua moglie che era il suo ruolo ufficiale, ma semplicemente e nello stesso tempo più profondamente la donna di cui era ancora innamorato. La notte avrebbe voluto stringere Kiki tra le braccia e ogni tanto nei sogni gli sembrava davvero che lei fosse lì, tanto che una volta aveva chiesto a Marcel: "Non ti manca tua moglie? Intendo non solo a livello intellettuale, ma anche fisico." Aveva voluto specificare André sapendo che Gabrielle era una donna colta.

"Certo che mi manca, ma, dopo quasi vent'anni di matrimonio e dopo aver perduto il nostro unico figlio poche ore dopo la sua nascita, l'attrazione tra due persone non è più così importante come all'inizio."
"Sarà allora che io invece sono sposato da poco tempo e non ho mai avuto figli da Kiki, ma a me mia moglie manca anche in senso fisico."
Ed ora quel giovane spagnolo con l'entusiasmo dei suoi 27 anni lo riportava ad un episodio che gli sembrava fosse stato vissuto non da lui, ma da un'altra persona.
"Ma cos'ha il comandante Laroque?" Aveva chiesto Celestino una mattina che André era sotto interrogatorio.
"Il capitano Misselwitz della Gestapo di Parigi è convinto che, se riuscirà a distruggere Liberation-Nord, una delle formazioni più antiche e organizzate meglio militarmente del maquis, da Berlino otterrà non solo un encomio, ma anche un bell'avanzamento di carriera, per questo ha preso di punta me, Vallieres, Brossolette e altri di Libe-Nord tra cui anche Laroque, ma quel poveretto è malato ai polmoni e dopo cinque mesi di carcere non ce la fa più."

Celestino Alfonso, combattente spagnolo della resistenza, in una foto scattata nel 1943 all'epoca dell'arresto da parte della Gestapo.

A Celestino Marcel Ferrières sembrava tra i compagni di cella la persona più equilibrata e affidabile e così gli aveva confidato "Anche Aubry di Combat me l'aspettavo diverso, non immaginavo, infatti, né che fumasse come una ciminiera né che prendesse tutto con ironia come se non gliene importasse seriamente di niente e di nessuno."

"Non è che non gliene importa, è che, anche se di fronte ai compagni di lotta non lo ammetterà mai, di fronte alla propria coscienza sa di essere in parte responsabile sia della morte del povero Jean Moulin sia dell'arresto del generale Delastraint."
"Ma il generale Delestraint che fine ha fatto?"
"In considerazione del suo rango, anche prima di essere il comandante dell'Armée secrète del maquis, era, infatti, già un generale dell'esercito francese, inizialmente è stato portato da Lione non qui a Fresnes o al Cherche Midi assieme agli altri detenuti politici, ma nella villa parigina del generale Boemelburg. D'altra parte avere il capo della Gestapo per l'intera Francia che mi dà il buon giorno tutte le mattine a me non sembra una sorte invidiabile, comunque, Boemelburg e i suoi uomini non gli hanno dato soltanto il buon giorno, ma anche una dose cospicua di bastonate, visto che Delestraint era pronto ad ammettere le proprie responsabilità, ma si rifiutava di fare altri nomi e di mettere nei guai altri compagni del maquis e così dalla villa di Boemelburg l'hanno rimandato qui a Fresnes, mettendolo in cella con André Lassagne. Almeno è finito in compagnia di una brava persona, uno dei nostri di Liberation, per di più un professore universitario con cui potrà almeno conversare di letteratura e di politica da pari a pari."
Di fronte a quel racconto Celestino aveva iniziato a preoccuparsi: se la Gestapo non ha risparmiato le bastonate neppure un ex generale dell'esercito cosa potrebbe fare ad uno come me che per la dittatura spagnola è un disertore e per lo stato francese un immigrato?
A preoccuparlo ancora di più era arrivata la notizia che i tedeschi volevano fare un interrogatorio incrociato in cui metterlo a confronto con André. A forza di bastonate, frustate, bagni nell'acqua gelata e altre vessazioni André aveva iniziato, infatti, ad ammettere in quali azioni di sabotaggio era stato coinvolto, ma si era sempre rifiutato di fare i nomi dei compagni di lotta che lo avevano aiutato.
Anche per la bomba davanti alla sede parigina della milizia volontaria André si era limitato a dire che era stato aiutato da tre combattenti spagnoli, tre reduci dalla guerra civile che dopo la vittoria di Franco si erano rifugiati in Francia, ma aveva insistito nel dire che non ne ricordava il nome perché i compagni di Liberation gliel'avevano mandati come esperti nell'innesco e disinnesco di bombe dal potenziale distruttivo (250 kg di dinamite una volta sottratti ai tedeschi erano un quantitativo tale che andava usato bene) e che quindi aveva dato peso solo alla loro abilità tecnica e non ai loro nomi.
"Voi francesi vi credete sempre superiori a tutti, ma avete stancato con questa vostra snobistica grandeur, pensate che noi tedeschi siamo inferiori a voi in generale e che gli ufficiali di un esercito nemico siano non solo

inferiori culturalmente a voi, ma pensate anche che siano dei cretini o almeno come tale voi mi state trattando perché io non posso credere che abbiate piazzato una bomba da 250 kg in pieno centro a Parigi assieme a tre spagnoli di cui non sapete neppure il nome."
"Ma è la verità, io sono un musicista e una bomba simile mi sarebbe scoppiata in mano, se me ne fossi occupato direttamente e anche tra i miei uomini non c'era nessuno capace di maneggiare una quantità simile di dinamite e così mi sono fatto aiutare da tre combattenti spagnoli, ci sono molti volontari stranieri tra le file del maquis, italiani, spagnoli, greci persino armeni, quindi, perché non volete credermi?"
Ad André la storia dei tre spagnoli senza nome, esperti in esplosivi, era costata un bagno nell'acqua gelata, un bagno che gli aveva fatto venire la polmonite, costringendolo per due settimane a letto, ma ora che uno dei tre spagnoli il capitano Misselwitz era certo di avercelo davvero tra le mani, compreso negli ultimi combattenti arrestati, si era reso conto che forse al povero "comandante Laroque" aveva fatto fare un bagno di troppo.
"Hola, comandante, no es mi culpa…"
"Non è colpa tua di cosa Celestino?" Gli aveva risposto André preoccupato non solo dal tono con cui erano state pronunciate quelle parole, ma anche dal fatto che Celestino gliele avesse dette a tu per tu nel cortile del carcere durante l'ora d'aria, come se volesse ammettere qualcosa soltanto di fronte a lui senza farsi sentire da Aubry e Ferrières.
"Spiegati meglio, qualunque cosa ti sia lasciato sfuggire durante un interrogatorio, io non me la prenderò con te, ma ho bisogno di sapere cosa devo aspettarmi dai tedeschi."
"Quel capitano delle SS dal cognome impronunciabile mi ha messo sotto pressione e io mi sono lasciato scappare che l'idea dell'attentato contro la sede della milizia era vostra e che eravate stato voi a convincere il direttivo di Liberation che il progetto era sì rischioso, ma fattibile."
"Cazzo, no!" Aveva esclamato istintivamente André, poi, vedendo che di fronte alla sua reazione Celestino aveva perso tutta la baldanza dei suoi 27 anni, aveva aggiunto: "Ormai quello che hai detto, non te lo puoi rimangiare, ma, quando mi interrogheranno, vedrò come minimizzare la cosa."
Il viso di André, però, lasciava trapelare tutta la sua preoccupazione e così Celestino aveva ripetuto: "No, es mi culpa: los alemanes sabían todo acerca de la bomba."
A Celestino era rimasta, tuttavia, la sensazione di "averla fatta grossa" e così quel giorno in cella era rimasto sempre silenzioso tanto che alla fine Aubry gli aveva detto: "Fino a ieri sera parlavi un po' in francese, un po' in

spagnolo a tutte le ore, fino a sfinirci con le tue chiacchiere e oggi non dici una parola. I tedeschi ti hanno legato la lingua durante l'ultimo interrogatorio?"
Ad André che era già teso l'ironia di Henri era sembrata in quel frangente del tutto fuori luogo tanto che aveva commentato: "La lingua avrebbero dovuto legarla a te i tedeschi ché parli sempre troppo!"
Per cercare di allentare la tensione Marcel era intervenuto, dicendo: "A tutti capitano delle giornate in cui si ha poca voglia di parlare."
Dopo aver detto così si era, però, avvicinato ad Andrè con cui aveva una maggiore confidenza e gli aveva chiesto: "Ma cosa è successo?"
"Tu come ti sentiresti se ti incombesse sopra la possibilità di un interrogatorio incrociato con uno dei tuoi compagni in cui ti potrebbero chiedere se sei stato tu ad ordinargli di preparare l'innesco per una bomba?"
"Mi sentirei senza vie di uscita come ti senti tu adesso."
"Avrei bisogno di essere solo e magari anche di camminare avanti e indietro nel cortile del carcere per raccogliere le idee e buttare giù la tensione e invece devo stare qui dentro con quel ragazzo spagnolo che ha la metà circa dei miei anni e che si sente in colpa per avermi tirato dentro, con te che non c'entri niente con questa storia e rischi di prenderti una risposta scortese lo stesso e con Aubry che ha la capacità innata di dire sempre la cosa sbagliata nel momento sbagliato."

Dopo aver passato un paio di notti con gli occhi sbarrati a fissare il soffitto della cella e a rivedere dentro di sé tutto quello che gli era accaduto di bello, ma anche di brutto nella vita, Henri Aubry aveva scoperto che i tedeschi, invece di condannarlo alla fucilazione, come temeva (al punto di essere ormai certo che quella sarebbe stata la sua sorte), avevano deciso di rilasciarlo e così, sollevato e frastornato nello stesso tempo, aveva salutato i suoi compagni di prigionia, dicendogli: "Mi dispiace se, a volte, non sono stato una buona compagnia, ma questi mesi per me sono stati molto difficili, più difficili di quello che voi dall'esterno potreste immaginare."
"Chissà cosa avrà voluto dire con quell'espressione sui mesi difficili che ha passato!" Si era chiesto a voce alta Celestino, rimasto, invece, in cella assieme agli altri due suoi "compagni di sventura".
"Secondo me si sente semplicemente in colpa per la morte del povero Jean Moulin." Gli aveva risposto André.
Marcel, però, si era fatto nel corso di quei mesi un'idea più complessa sullo stato d'animo di Aubry e così gli aveva risposto: "Lo sanno tutti che tra quelli di Combat e quelli di France Libre c'erano dei contrasti già dal '42 e

quindi io credo che Aubry non sia così addolorato per la morte di Moulin di cui non condivideva le idee politiche e che in fondo conosceva da poco tempo, io credo piuttosto che si sia sentito a disagio perché mentre lui oggi torna libero il generale Delestraint di cui era segretario ed amico verrà condannato a morte o alla deportazione."

Ernst Misselwitz, capitano della Gestapo che si occupò di interrogare nella prigione di Fresnes sia Henri Aubry di Combat sia Celestino Alfonso di FTP.

Il passare dei giorni aveva fatto credere ad André e Celestino che i tedeschi avessero abbandonato l'idea di un confronto incrociato e, invece, una

mattina, erano stati condotti entrambi nella sede principale della Gestapo, in Avenue Foch a Parigi, per essere interrogati assieme.
"Confermate che è stato il direttivo dell'organizzazione paramilitare Liberation-Nord e in particolare il comandante Laroque a chiedervi di occuparvi dell'innesco della bomba esplosa l'anno passato davanti alla sede della milizia?" Aveva dunque domandato in modo molto preciso e diretto il capitano Misselwitz a Celestino.
Celestino non voleva dire "no" perché pensava che, se lo avesse fatto, i tedeschi, lo avrebbero accusato di essere un bugiardo e lo avrebbero sottoposto a qualcuna delle numerose torture che la Gestapo usava con i prigionieri politici, ma non voleva neppure dire "si" perché André per età e aspetto fisico gli ricordava suo padre che non aveva più visto da quando era entrato in clandestinità e così aveva cercato di svicolare rispondendo: "Io vivo in Francia da diversi anni, però non parlo ancora perfettamente il francese e credo che ieri nell'interrogatorio che mi avete fatto non ho spiegato tutto al meglio."
"Io non vi sto chiedendo di raccontarmi di nuovo tutto quello che mi avete detto ieri, cercando di spiegarlo meglio, io vi sto facendo una domanda precisa: da chi avete ricevuto l'incarico di preparare l'innesco per la bomba da piazzare davanti alla sede della milizia?"
"Ma ve l'ho detto poco fa: io ieri non mi sono spiegato bene…"
A quel punto era intervenuto André, dicendo: "Questo povero giovane che non parla neppure bene il francese è sì spagnolo, ma non è uno dei tre spagnoli che mi hanno aiutato l'anno passato nell'azione di sabotaggio contro la sede della milizia."
Di fronte a quelle parole il capitano Misselwitz si era voltato verso André e gli aveva detto: "Il vostro tentativo di scagionare quello che voi definite un povero giovane e che io definirei piuttosto un terrorista, è un atto di generosità che vi fa onore, ma è del tutto inutile perché l'imputato Celestino Alfonso ha già confessato di aver partecipato a quell'azione."
"Se la sua testimonianza ha più valore della mia, allora è inutile interrogarci assieme." Aveva ribattuto André in un tentativo estremo di togliere dalle spalle di Celestino almeno un'imputazione.
"Ve l'ho già detto altre volte che voi signor Laroque o piuttosto dovrei dire comandante Laroque come vi chiama l'altro imputato vi sbagliate a considerarmi un cretino, non nel senso di imbecille, ma nel senso di ingenuo, io oggi vi ho interrogato assieme all'imputato Celestino Alfonso perché dal modo in cui vi sareste comportati entrambi avrei capito se vi conoscevate già oppure no e se avevate cercato di concordare una linea di difesa."

"E, allora, qual è la vostra conclusione?" Gli aveva domandato André che, sapendo di avere diverse azioni di sabotaggio imputate a suo carico, era convinto che il suo destino fosse ormai segnato e che tutto quello che poteva fare era soltanto di danneggiare il meno possibile i compagni di lotta.
"La mia conclusione è che, essendo ampiamente dimostrate le vostre rispettive responsabilità, meritate di essere fucilati entrambi oggi stesso, l'imputato Celestino Alfonso è colpevole, infatti, di aver sparato al colonnello Ritter uccidendolo e voi siete responsabile dell'attentato davanti alla sede della milizia, basta questo a condannarvi, anche senza dimostrare che avete partecipato ad altre azioni."
Dopo aver detto così Misselwitz aveva fatto condurre André e Celestino nel cortile del carcere e li aveva fatti addossare ad un muro.
"Se hai paura, dammi la mano e chiudi gli occhi." Aveva detto André a Celestino.
"Non ho paura, comandante, se rinascessi, rifarei tutto quello che ho fatto, compresa la bomba alla sede della milizia. Mi dispiace soltanto per mia moglie e mio figlio, quando ci siamo conosciuti mia moglie era incinta e pochi mesi fa mi è nato un bel bambino, ecco, mi dispiace, che da grande non si ricorderà nulla di me. Voi avete figli?"
"No, ma ho una moglie a cui sono molto legato e di cui da diversi mesi purtroppo non ho più notizie."
Celestino aveva chiuso gli occhi e aveva pensato che Missak Manouchian capo del gruppo dei volontari stranieri di FTP di cui anch'egli faceva parte gli aveva raccontato che a volte i tedeschi fingevano di fucilare i prigionieri politici per spaventarli e per questo gli aveva consigliato, se si fosse trovato in una situazione simile, di contare fino a 60 lentamente e così Celestino aveva detto ad André: "Contate assieme a me fino a 60 senza fretta, comandante."
"Perché? Concentrarsi sull'azione di contare è forse un modo per farsi passare la paura?"
"No, ma il comandante Manouchian mi ha detto che se arrivi fino a 60 e stai ancora contando significa che sei ancora vivo e quindi o si è inceppato il fucile a qualcuno del plotone di esecuzione o era tutta una finta."
André e Celestino avevano dunque iniziato a contare: "Uno, due, cinque, dieci... venti..." pensando che i secondi fino a quel momento gli erano sempre sembrati frazioni brevissime e quasi impercettibili in cui è diviso il tempo e non gli erano parsi mai tanto lunghi.
Per fortuna di entrambi l'intuizione di Manouchian si era rivelata vera: il capitano Misselwitz aveva voluto soltanto spaventarli, ma André provato

nel fisico e nel morale dopo aver riaperto gli occhi aveva avuto la sensazione che tutto nel cortile del carcere girasse attorno a lui tanto che si era appoggiato ad un muro e poi era svenuto, salvandosi dal battere la testa per terra solo perché Celestino aveva capito che si stava per sentire male e lo aveva preso per un braccio.
Quando aveva riaperto gli occhi, nell'infermeria del carcere di Fresnes, André aveva pensato che avrebbe voluto dormire non per qualche ora, ma per qualche giorno o, se fosse stato possibile, addirittura per qualche mese fino al termine della guerra.

CHATILLON SUR SEINE, CASA DELLA NONNA DI KIKI, PARIGI, CASA DI ANDRE' LAROQUE, 1945

"Il musicista André Laroque, dopo aver partecipato attivamente alla lotta contro l'occupazione tedesca, torna ad esibirsi in un cabaret della Rue Vavin senza la sua storica compagna di arte e di vita, Kiki De Montparnasse."

Quando aveva letto quella notizia, Kiki si era sentita rinascere: non aveva più avuto notizie di André ed era convinta che fosse ancora tra i dispersi

chiusi in qualche campo di prigionia oppure ancora peggio che fosse morto durante la lotta partigiana e invece il suo André era ancora vivo ed era tornato a Parigi.

Senza esitazioni, Kiki aveva buttato i suoi vestiti in una valigia e aveva annunciato al suo amante: "Io chiudo la casa di mia nonna e torno a Parigi, se vuoi puoi venire con me, ma alla Gare Saint Lazare ricordati che le nostre strade si dividono perché tu non sei un musicista e io invece ho bisogno di un bravo musicista per ricominciare a cantare in locali degni di questo nome."

"Tu non hai bisogno di un musicista, ma del tuo ex marito André Laroque. Credi che io sia un cretino, Kiki? Prima mi trascini con te in questo buco di provincia e poi decidi di tornartene a Parigi da sola! Ora te lo faccio vedere io come ci arrivi a Parigi."

L'uomo, spaventato dalla possibilità di perdere quella che negli anni della guerra era stata la sua fonte di guadagno, oltre che una compagna di vita, aveva preso la valigia di Kiki e l'aveva rovesciata sul letto.

"Con questi vestiti ormai consumati a Parigi potresti al massimo fare il trottoir a Montparnasse, magari trovi qualche cliente generoso che ti regala un abito nuovo o ti paga abbastanza per andare da una sarta che sa fare il suo mestiere!"

Kiki, però, non si era arresa e da un telefono pubblico di un caffè sulla piazza principale di Chatillon aveva chiamato il centralino della compagnia telefonica perché le cercasse il numero di un certo André Laroque residente a Parigi nella rue Vavin.

Quando André l'aveva sentita a telefono inizialmente non l'aveva riconosciuta, ma lei prontamente gli aveva detto: "Dedé, amore mio, non riconosci più la mia voce? Io credevo che tu fossi morto in un campo di prigionia finché non ho letto su un giornale che sei tornato a Parigi e hai ricominciato a suonare. Se tu sei ancora vivo, Dedé, sono ancora viva anche io."

"Anche io credevo che tu fossi morta, durante la guerra, purtroppo io non potevo darti mie notizie, altrimenti i tedeschi avrebbero scoperto dov'ero e mi avrebbero arrestato, ma, finita la guerra, quando sono tornato a Montparnasse nessuno sapeva dov'eri, chi diceva che eri tornata a Chatillon chi che eri emigrata negli Stati Uniti sperando di avere un ingaggio cinematografico, ma da dove mi stai chiamando, Kiki?"

"Per non farmi arrestare dalla Gestapo mi sono rifugiata a Chatillon a casa di mia nonna, mia nonna in realtà è morta, ma, siccome anche mia madre poveretta non c'è più, ora la casa è mia. Ti prego, Dedé, vieni a prendermi ché ho tanta voglia di tornare a Parigi e soprattutto di tornare da te."

"Hai una voce strana, Kiki, ti è successo qualcosa?"
"Adesso non mi va di spiegarti tutto, anche perché ti sto chiamando da un caffè di Chatillon e qui già fanno fin troppo pettegolezzi su di me, ma, se vieni, ti racconto,tutto quello che ho passato da quando sei partito da Parigi quattro anni fa."
"D'accordo, ma casa di tua nonna come la trovo?"
"Chatillon non è molto grande e poi basta che chiedi di Madame Prin che faceva la parrucchiera e ti sapranno dire dov'è casa mia."
"Allora, tu aspettami, io mi organizzo e arrivo."
Quando André aveva messo giù il telefono, la sua compagna gli aveva chiesto: "Chi era?"
"Kiki."
"Dopo quattro anni si è ricordata che ha un marito."
"Credeva che fossi stato catturato dai tedeschi e fossi morto in un campo di prigionia, povera Kiki."
"E allora?"
"Anche io temevo che Kiki fosse morta e non mi perdonavo la scelta di averla lasciata da sola a Parigi e invece non solo è viva, ma non è neanche così lontana, perché è a Chatillon nella casa che ha ereditato dalla nonna."
"Meglio per lei se è ancora viva e se la nonna le ha anche nel frattempo lasciato una casa dove vivere, ma tu cosa c'entri con tutto questo?"
"Credo che Kiki si sia messa in qualche guaio perché a telefono aveva una voce strana e poi mi ha chiesto di andare a prenderla perché vuole tornare a Parigi."
"E non puoi prendere un treno e tornarci da sola!"
"Lo so che sei gelosa di lei, altrimenti non avresti infilato i dischi di Kiki in cantina sotto ad una pila di libri."
"I guai nella vita già arrivano da soli, se uno poi se li va anche a cercare come ha sempre fatto la tua ex moglie, li trova di certo sulla propria strada."
"Kiki è ancora mia moglie perché a causa della guerra non abbiamo mai divorziato e poi aveva una voce così disperata a telefono ché io non me la sento proprio di abbandonarla."

Una via di Parigi con due innamorati che si tengono per mano
(da pinterest.com).

Due giorni dopo, André aveva preso il primo treno del mattino ed era arrivato a Chatillon ancora assonnato, perciò aveva deciso di prendere un

caffè con un croissant, pensando che, se fosse stato più sveglio e con lo stomaco pieno, avrebbe affrontato meglio la situazione di Kiki.
Proprio accanto a lui erano seduti, però, due uomini che stavano parlando di lei: "Kiki ieri sera ha cantato malissimo perciò io ho diritto ad un risarcimento per i soldi che ho perso a causa dei clienti che se ne sono andati via prima senza fare nessuna consumazione."
"Vie siete portato a letto Kiki ieri notte, perciò mi sembra che un risarcimento l'abbiate già avuto!"
"Kiki è brava a letto, ma questo non compensa i soldi che ho perso."
"Allora facciamo così: mi date la metà del suo ingaggio abituale e stiamo in pari, cosa ne pensate? E la prossima volta Kiki salirà sul palco più sobria e canterà meglio, mi impegno io a garantirvelo."
"La vostra Kiki dovrebbe cantare in un night, se cantasse e si spogliasse contemporaneamente in pochi baderebbero alla sua voce."
"Kiki canta già in locali di questo tipo, ma il problema è che se a fine serata qualche cliente ci prova con lei, Kiki purtroppo non sempre reagisce bene. A volte, se è nervosa, gli risponde male, dicendogli che lei è libera di andare a letto solo con chi le piace e che non è obbligata ad andare a letto con chi la paga. Alla fine, Kiki,è fatta così, solo se è sotto l'effetto della cocaina, la si può convincere ad andare a letto con chiunque, ma se è lucida si rifiuta, però, se assume la cocaina, canta peggio del solito e poi la cocaina costa troppo e qui in provincia si trova difficilmente."
"Allora, dovrete trovare un metodo meno costoso per farla cantare decentemente."
André aveva provato l'istinto di alzarsi e prendere a pugni entrambi gli uomini che stavano facendo quelle osservazioni su Kiki, ma si era trattenuto perché pensava che non era il caso di dare spettacolo di prima mattina in un caffè di provincia e che inoltre avrebbe soltanto peggiorato la situazione di Kiki.
Quando il proprietario del caffè si era alzato in piedi, André si era seduto accanto all'altro uomo e gli aveva detto: "Sono André Laroque, musicista e marito di Kiki, ci siamo conosciuti a Parigi quattro anni fa, quindi credo che ti ricordi di me. Non so cosa hai fatto a Kiki, ma qualche giorno fa mi ha telefonato e mi ha chiesto di venire a prenderla. Per la legge io sono ancora suo marito e quindi mi riprendo Kiki e la porto con me a Parigi. Quando ero io ad occuparmi della sua carriera, Kiki, cantava in locali di buon livello e ha anche inciso tre dischi, non cantava certo in un caffè di provincia né si spogliava in qualche night."
"Kiki sta perdendo la voce e, se si è ridotta così, la colpa è tua e non mia, tu l'hai lasciata a Parigi da sola e quella poveretta, convinta che tu fossi stato

deportato dai tedeschi, si è portata a letto diversi ufficiali, persino uno della Gestapo che si è divertito a prendere a frustate il suo bel culetto e, intanto, tu facevi l'eroe della resistenza. E, ora, dopo quattro anni, ti ricordi che è tua moglie e mi fai anche la predica, ma sarà Kiki a decidere con chi vuole stare tra me e te."
"Allora, portami da lei, cosa vediamo di fronte ad entrambi chi sceglierà."

Quando si era trovata di fronte entrambi gli uomini che aveva amato negli ultimi anni, a Kiki erano venuti i sudori freddi, non solo perché sapeva che avrebbe dovuto scegliere con chi stare, ma anche perché temeva che dopo la sua scelta sarebbero venuti alle mani.
"Ma cosa ci fate tutte e due qui assieme?"
"Ci siamo incontrati nel caffè davanti alla stazione, ma tu, Kiki, non hai cambiato idea e vuoi ancora tornare con me a Parigi?"
"Certo, Dedé, altrimenti non ti avrei telefonato."
Kiki si aspettava una reazione violenta da parte del suo amante e manager che invece si era limitato a dire: "Mah, sì, riportatela pure a Parigi, tanto ormai Kiki è buona solo per fare la passeggiatrice a Montparnasse."
A quel punto André che fino a quel momento aveva mantenuto il controllo aveva preso Kiki per un braccio e le aveva detto: "Andiamo via, prima che sbatto contro un muro questo bastardo che non ti ha saputo capire né come donna né come cantante."
"Ma, Dedè, sono in camicia da notte, prima almeno fammi preparare la valigia!"
"Scusa, Kiki, ma io non so come hai fatto a passare gli ultimi quattro anni della tua vita con quest'uomo!"
"Oh, ma cosa credete voi due ché io starò qui a farmi insultare da te e a guardare Kiki che mette i vestiti in valigia, state bene assieme perché siete proprio matti tutti e due!"
"Tu, dopo quello che hai fatto a Kiki, vai subito fuori da questa casa, in guerra io facevo parte del direttivo del comitato di liberazione e una volta ho sparato a freddo ad un ufficiale tedesco che mi voleva arrestare, perciò, poche storie e fuori di qui."
Quando André aveva tirato fuori il revolver che aveva usato in guerra e poi riposto in un cassetto, sperando che non gli servisse più, l'uomo si era spaventato sul serio e se n'era andato via, sbattendo dietro di sé il portoncino della casa della nonna di Kiki.
"Sei cambiato in guerra, Dedè, poco fa hai spaventato anche me."

"Ma ti pare che gli avrei sparato sul serio? Volevo soltanto buttarlo fuori da qui in modo convincente e, se vuoi saperla tutta, non ho mai ucciso nessun ufficiale tedesco a freddo, però, mi è sembrata una bugia credibile o meglio è la prima che mi è venuta in mente. Mi conosci da quindici anni, Kiki e io non sono cambiato, almeno non nelle cose importanti."
"Io da quando è cominciata la guerra mi sono sentita come una barchetta in mezzo al mare in tempesta che rischia di affondare se non viene la guardia costiera a salvarla."
"E io sarei la guardia costiera?"
"Sì, Dedè, non ti offendere per il paragone, ma tu sei quello che mi salva sempre quando sto per affondare."
"Il guaio, Kiki, è che tu rischi di affondare un po' troppo spesso."
"Ti sei stancato di me, André?"
"No, è che durante la guerra io ho conosciuto una compagna del partito socialista francese ed ora stiamo assieme."
"Vuoi dire che cantate assieme?"
"No, Kiki, lei non canta, ma lavora come segretaria in una casa editrice. Io volevo dire che viviamo assieme."
"Ma tu la ami?"
"Non lo so."
"Come non lo sai? Ci vivi assieme e non lo sai!"
"L'ho conosciuta durante la guerra, quando tutte le cose normali saltano e anche i sentimenti delle persone sembrano cambiare."
"Io non ti sto giudicando male, Dedé, anche io fino a cinque minuti fa, se tu non l'avessi cacciato via, vivevo con un uomo che non riuscivo a buttare fuori né da questa casa né dalla mia vita."
"E' vero, Kiki, che durante la guerra sei stata con degli ufficiali tedeschi? Perché ti sei comportata così? Io te l'avevo detto di non farlo e di aspettarmi a Parigi qualunque cosa fosse accaduta."
"Lo so, Dedè, ma io ero convinta che ti avessero arrestato e deportato e quelli, sapendo che ero sola, mi minacciavano, dicendo che avevo un marito socialista e che anche io distribuivo in giro stampati antinazisti. Sono stata costretta anche ad andare a letto con un ufficiale della Gestapo che non è stato neanche gentile nell'intimità."
"Ti ricordi come si chiama?"
"Sono passati tre anni, Dedé e poi il suo nome ho preferito cancellarlo, ma perché cosa gli vorresti fare?"
"Non ti preoccupare, Kiki, se è la persona a cui io sto pensando vorrei soltanto che finisse davanti al tribunale di Norimberga e venisse condannato

ad una ventina d'anni di carcere in modo da avere tutto il tempo per riflettere su come le sue azioni hanno cambiato la vita di tante persone."
"Se vieni in camera con me, Dedé, mentre parliamo, io preparo la valigia."
Quando Kiki aveva aperto la valigia sul letto, André si era seduto accanto al mucchio di vestiti che lei aveva sparpagliato.
"Mi sei mancato tanto, lo sai." Gli aveva sussurrato Kiki, sfiorandogli con una mano il viso.
"Anche tu, per questo sono venuto dopo la tua telefonata." Le aveva risposto André, aggiungendo: "Questa camicia da notte è tutta consumata, a Parigi te ne regalo una nuova."
"Se vuoi, me la tolgo, tanto anche a me non piace più."
"Te l'ho detto che prima devo chiarire la situazione con la mia compagna."
"Qualunque decisione tu prenderai, stamattina io l'amore con te voglio farlo lo stesso." Aveva concluso Kiki, iniziando a sbottonare la camicia di André e passando le dita sul suo petto.
"Hai una cicatrice, è una ferita di guerra?"
"Sì, una pallottola che è passata a pochi centimetri dal mio cuore, perché passa davvero poco tra la vita e la morte."
"Quella pallottola non ti ha preso, Dedé, perché tu non lo sapevi, ma c'ero io da lontano che proteggevo il tuo cuore."

"Quando sono tornato a Parigi nel '42 io facevo già parte da quasi due anni del gruppo della Resistenza Liberation-Nord e quello al Jockey per me era soltanto un lavoro di copertura perché il mio vero lavoro consisteva nell'individuare degli obiettivi strategici, ma non troppo sorvegliati che, se colpiti, avrebbero spiazzato e indebolito i tedeschi, per questo dopo l'attentato alla sede della milizia ti ho sposata in fretta e sono sparito, se fossi rimasto, avrei rischiato di essere arrestato, ma anche di far arrestare altri compagni di lotta. Io non ho mai ucciso nessun a freddo, come ho detto poco fa al tuo ultimo amante per spaventarlo, ma, sommando tutte le azioni di sabotaggio compiute durante la guerra, alcun decine di persone ce l'ho lo stesso sulla coscienza."
"Avrai anche ucciso delle persone perché costretto dalla guerra, ma per me resti sempre il mio Dedé e tu non sai quanto sono felice di averti ritrovato."
"Anche io sono felice di averti ritrovata, ma sono anche confuso. Prima temevo che fossi morta in guerra, poi, quando ho saputo che eri ancora viva, ma non eri più voluta tornare a Parigi, ho pensato che avessi incontrato un altro uomo e non ti importasse più nulla di me."

"Non posso negare che in questi ultimi tre anni sono stata con un altro uomo, ma perché credevo che i tedeschi ti avessero arrestato e deportato e che tu fossi morto in qualche campo di prigionia."
"Forse è proprio questo, Kiki, uno dei lati peggiori della guerra, per mesi non si hanno notizie delle persone a cui si vuole bene o peggio si hanno delle notizie sbagliate e si finisce per decidere il proprio futuro sulla base di queste notizie."
"Ma te l'ho detto, Dedé, qualunque decisione tu prenderei, io sono così felice di averti ritrovato che stamattina desidero soltanto fare l'amore con te."
Dopo aver detto così, Kiki si era tolta la camicia da notte e si era stesa supina sul letto con gli occhi chiusi e le gambe aperte.
"Se fai così Kiki lo sai che io non riesco a resisterti."
"E allora cosa aspetti, Dedé, a stringermi tra le tue braccia?"
Di fronte a quelle parole, André aveva abbandonato le ultime resistenze, si era alzato dal letto, si era sfilato rapidamente camicia, pantaloni e mutande, gettandoli sopra ad una sedia e si era disteso sopra a Kiki, facendo strusciare il proprio sesso contro il suo. Quando il suo membro era diventato turgido, André l'aveva spinto tra le gambe di Kiki e aveva ripetuto più volte quel movimento.
"Spingi forte, Dedé, stamattina!" Aveva osservato lei, aggrappandosi con le mani alla sua schiena.
"Tu non sai quanto mi sei mancata, Kiki, soprattutto quando ero in carcere." Le aveva risposto André, chiudendo gli occhi e lasciando sgorgare il proprio sperma dentro di lei.
Dopo aver raggiunto il piacere, André si era abbandonato con la testa su una spalla di Kiki, ma all'improvviso aveva avuto una fitta al petto e così si era rimesso supino ed era rimasto fermo, pensando che a volte gli accadeva ancora di avere dei dolori al petto, ma non erano più così forti come quelli che aveva dovuto sopportare all'epoca del carcere.
Kiki si era voltata verso di lui, pensando che si volesse semplicemente riposare e con la lingua aveva iniziato ad accarezzarlo sul petto, dicendogli:
"Mi piace ancora tutto di te, anche le cicatrici che ti ha lasciato la guerra. Abbiamo sofferto e siamo cambiati tutti e due, ma, forse, siamo più maturi di quando ci siamo conosciuti. E poi mi sembra che l'essenziale ancora ti funziona piuttosto bene, anche se io vorrei fare un'altra verifica." Aveva concluso Kiki con un tono più leggero e scanzonato.
Poi aveva avvicinato il proprio viso al sesso di André e aveva iniziato ad accarezzarlo con la lingua.

"Certo che mi funziona ancora bene, Kiki, puoi fare tutte le verifiche che vuoi, i tedeschi per fortuna le bastonate me l'hanno date sulla schiena e sulle braccia, non più in basso!" Aveva osservato con un tono ironico André, vedendo che il suo pene stava reagendo e si stava ingrossando.
"Lo sai, Kiki, come va a finire, se continui così." Aveva aggiunto, appoggiandole una mano sulla testa e accarezzandole i capelli.
"Certo che lo so." Gli aveva detto lei con un'aria maliziosa, prima di aprire la bocca e lasciarci scivolare dentro la punta del membro di Andrè che di fronte a quel gesto si era lasciato andare e senza pentimenti aveva eiaculato nella bocca di Kiki, godendo del fatto che lei succhiasse il suo sesso e ingoiasse il suo liquido.
Dopo il piacere, quando era tornato più lucido e consapevole, gli erano tornate in mente, però, le parole di quell'ufficiale della Gestapo che si era vantato di essere stato nell'intimità con Kiki.
"L'hai fatto anche a lui?"
"Lui, chi?"
"Quell'ufficiale della Gestapo con cui sei stata tre anni fa."
"Non me lo ricordo, Dedé, sono passati tre anni, non tre giorni da quella notte!"
"Allora, l'hai fatto, Kiki, ma non me lo vuoi dire per non darmi un dispiacere. Tanto lo sapevo già e ho sbagliato a chiedertelo."
"Ma, Dedé, quello che ho fatto con lui non conta perché sono stata costretta a farlo, mentre quello che ho fatto poco fa con te l'ho fatto perché sono stata io a volerlo. Non è la stessa cosa."

La Rue Vavin a Parigi (come appare oggi, da wikimedia commons), dopo la guerra era la via dove abitava André Laroque, ma anche dove sorgeva il cabaret Chez Adrien, presso cui si esibiva Kiki.

PARIGI, CASA DI ANDRE' LAROQUE, 1946- CABARET "CHEZ ADRIEN" DELLA RUE VAVIN, 1947.

"Sono stato un cretino, Kiki, perdonami per come mi sono comportato nei tuoi confronti quando sono venuto a prenderti a Chatillon."
"Sono io che mi sono comportata come una cretina, facendomi arrestare un'altra volta, non sei tu, perciò, che mi devi chiedere scusa, Dedé."
"E, invece sì, perché avrei dovuto dirti che sono scappato da te perché non riuscivo a sopportare l'idea che tu non soltanto fossi andata a letto con un ufficiale della Gestapo, ma soprattutto che ti fosse piaciuto quello che avevi fatto con lui. Mi spaventava l'idea che ci fosse una parte, a me sconosciuta, che ti faceva desiderare di essere presa nell'intimità con la violenza, invece che con la dolcezza, come se quello che facevamo noi due assieme non ti bastasse più e il fatto che tu a Chatillon vivessi con un uomo dal carattere

violento sembrava confermare questa mia conclusione e invece sono stato un cretino, Kiki, perché non ho capito che in realtà tu non ti eri mai ripresa dalle violenze subite in guerra."
"Allora, è per questo che non volevi tornare con me e non perché avevi una nuova compagna?"
"Avevo paura di quello che eri diventata e invece tu sei sempre la stessa, sei sempre la mia Kiki e l'ho capito quando ho saputo che eri stata arrestata per aver falsificato una ricetta medica per procurarti dei calmanti. La guerra ti ha lasciato dei ricordi talmente brutti che a volte non riesci a dormire, ma, se hai bisogno di medicine, devi seguire delle strade regolari, Kiki, non puoi procurartele in modo illegale."
"Avevo paura che, se fossi andata da un medico, avrebbe scoperto che ero stata in cura diverse volte prima della guerra per disintossicarmi dalla cocaina e mi avrebbe fatta ricoverare di nuovo."
"Ti accompagno io, Kiki, da un medico serio, ma tu non devi procurarti le medicine in modo illegale, mi prometti che non lo farai più?"
"Sì, Dedé, te lo prometto, ma tu mi prometti che non mi lascerai più da sola?"
"Certo, Kiki, io ti amo, ti amo ancora e non mi importa di tutti i guai che riesci a combinare, mi importa solo di stare con te."

"Anche se non hai più la voce calda e sensuale di dieci anni fa per m resti sempre la cantante migliore con cui ho lavorato, ma proprio per questo devi smettere di chiedere la mancia ai clienti del locale come se fossi una cameriera."
"Ma io lo faccio per tutti e due, Dedé, così guadagniamo qualcosa in più."
"In guerra, ho imparato che non serve molto nella vita e noi l'essenziale ce l'abbiamo già: io ho una casa e assieme abbiamo un lavoro."
"Ma l'hai detto anche tu che sono una cantante perciò non posso salire sul palco vestita come un'operaia!"
"Certo, Kiki, ma per me, in qualunque modo ti vesti, resti sempre bella."
"Ma non tutti mi vedono come te, Dedé, ho più di 40 anni ormai e con la guerra sono cambiata."
"Tutti siamo cambiati, Kiki."
Kiki non amava più André come in passato, ma continuava a volergli bene, ormai lo considerava il suo angelo protettore, da quando si erano rimessi assieme, aveva l'impressione che André volesse farsi perdonare da lei per averla lasciata da sola a Parigi tra il 1942 e il 1943 nelle mani dei tedeschi e delle loro possibili rappresaglie. Certo, Dedé, come lei continuava a

chiamarlo, aveva messo la lotta politica davanti al loro rapporto, ma in molti avevano fato la stessa cosa e spesso si trattava di persone che non avevano soltanto una moglie, ma anche dei figli, eppure erano entrati lo stesso in clandestinità e avevano rischiato la vita nella lotta contro i tedeschi. Kiki non si era mai interessata particolarmente di politica e non aveva mai compreso fino in fondo la scelta di André: che senso aveva, si era chiesta più volte, dare a degli ideali astratti più importanza di quella che si dà a qualcosa di concreto come può essere un rapporto d'amore tra due persone? Ma gli uomini sono degli egoisti, pensava Kiki, per loro l'arte o la politica vengono sempre prima della donna di cui sono innamorati e, alla fine, contano sempre sul fatto che noi donne sapremo comunque perdonarli per essere state trascurate e d'altra parte doveva ammettere che André si era dato da fare parecchio negli ultimi mesi per farsi perdonare. Per questo si era rimessa con lui non solo a livello professionale, accettando di esibirsi assieme ad André, in un piccolo cabaret parigino, ma anche a livello sentimentale. "In fondo, André, è una persona buona, uno che si è fatto torturare pur di non denunciare i compagni di lotta durante la guerra, uno che mi ha sempre tirata fuori dai guai in cui mi sono messa per colpa della cocaina, uno che dopo quindici anni che stiamo assieme, la sera, quando mi abbraccia, mi dice ancora: Kiki tu sei l'unica donna con cui voglio fare l'amore, non solo oggi, ma per sempre.

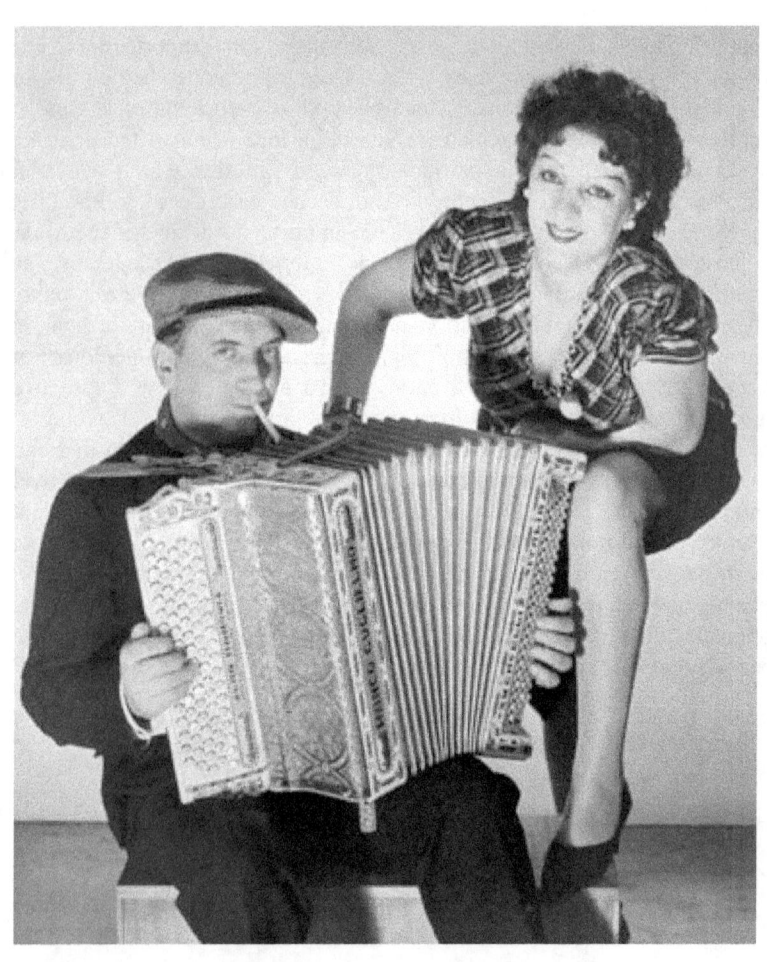

Kiki e André fotografati da Man Ray nel 1932.

Kiki e André nella mia interpretazione
(disegno in fase di realizzazione).

PARIGI; BRASSERIE DEL QUARTIERE LATINO, CASA DI ANDRE' LAROQUE, 1949-1950

"Sono contenta che hai accettato il mio invito a mangiare qualcosa assieme, almeno potremo scambiare due parole."
"Scusami se sono venuto a disturbarti nella casa editrice dove lavori, ma Kiki qualche giorno fa ha trovato a casa mia dei tuoi vecchi vestiti e per poco non li ha fatti volare da una finestra, perciò, se ancora ti servono, è meglio che passi a prenderli."
"Con tutto quello che ha combinato durante la guerra avresti potuto chiedere il divorzio, addebitando a lei la colpa della fine del vostro matrimonio e nessun giudice ti avrebbe dato torto."
"Lo so, ma io sono un musicista e Kiki è una cantante e, fin dalla prima volta che mi sono esibito assieme a lei, io ho avuto la sensazione di sentirmi in quel momento in pace con me stesso e con il mondo circostante, come se

quello fosse il posto adatto a me o almeno quello in cui sentirmi a mio agio, lo so che non è facile da spiegare, ma è così."
"Avresti potuto esibirti con lei e restare con me."
"Veramente sei stata tu che quando sono tornato da Chatillon con Kiki sei subito stata gelosa di lei e che mi hai chiesto di scegliere tra voi due."
"Ma tu e Kiki non vi esibite assieme, André, voi due fate l'amore per pianoforte e voce! Mi bastava guardarvi sul palco assieme per sentirmi di troppo."
"Appunto, se fossi rimasto con te e nello stesso tempo mi fossi esibito con Kiki, voi due mi avreste reso la vita impossibile perché ognuna è gelosa dell'altra."
"E allora tu hai scelto la musica che è la cosa a cui tieni di più e quindi con lei hai scelto Kiki, è andata così e io ormai non posso più fare qualcosa per cambiare la situazione."
"Mi dispiace per come è andata, davvero."
"Anche a me dispiace, André, ma noi due ci siamo conosciuti durante la guerra, quando tu avevi messo da parte la musica per entrare nella lotta contro gli invasori tedeschi e noi due eravamo uniti da ideali politici comuni che facevano passare tutto il resto in secondo piano."

Un quadro di Foujita che ritrae probabilmente Kiki
(da pinterest.com).

"La tua ex è passata a prendere i suoi vestiti e un altro paio di cose che aveva lasciato a casa tua e mi ha detto che siete stati a pranzo assieme."
"Sì, è vero, abbiamo mangiato un boccone in una brasserie del quartiere latino vicino a dove lei lavora perché erano rimaste alcune cose in sospeso tra noi ed era meglio chiarirle."
"E questo chiarimento l'avete fatto solo a parole, André o anche in qualche altro modo?"
"Se vogliamo stare assieme, Kiki, tu ti devi fidare di me così come io mi sono fidato di te quando mi hai detto che saresti andata a posare per quel pittore giapponese dal cognome impronunciabile che vive nella propria casa / atelier tra fogli sparsi per terra e gatti accoccolati sui divani!"
"Ma per me Foujita è solo un vecchio amico."
"Sarà, Kiki, ma dai ritratti che ti ha fatto sembra anche che potrebbe essere qualcosa in più... in fondo ti ha raffigurata nuda a gambe aperte con un gatto che ti guarda dal basso a metà tra il malizioso e il sornione..."
"Accidenti, Dedé, a quel ritratto tu non l'hai guardato, tu gli ha fatto una foto e te la sei salvata nella testa! E, comunque, anche se tra noi fosse accaduto qualcosa per me Foujita resterebbe sempre un amico perché sei soltanto tu l'uomo con cui voglio stare assieme."
"Eh, no, Kiki, come qualcosa in più? Non è possibile che dopo trent'anni che posi come modella ancora non sai separare sesso e lavoro, ci sono confini che non vanno superati, se davvero si tiene a qualcuno."
"Ma io ci tengo a te, Dedé, lo sai." Si era giustificata Kiki, appoggiando una mano sul petto di André, come a cercare un contatto più intimo tra loro.
"E non mi toccare quando stiamo parlando di cose serie, non puoi risolvere tutto con due carezze fatte per consolarmi, dopo aver combinato qualche guaio."
"Se è questo ciò che pensi davvero di me, allora, sai cosa ti dico: che stanotte tu dormi nel letto e io sul divano!"
Un'ora dopo, però, Kiki era entrata nella camera di André e, posandogli una mano su una spalla, gli aveva chiesto: "Dormi, Dedé?"
"Ci sto provando."
"Io non ce la faccio proprio a dormire sul divano, non è che mi faresti un po' di posto accanto a te?"
Quando André aveva scostato coperta e lenzuolo, Kiki si era sistemata accanto a lui e gli aveva detto: "Mi dispiace per prima, Dedé, sei ancora arrabbiato con me?"
"Tu lo sai che non ce la faccio ad essere arrabbiato con te a lungo, ma la prossima volta cerca di pensare prima di agire, non puoi sempre agire e poi

riflettere su quello che hai fatto perché così rischi non solo di fare del male a te stessa, ma anche alle persone che ti stanno vicino."

Kiki e André Laroque, disegno e collage di Cristina Contilli, foto d'epoca di Brassai e Man Ray.

Qualche mese dopo, André aveva incontrato di nuovo la sua ex compagna, di lotta e di vita degli anni della guerra, in una strada del quartiere latino.
"Come mai da queste parti, André?" Gli aveva domandato le che in fondo non si era ancora arresa al fatto che André fosse tornato con Kiki.
"Da queste parti c'è il laboratorio di un bravo accordatore di strumenti musicali e, siccome il proprietario di uno dei due locali dove suono non si decide a far accordare il mio pianoforte, ho deciso di pensarci io in prima persona."
"Se suoni contemporaneamente in due locali, allora il lavoro ti va bene."
"Potrebbe andare meglio, ma non mi lamento perché la Francia è un paese uscito relativamente da poco dalla guerra e ci vorrà ancora parecchio tempo, temo, prima che possa tornare alla situazione economica di prima del conflitto. E tu come stai?"

"Bene, più o meno, il mio lavoro è meno creativo del tuo, André, ma fare la segretaria presso una casa editrice è certamente meglio che fare l'operaia come mia madre."
"Anche il mio lavoro ha una parte meno creativa come vedi adesso, infatti, sto cercando qualcuno che ad un prezzo ragionevole accordi il mio pianoforte."
"Ti posso accompagnare? Non ho mai visto, infatti, un accordatore di strumenti musicali al lavoro ed è una cosa che mi ha sempre incuriosito."
"Ma, sì, volentieri. Anche a me fa più piacere andarci in compagnia che da solo."
"Non cambierai idea neppure se ti chiedo se Kiki ha ricominciato a posare per qualche pittore? Ho visto dei nudi di donna con dei gatti accanto di un pittore giapponese che lavora qui a Parigi, ma di cui non ricordo il nome e alcuni somigliavano tanto a lei.."
"Sì, è lei, io alcuni di quei disegni l'ho anche visti in anteprima in atelier prima che venissero pubblicati in un catalogo."
"E non ti imbarazza pensare che Kiki abbia posato nuda?"
"Sì, un po', ma in fondo per lei si tratta di lavoro."
"Ma non le basta fare la cantante?"
"A me la musica basta, ma a Kiki no perché lei è uno spirito artistico in senso più ampio rispetto a me, tanto che, oltre a cantare, danza e soprattutto dipinge, a volte fa anche dei quadri discreti, qualcuno in passato l'ha anche venduto presso una galleria d'arte parigina."
Nonostante le risposte più che ragionevoli di André la ragazza, camminando accanto a lui, si era accorta del fatto che non fosse del tutto convinto che per Kiki si trattasse soltanto di lavoro e così, approfittando dell'atteggiamento di André, si era fatta coraggio e gli aveva raccontato: "Ho iniziato a prendere lezioni di pianoforte e per esercitarmi ne ho noleggiato uno, se vieni a casa mia, ti faccio sentire quale brano sono riuscita ad imparare dopo due mesi di lezioni e soprattutto di fatica!"
"Ma, sì, perché no? In fondo non c'è niente di male, prima, però, andiamo dall'accordatore perché io ne ho bisogno urgente per il mio lavoro."

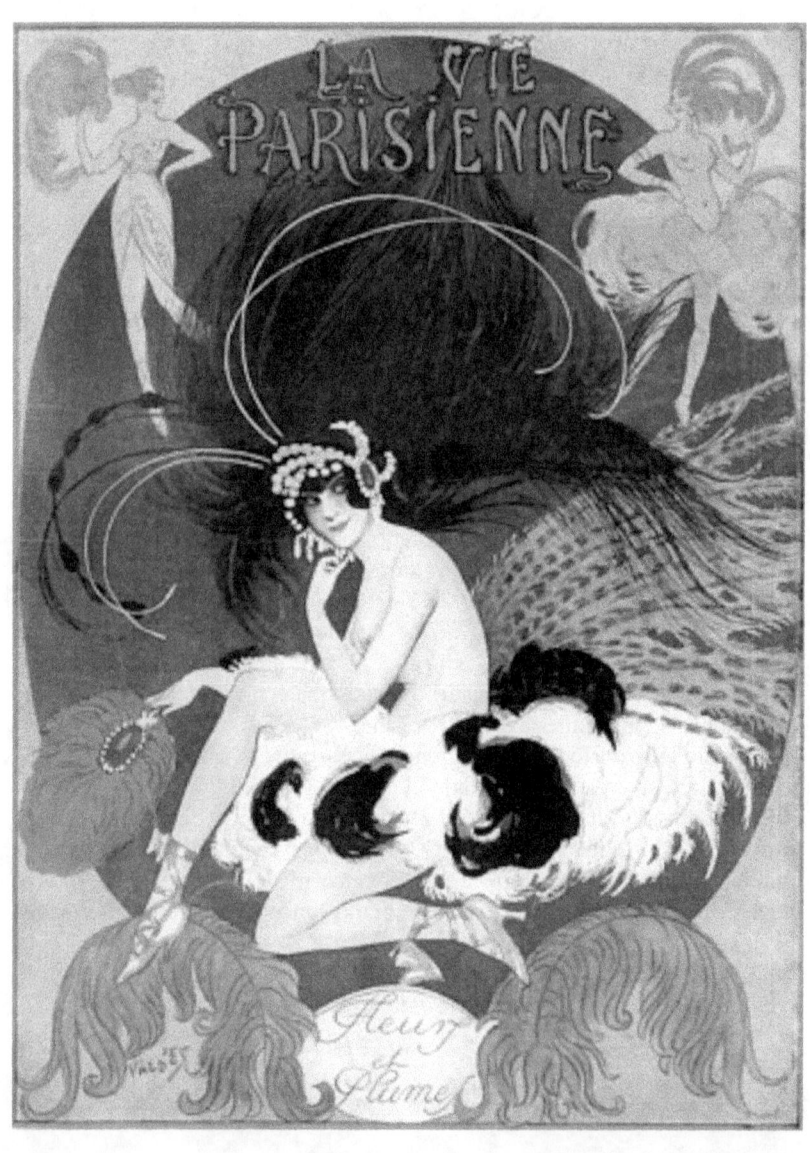

Kiki in versione burlesque in un manifesto originale degli anni '20 (da pinterest.com).

Mentre stava dicendo: "Lo sai che per essere una principiante te la cavi piuttosto bene." André aveva avuto l'impressione che nella stanza tutto stesse diventando prima sfuocato e poi nero.
Quando aveva riaperto gli occhi, si era trovato steso sul letto con la ragazza che gli chiedeva preoccupata: "Andrè, ma cosa ti è successo? Mi hai fatto spaventare! Adesso come ti senti?"
"Normale, direi, ma era dall'epoca in cui ero in prigione a Fresnes che non mi capitava di svenire così all'improvviso."
"Per fortuna ti sei accorto che qualcosa non andava e ti sei messo seduto sul letto, almeno sei caduto sul morbido."
"Se qualcuno ci vedesse così, potrebbe equivocare! Ti dovresti spostare perché mi sei quasi salita addosso per vedere se mi riprendevo."
"Ma siamo soli e non c'è nessuno che ci può vedere e poi io ho agito così d'istinto perché durante la guerra ho imparato che in certi casi può essere utile sollevare le gambe della persona svenuta."
"Grazie, ma ora sto bene, davvero."
"Tua moglie ha posato per tutta Montparnasse non è che andando a letto con qualche pittore dalla vita un po' irregolare si è presa una malattia venerea e te l'ha attaccata?"
"So che sei sempre stata gelosa di Kiki, ma non ti sembra di esagerare adesso, accusandola addirittura di avermi fatto ammalare?"
"Scusa, Andrè, ma ti ho visto un po' sciupato, per questo ti ho fermato per strada, quando ti ho riconosciuto."
"Tranquilla, io non ho nessuna strana malattia, è solo che a cinquant'anni fare tardi quasi ogni notte comincia a diventare faticoso."
"Ma tu lo fai per lavoro, André, non per divertimento."
"Sì, solo che, oltre a suonare la notte, adesso devo anche pensare ad andare a prendere Kiki che si è fatta scritturare come spogliarellista di burlesque in un locale parigino. Quando si è accorta che ormai le stava andando via la voce e non riusciva a cantare più di un paio di pezzi a serata, ha ricominciato a lavorare come modella, ma ormai ha più di quarant'anni e sono pochi i pittori che la chiamano perché di solito i pittori preferiscono modelle che hanno vent'anni meno di lei e così Kiki che in fondo è ancora una bella donna si è fatta venire in mente questa idea, però, io non mi sento tranquillo a lasciarla tornare a casa da sola. Adesso, però, Kiki andrà in tournée un mese e io non la posso seguire perché non posso lasciare per tutto questo tempo uno dei due locali dove suono."
"Ma Kiki lo sa che tu sei malato ai polmoni?"

"Certo che lo sa, ma la polmonite cronica è una malattia noiosa, non pericolosa, quindi, anche se lei sarà assente un mesetto, io me la caverò lo stesso."

"Se vuoi, André, puoi venire a casa mia, ho un appartamento piccolo perché a Parigi gli affitti sono davvero cari, ma una camera, una cucina e un bagno, bastano per due persone!"

"Lo so che bastano, ma io e Kiki stiamo ancora assieme, perciò, non posso venire a stare da te."

Una giovane Kiki in versione ballerina / spogliarellista in una foto dello studio Mandel di Parigi, dalla mia collezione di foto d'epoca.

La sera prima, André era andato a prendere Kiki e l'aveva trovata che stava finendo la sua esibizione e quindi era ancora immersa in una finta coppa di champagne e aveva indosso soltanto un paio di slip e due pon pon che le coprivano i capezzoli.

Quando era scesa dalla coppa tra gli applausi degli spettatori, André le era andato incontro dicendole: "Non ti avevo mai vista così e devo dire che fai un certo effetto, non so sugli altri, ma su di me sicuramente."

"Il senso del burlesque è proprio questo: la spogliarellista deve essere desiderabile, ma irraggiungibile e gli spettatori devono essere appagati nel guardarla senza chiederle nient'altro."
"Ma io sono tuo marito e quindi posso anche chiederti qualcos'altro."
Kiki si era avvicinata ad André e gli aveva sussurrato: "Se ci mettiamo in un angolo in penombra del locale nessuno o quasi baderà a noi."
Dopo che si erano appartati, André aveva chiesto maliziosamente a Kiki:"Le mutandine te le togli da sola o preferisci che te le tolgo io?"
"Faccio da sola, Dedé, tu pensa a liberarti della tua di biancheria intima!"
Dopo essersi tirato giù la lampo dei pantaloni, André aveva liberato il proprio membro dalla stretta degli slip e aiutandosi con una mano l'aveva infilato tra le gambe di Kiki, sussurrandole: "In fondo, non mi dispiace l'idea che tutti possano guardarti, ma che io soltanto qui dentro posso far l'amore con te."

Pausa lettura per una ballerina del Moulin Rouge (Kiki?) in una foto del 1950 trovata su pinterest.com.

Un paio di giorni dopo, Andrè aveva chiesto a Kiki: "Allora hai messo tutto in valigia? Non è che tra due giorni, mi telefoni per dirmi: aiuto, Dedé, mi sono dimenticata quel paio di scarpe con i tacchi, ma comode lo stesso, per favore, me le potresti portare?"
"No, Dedé, ho preso tutto, tranquillo!"
"Mi raccomando, Kiki, niente alcol e niente distrazioni di altro tipo."
"Niente cocaina, intendi, Dedé, lo so, me l'avrai ripetuto cento volte da quando hai saputo che parto e che non puoi venire con me!"
"Se te l'ho ripetuto è perché non te lo devi dimenticare!"
"Lasciami partire, Dedè, non fare come faceva Emile con la povera Camille, per paura che combinasse qualche guaio, la teneva sempre sotto controllo e non la lasciava quasi respirare."
"D'accordo, Kiki, ma tu sei già finita più volte sia in clinica sia in carcere e capisci che io non posso sempre venire a tirarti fuori dai guai quindi mi raccomando."
"Fidati, Dedè, io sono cambiata con la guerra, davvero."

L'esterno del cabaret parigino "La boeuf sur toit" e l'interno del cabaret parigino" Lido" in due foto del 1950.

PARIGI, CABARET LA BOEUF SUR TOIT, CASA DI ANDRE' LAROQUE, INVERNO 1950-1951

"Sono felice di rivederti, André, so che hai avuto una medaglia per la tua partecipazione alla resistenza e so che te la sei meritata perché la bomba davanti alla sede della milizia volontaria resterà, credo, per un bel pezzo nella memoria del maquis parigino."
"Sì, meritata, Agnes, ma pagata a caro prezzo perché sono stato quasi un anno in carcere a Fresnes nelle mani della Gestapo e non lo augurerei a nessuno."
"Me lo posso immaginare, ma ora hai fatto bene a cambiare locale, eri sprecato da "Chez Adrien" a Montparnasse."
"Quel lavoro l'avevo accettato per Kiki: il proprietario era disposto, infatti, ad assumere entrambi."
"Ed ora pensi di lasciarlo?"
"Sì, perché ho passato i cinquanta e non ce la faccio a suonare in due locali perché significa essere impegnato praticamente tutte le sere."
"E Kiki?"
"Adesso è in tournée come spogliarellista di burlesque, quando tornerà, decideremo."
"Allora state ancora assieme?!"
"Ci siamo sposati durante la guerra."
"Ma tu non stavi con quella ragazza del partito socialista francese che lavora presso una casa editrice?"
"Stavo, appunto, perché ci siamo messi assieme durante il periodo della clandestinità e ci siamo lasciati pochi mesi dopo la fine della guerra."
"Io non ti ci vedo a gestire due donne contemporaneamente, almeno per come ti conosco."
"E, infatti, ho scelto Kiki perché non mi ci vedo neppure io!"
La serata presso la Boite era filata via senza intoppi: Agnes Capri era una cantante "impegnata" amica dello scrittore surrealista Louis Aragon e del musicista Charles Trenet, André la conosceva da prima della guerra e aveva accettato volentieri di andare ad esibirsi con lei presso il cabaret parigino "Boeuf sur le Toit"
Quando era tornato a casa, André si era buttato sul letto senza neppure spogliarsi e si era addormentato, ma meno di un'ora dopo si era svegliato, si era tolto camicia e pantaloni e l'aveva appoggiati su una sedia, poi, si era rimesso a letto e aveva abbracciato il cuscino di Kiki che conservava ancora il suo profumo.

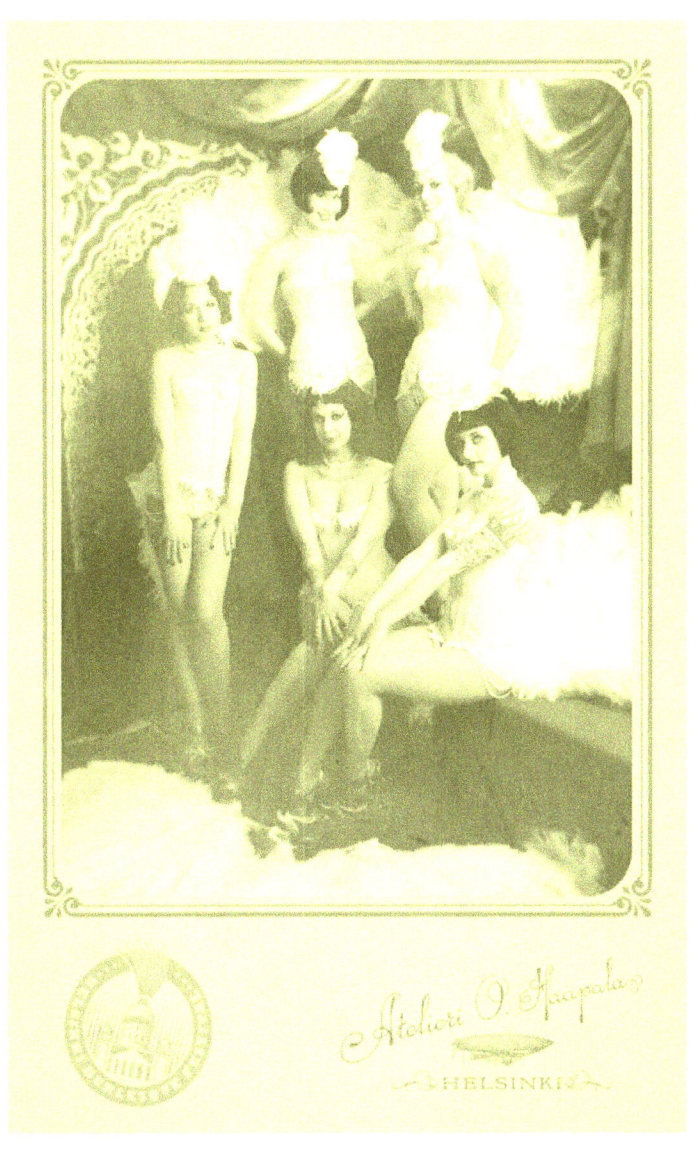

Una foto degli anni '40 che ritrae un gruppo di artiste del burlesque.

Durante il viaggio in treno, Kiki si era messa a cantare, trascinandosi dietro anche le colleghe finché non era entrato il controllore per verificare i loro biglietti."
"Siete filles de joie in trasferta verso qualche casa di tolleranza fuori Parigi?"
"No, siamo artiste del burlesque e lei è zia Kiki che prima cantava a Montparnasse e adesso si esibisce con noi."
"Mi chiamano zia perché ho superato i quarant'anni e loro sono tutte più giovani di me, ma la zia, all'epoca in cui loro sono nate, già cantava a Montparnasse."
"Ma questo è un treno, non un locale di cabaret e vi si sente dal corridoio, perciò, basta cantare perché non tutti i passeggeri apprezzano."
Quando il controllore era uscito, Kiki aveva esclamato: "Che palle! D'accordo che la Francia è un paese appena uscito dalla guerra, ma cosa c'è di male a cantare su un treno per rendere il viaggio più piacevole?"
"Niente, ma quello, se ricominciamo a cantare, ci butta fuori anche se abbiamo il biglietto in tasca."

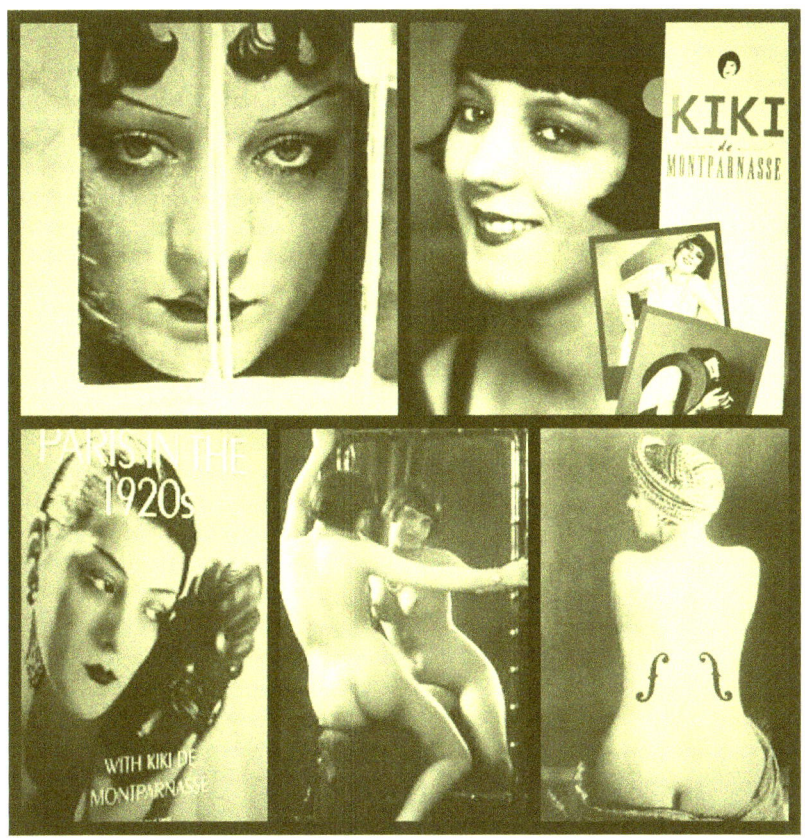

Un mese dopo Kiki era entrata a casa, aveva posato la propria valigia per terra e aveva esclamato: "La tua Kiki è tornata, Dedé, ma cos'è questa novità che il proprietario di "Chez Adrien" non vuole rinnovare il contratto a nessuno dei due per la prossima stagione? Come è possibile? Vado fuori un paio di settimane e quello ha già pronti i nostri sostituti?"
"Calmati, Kiki, vedrai che la situazione in qualche modo la risolviamo."
"E come? Me lo dici?"
"Io ho trovato lavoro presso un altro locale, la "Boeuf sur le Toit" dove in passato ti sei esibita anche tu:"
"E io? Cosa faccio? Ti giro gli spartiti sul pianoforte? Agnes ha un debole per te e dice che sono sopravvalutata, lo dice da prima della guerra, quando

avevo ancora una bella voce, figurati se mi dà un lavoro adesso che di voce non me n'è rimasta quasi più per niente."
"Appunto, Kiki, da "Chez Adrien" ci avrebbero mandato via comunque per cui tutti e due abbiamo cercato un'alternativa."
"Sì, ma la tua è di suonare in un locale di intellettuali e la mia quella di spogliarmi, non siamo proprio pari."
"Anche io mi sono finito la voce, anche se in modo diverso da te, a forza di ripeterti di non abusare né con l'alcol né con il fumo e soprattutto di chiudere con la droga, ma tu tante volte mi hai promesso che l'avresti fatto e poi sei tornata indietro, è inevitabile che alla fine la tua voce abbia risentito di tutti questi abusi."
"Lo so, Dedè, che anche io ho fatto la mia parte di errori, ma tu avresti potuto difendere meglio il nostro contratto di lavoro e soprattutto le mie qualità di cantante, stasera ci penso io con il proprietario di "Chez Adrien" a puntare i piedi e vediamo cosa succede."
"Sì, ma datti una regolata, Kiki, perché tu, quando punti i piedi, a volte esageri."
E quella sera, infatti, come André temeva, Kiki aveva esagerato, perché dopo un'animata discussione, aveva iniziato ad alzare la voce e aveva gridato: "50 franchi a settimana sarebbero troppi secondo voi per una cantante a fine carriera come me, ora ve lo faccio vedere io se come passeggiatrice non me li danno per una sola notte e senza neanche bisogno che mi metta a cantare!"
Dopo aver detto così Kiki si era seduta sopra ad un tavolo a gambe accavallate mentre i clienti del locale la guardavano tra la curiosità e lo stupore.
"Kiki, per favore, tirati giù la gonna e scendi da questo tavolino." Le stava chiedendo André quando una macchina si era fermata ed un uomo sporgendosi dal finestrino aveva chiesto a Kiki: "Quanto volete signorina?"
"50 franchi."
"Siete un po' cara per l'età che avete!"
"Ma proprio perché non sono più giovanissima sono più esperta!"
Temendo lo spirito ribelle e imprevedibile di Kiki, però, André era intervenuto, dicendo: "La signorina sta scherzando: è una cantante e ha fatto una scommessa con il proprietario di questo locale."
"Allora, signorina, che fate? Salite o no?"
Kiki aveva guardato André che a sua volta l'aveva fissata con due occhi tra il supplichevole e il perentorio che sottendevano un: "Sono una persona paziente, ma se mi fai questo, è troppo anche per me." E aveva desistito,

dicendo: "Sì, il mio amico, ha ragione, era soltanto una scommessa. Scusate se vi ho fatto perdere tempo."
Rassicurato da quella risposta, André aveva detto a Kiki: "Adesso, scendi da questo tavolino e andiamo a casa, per stasera hai già dato abbastanza spettacolo anche senza cantare!"
Proprio in quel momento aveva iniziato a piovere e Kiki aveva chiesto ad André: "Ce l'hai un ombrello?"
"No e tu?"
"Neppure io!"
Mentre tornavano a casa sotto la pioggia, Kiki aveva osservato: "Per fortuna, abitiamo vicino, ma è proprio vero che nella vita piove sul bagnato perché stasera siamo senza lavoro e senza ombrello!"

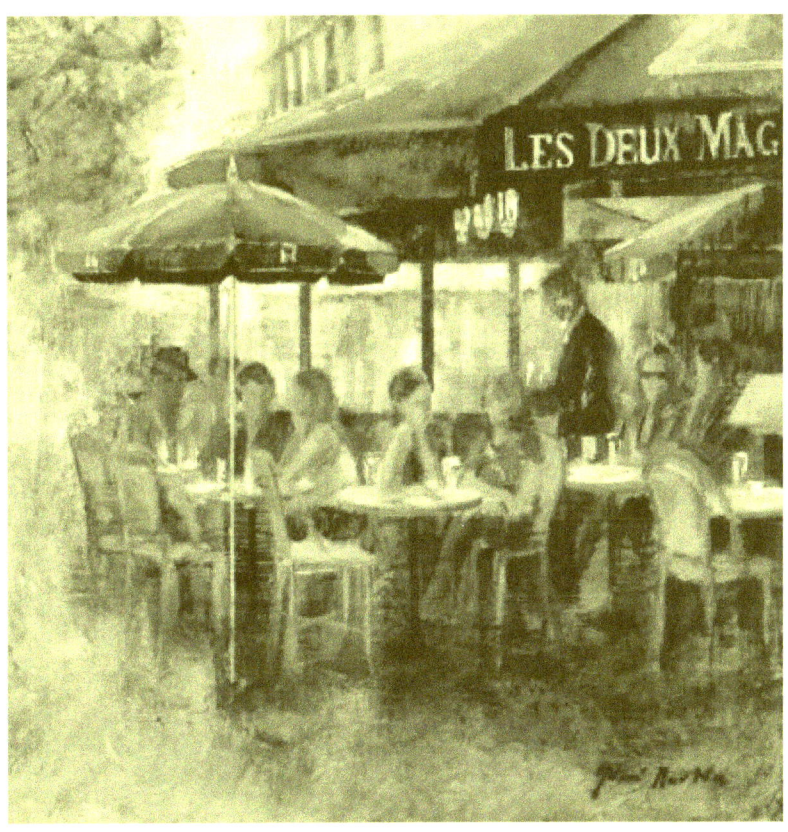

Un caffè parigino sotto la pioggia
come quello della scena che io ho immaginato…

Due giorni dopo, quando si era svegliata Kiki si era accorta che André era ancora a letto accanto a lei.
"Dedé, non ti alzi per fare il caffè?"
"Sono stanco, non puoi alzarti tu stamattina?"
Venti minuti dopo Kiki si era accorta che la tazzina era ancora sul comodino e che André, di solito sempre più mattiniero di lei, era ancora a letto.
"Se non lo bevi questo caffè tra poco sarà non freddo, ma gelato! Ma cos'hai, Dedé, non ti senti bene?"
"Mi prendi un termometro, mi sa che ho un po' di febbre."
Dopo cinque minuti circa André si era tolto il termometro e passandolo a Kiki le aveva chiesto: "Mi dici quanto ho senza che mi metto gli occhiali."
"Accidenti, Dedè, hai trentanove, ecco perché stamattina sei ancora mezzo addormentato, ma ora la tua Kiki si veste e va in farmacia a prenderti qualcosa."
"No, tesoro, sto malissimo, aspetta ad uscire."
"Voi uomini come avete un po' di febbre vi comportate come se foste moribondi!"
"La guerra mi ha insegnato che tutti prima o poi dobbiamo morire e tu lo sai che io vorrei almeno morire tra le tue braccia."
"Ma, dai, Dedé, nessuno è mai morto per essere rimasto cinque minuti sotto un acquazzone, perciò, adesso esco per prenderti un'aspirina in farmacia e tra venti minuti al massimo sono a casa."
In farmacia, quando era arrivata alla cassa per pagare, il titolare le aveva chiesto: "Madame Kiki, non avete bisogno di nient'altro?"
"No, ho solo bisogno di una scatola d'aspirina per mio marito che ha preso freddo e ha un po' di febbre."
"Se vi servono quei sonniferi che prendevate tempo fa, lo sapete che io ve li do anche se la firma sulla ricetta è la vostra e non quella del vostro medico."
"Sì, così mi arrestano un'altra volta!"
"La volta passata io avevo detto alla polizia che ero convinto che quella fosse davvero la firma del vostro medico, ma non mi hanno creduto."
"Voi siete un farmacista e alla vostra buona fede la polizia ha creduto perché vi considerano una persona rispettabile, a me invece mi considerano

una demi-mondaine e mi hanno sbattuta dentro, è tutta qui la differenza. I sonniferi, però, non mi servono più perché ora la notte lavoro."
"Sì, ho sentito dire che adesso fate la spogliarellista al Lido, ma vostro marito è d'accordo?"
"André sa che per me è soltanto un lavoro."

**Kiki insieme al pittore Foujita
in una foto scattata nel 1926 in una via di Montparnasse.**

Nel pomeriggio Kiki era andata al "Boeuf sur toits" e aveva spiegato ad Agnes: "André è a letto con la febbre e stasera non ce la fa a venire."
"Non è un problema perché il suo contratto comincia tra una settimana. Se davvero sta male, mi dispiace sinceramente per lui, ma, se tu sei gelosa di me e non vuoi che mi accompagni al pianoforte, ti ricordo che André ha un contratto e che, se tra una settimana non si presenta, dovrà pagare una penale."
"Io spero che si sia solo preso un'infreddata e che tra una settimana sarà guarito. Quanto alla gelosia, certo preferirei cantare io assieme a lui, ma, se il contratto l'hanno fatto solo a lui come musicista, io sono anche capace di farmi da parte."
Quella sera, mentre Kiki si cambiava, il proprietario del Lido era entrato nel suo camerino e le aveva detto: "Noi due dobbiamo parlare: le spogliarelliste del burlesque possono essere un po' in carne perché ai clienti piacciono le donne morbide, ma tu non sei in carne, Kiki, tu stai diventando una balena."

"Io ho quarantasette anni, ti sembra facile alla mia età restare magra come una trentenne? A voi uomini a cinquant'anni gli ormoni danno spesso alla testa, a noi donne invece ci si infilano tutti sulla ciccia di troppo."
"Ma non avevi un amico farmacista che ti procurava i sonniferi anche senza ricetta medica? Non può darti qualcosa per dimagrire?"
"Sì, così, se falsifico un'altra volta una ricetta medica, finisco di nuovo in carcere."
"Allora, stai più attenta a quello che mangi, perché o perdi almeno una decina di kili o con la fine dell'anno finisce anche il tuo lavoro qui."
Quando l'uomo era uscito, Kiki aveva preso in un impeto di rabbia una boccetta di smalto e l'aveva scagliata contro la porta del proprio camerino tanto che, sentendo un tonfo, era entrata una sua collega e le aveva chiesto:
"Ma cosa è successo?"
"Mi vogliono mandare via perché dicono che sono troppo grassa!"
"Magra, Kiki, non ti offendere, ma non lo sei!"
"Lo so, ma che ci posso fare? Io ingrasso e dimagrisco facilmente, mi accadeva anche quando ero più giovane e adesso che ho superato i 45 la situazione è anche peggiorata, ma, se digiuno, poi, come faccio a ballare e spogliarmi contemporaneamente? Se non mangio, io non mi tengo in piedi!"
"Ma tu, Kiki, non ti aiutavi con la cocaina, non saresti l'unica qui dentro che lo fa e, se ricominciassi, in molti chiuderebbero non un occhio, ma tutti e due."
"Sì, in passato per non sentire la fame, mi arrangiavo così, ma, se Dedé scopre che ho ricominciato con la cocaina, prima mi butta fuori di casa e poi chiede il divorzio. Sono in mezzo ai guai: o perdo il lavoro o perdo Dedé, che faccio adesso?!"
"Ricominci a prendere la coca e cerchi di non farti beccare da tuo marito."
"Ti sembra facile, Dedé mi conosce da quindici anni e, se sono diversa da solito, se ne accorge subito."

L'interno del cabaret parigino "Boeuf sur toit" in una foto del 1950.

Kiki era già con il morale sotto alle scarpe quando un paio di giorni dopo, tornando a casa con la spesa, aveva trovato nella camera di Andrè la sua ex.
"E tu cosa ci fai qui?"
"Ho saputo che André non stava bene e sono venuta a trovarlo."
"E come sei entrata, se quando io sono andata via André faceva la lagna e dicevi che non riusciva neppure ad alzarsi dal letto?"
"Io ho ancora le chiavi perché in questa casa ci sono stata per quasi un anno."
"Dedé, ma tu hai lasciato le chiavi ad un'estranea?"
"Io non sono un'estranea, io sono la sua ex fidanzata."
"Ex amante, direi, visto che Dedè è il mio uomo e non il tuo."
A quel punto Andrè aveva detto con un'aria scocciata: "Se proprio volete discutere tra voi, potete andare a farlo in un'altra stanza: io ho la febbre alta e mi fa male la testa e a sentire voi due sto anche peggio."
Dopo essere uscite dalla camera di André, però, Kiki non aveva mollato la presa e aveva detto: "Ridammi queste chiavi, tu e Dedé non state più assieme e a me non va per niente l'idea che tu possa entrare qui dentro quando e come vuoi senza neppure suonare il campanello!"

"Queste chiavi me l'ha date, Andrè ed è lui che me le deve chiedere indietro, non tu."
"Ma gli uomini sono più pigri su queste cose e poi Dedé non te l'ha chieste perché è un signore e voleva evitare discussioni, ma io sono meno signora di lui, quindi molla queste chiavi, prima che mi arrabbio sul serio."
"Non ci penso lontanamente."
"Ladra!"
"Puttana!"
"Io non sono una puttana, io sono una cantante e una pittrice."
"Se tu sei una pittrice, io solo perché sono di idee femministe e ogni tanto scrivo qualche articolo per dei giornali, sono Simone De Beauvoir!"
"Se non mi vuoi ridare queste benedette chiavi, fai come ti pare, tanto posso sempre far cambiare la serratura!"
In quel momento André si era affacciato sulla porta del soggiorno e aveva detto: "Adesso ve ne andate tutte e due perché io non sopporto di vedermi trattato come un oggetto che vi contendete tra di voi."
Poi si era rivolto verso Yvonne e le aveva detto: "Tu torni a casa tua, visto che ne hai una, anche se in affitto."
Quindi, guardando Kiki con la stessa aria di insofferenza aveva aggiunto: "E tu esci da qui e vai al caffè dell'hotel Printana altrimenti anche oggi arrivi tardi al lavoro e poi, finita la tua esibizione, stasera resti a dormire in albergo."
Dopo che erano uscite tutte e due da casa di Andrè, le due donne avevano continuato a discutere lungo le scale del palazzo e Yvonne aveva esclamato: "Per colpa tua, è la seconda volta che André mi butta fuori da casa sua."
Al che Kiki le aveva risposto: "Veramente sono io che sono stata buttata fuori di casa perché eravamo io e Dedè che fino a due minuti fa vivevamo sotto lo stesso tetto! E poi tu una casa ce l'hai, mentre io dovrò cantare praticamente gratis per le prossime sere per pagarmi una camera in albergo."

L'insegna del cabaret aperto dalla cantante Agnes Capri
negli anni '50 a Parigi in una foto dell'epoca.

PARIGI, HOTEL PRINTANIA, CABARET «LA BOEUF SUR LE TOIT», 1950-1951

"Canta con un tono più basso, Kiki e soprattutto non steccare ogni cinque minuti, altrimenti il proprietario dell'albergo poi si stranisce e se la prende anche con noi camerieri."
"Io ero abituata a cantare accompagnata da un musicista in carne ed ossa non da un disco."
"E allora cosa cambia?
"Con un musicista io posso assecondare il suo ritmo e lui il mio, ma con una base già registrata come faccio a mettermici d'accordo? Non aumenta o diminuisce certo il ritmo se io glielo chiedo!"
"Ma questo è il caffè di un albergo non è un cabaret e la musica serve solo da sottofondo per i clienti."
"Allora potrebbero mettere su direttamente un disco con musica e voce e farebbero prima."
"Ma a te non serve questo lavoro?"
"Certo che mi serve, altrimenti me ne sarei già andata via."
Quella sera era entrata in albergo una vecchia amica di Kiki: Thérèse Treize, insegnante di ginnastica e ballerina. Thérèse aveva sposato nel 1937 un pittore di origine spagnola e si era allontanata dall'ambiente dei cabaret di Montparnasse, poi c'era stata la guerra a dividere ancora lei e Kiki, ma, da quando aveva saputo che Kiki era tornata dalla Borgogna a Parigi e aveva ricominciato ad esibirsi, si erano riviste alcune volte, ma più spesso si erano sentite per telefono.

"Al tuo Dedé hanno staccato il telefono?" Aveva chiesto ironicamente Thérese a Kiki, dopo averla abbracciata, aggiungendo: "Tu non mi hai più chiamata e a casa sua ho provato a telefonare, ma non rispondeva mai nessuno."
"E che ne so io di cosa combina Dedé, mi ha buttata fuori casa sua da circa tre mesi e qui non si è mai fatto vedere. Tutta colpa della sua ex: ha approfittato che Dedé fosse a letto malato per farci litigare."
"Ma, dai, Kiki, ci sarà qualcos'altro: André ti ama da sempre, lo sanno tutti qui a Montparnasse."
"Ne ero convinta anche io, ma deve essere che mi sbagliavo o meglio lo sai anche tu che l'amore come inizia può anche finire, anzi, a te come va con il tuo pittore? Forse avrei dovuto sposare anche io un pittore invece di un musicista!"
"Potrebbe andare meglio, ma non mi pento della scelta fatta: tra tutti gli sciroccati che abbiamo conosciuto a Montparnasse mio marito è una delle persone più ragionevoli che avrei potuto incontrare e, poi, dopo più di dieci di matrimonio, sono ancora la sua modella preferita, il che non è poco, ma tu perché non metti da parte l'orgoglio e vai a cercare André così vi chiarite?"
"Non mi vuole più vedere, Thérese e stavolta fa sul serio, temo."
"Kiki, dimmi la verità, c'entra la droga?"
"Sì e no."
"Che significa sì e no?"
"Che non abbiamo litigato per quello, ma che io, dopo che mi ha buttata fuori da casa sua, ho ricominciato, non con la droga perché la cocaina costa troppo per le mie tasche e si può dire che ormai canto per pagarmi la cena e la camera in questo albergo dove lavoro, ma ho ricominciato a bere perché voglio dimenticarmi di Dedé che prima ha detto di amarmi e poi mi ha lasciata sola! Anzi, se non vai di fretta, io tra poco qui ho finito e poi possiamo andare al Dome a bere qualcosa assieme e a farci una bella chiacchierata come quando eravamo giovani."
"Sì, per me va bene, ma niente alcol perché per stasera mi sembra che tu abbia già bevuto abbastanza, ci prendiamo un caffè, ci fumiamo una sigaretta e ci facciamo una bella passeggiata notturna per Montparnasse ché tu hai bisogno di un po' d'aria fresca per schiarirti le idee."

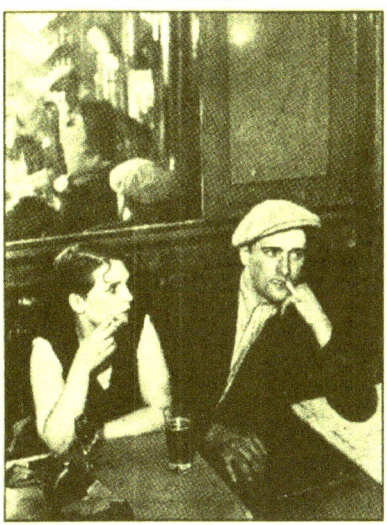

La donna seduta accanto ad André in una foto di Brassai
è Kiki oppure Agnes Capri?

Con un maglione scuro dal collo alto e una giacca altrettanto scura Andrè sembrava davvero un musicista impegnato dell'avanguardia culturale parigina, ma Agnes si era accorta che quella era solo apparenza e che André aveva la testa altrove.
Nonostante questo, non poteva negare che a più di cinquant'anni André fosse ancora un bell'uomo e che, ora che Kiki non era nei paraggi, fosse anche più disponibile di quando si erano conosciuti e così non si era tirata indietro la sera in cui aveva avuto l'occasione di finire a letto con lui, anche se alla fine era rimasta delusa dal suo atteggiamento, tanto che non era riuscita a fingere e gli aveva detto: "Se mentre ci esibiamo assieme, tu pensi ad un'altra donna, a me non importa, ma, quando sei nell'intimità con me, vorrei che pensassi soltanto a me e a nessun'altra."

André, però, che non aveva nessuna voglia di affrontare con lei la questione irrisolta del suo rapporto con Kiki, si era limitato a risponderle: "Lo sai che non sono stato bene nelle ultime settimane, quindi, mi dispiace se ti aspettavi qualcosa in più da me, ma davvero non ho in testa nessun'altra e sono soltanto stanco."
"Allora, guardami negli occhi, André e dimmi che mi ami."
"Dopo una notte soltanto assieme, è troppo presto e io non voglio dirtelo solo per farti contenta."

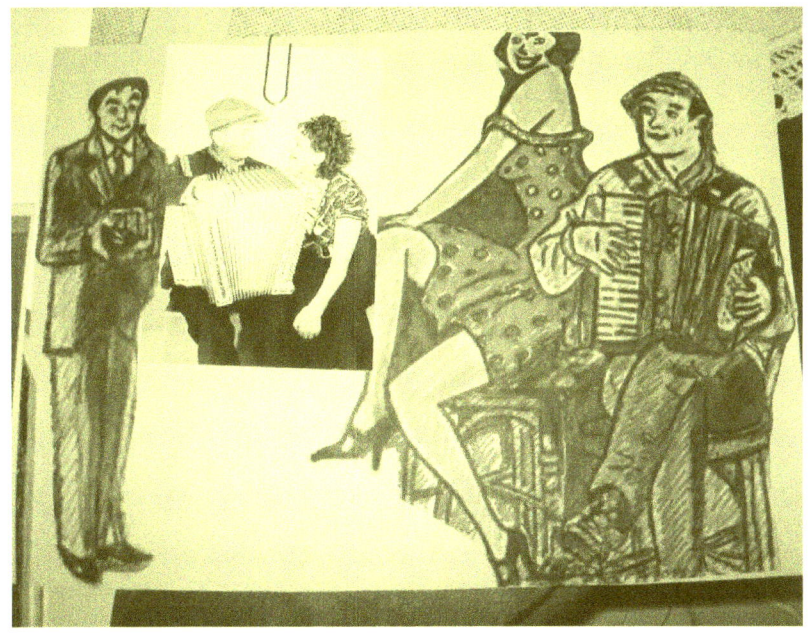

André, Kiki e Man Ray, disegno e collage di Cristina Contilli, foto inserita nel collage di Man Ray (Kiki e André nel 1932).

PARIGI; MONTPARNASSE, 1951

"Ma quell'uomo laggiù non è Man Ray, il fotografo? Io credevo che con la guerra si fosse trasferito definitivamente negli Stati Uniti, chissà come mai è tornato qui a Montparnasse."
"Mah, sì, hai ragione, Andrè, è proprio lui, anche io è una vita che non lo vedo, ti dispiace se lo vado a salutare?"
"Sì, Kiki, vai pure, io posso anche fare un pezzo da solo al pianoforte."
Dopo aver raggiunto il tavolino dove Man era seduto Kiki gli aveva detto: "Ti ricordi di me, vero? Sono Kiki, con qualche anno in più, ma non troppo cambiata!"
"Noi due ci siamo conosciuti al tavolino di un caffè e ci ritroviamo in una situazione simile a quasi trent'anni di distanza, è buffo, no?"
"Sì, lo è, con la differenza che adesso tu sei sposato con Juliet e io sono sposata con André Laroque, però, se potessi tornare indietro, penso che sposerei un uomo come te, uno che amavo e odiavo nello stesso tempo perché era capace di farmi gioire ed arrabbiare nell'arco della stessa giornata, uno che prima mi faceva sentire una donna unica e speciale e poi riusciva a distruggermi con un solo sguardo. Non che non voglia bene ad André, non mi fraintendere, però, credo che con te sarebbe stato tutto diverso."
"Certo, ma un rapporto intenso come il nostro può durare per un breve periodo, mentre nel matrimonio bisognerebbe andare avanti assieme per tutta la vita o almeno per un certo numero di anni in modo da riuscire a costruire qualcosa."
Mentre Man e Kiki stavano parlando, erano stati raggiunti da André che si era seduto allo stesso tavolo e aveva commentato: "Proprio qualche giorno fa rimettendo in ordine, ho trovato alcune foto che ci avevi scattato nel '32, io e Kiki allora ci conoscevamo da pochi mesi soltanto, ma tu avevi già intuito come sarebbe andata a finire tra di noi."
"Per essere un buon fotografo prima bisogna essere un buon osservatore di se stessi e degli altri e io all'epoca mi ero accorto che tu non solo amavi Kiki, ma eri anche pronto a proteggerla da tutti i guai che avrebbe potuto combinare, per questo non sono mai stato geloso di te, era come se sentissi che, essendo finito tutto tra me e lei, la affidavo, comunque, in buone mani, non come con Henri Broca che, infatti, non mi è mai piaciuto, tanto che ho cercato tutti i pretesti possibili per non fotografarlo assieme a Kiki, a voi due, invece, vi ho fotografati volentieri più di una volta perché sentivo che per motivi diversi, ma complementari tu avevi bisogno di Kiki e Kiki aveva bisogno di te e soprattutto avevo capito che tu ti saresti sempre preso cura di lei."

"Effettivamente la nostra Kiki è rimasta un'irregolare da cui non sai mai cosa aspettarti, però, io dopo quasi vent'anni che stiamo assieme, la amo ancora."

BIBLIOGRAFIA DI RIFERIMENTO

Questo libro è basato sulle Memorie di Kiki (di cui esistono due versioni, la prima del 1929, la seconda del 1938, la cui stesura è stata scoperta e pubblicata per la prima volta nel 2005) pubblicate in italiano con il titolo "Infinitamente prezioso", sulla biografia a fumetti di Catel e Bouquet che racconta la vita di Kiki per immagini dall'infanzia alla sepoltura, sulle mie ricerche d'archivio effettuate per scrivere la biografia di Camille Claudel e, infine, sul materiale relativo a Kiki reperibile sul web, soprattutto in blog e siti francesi.

http://www.vogue.it/encyclo/personaggi/d/kiki-de-montparnasse

http://www.guydarol.fr/archive/2010/09/28/sur-les-traces-d-alice-ernestine-prin-dite-kiki-de-montparna.html

http://montparnassedekiki-mememad.com/kiki-interlude-americain-5eme-episode/

http://cultura.panorama.it/libri/Kiki-de-Montparnasse-in-libreria-la-musa-di-Man-Ray

http://venividivici.us/it/arte/fotografia/alice-prin-modella-bohemien-man-ray

http://www.rivegaucheaparis.org/blog/la-rive-gauche-a-paris/egerie-de-man-ray-kiki-de-montparnasse-l-incandescente.html

http://www.theguardian.com/books/2007/feb/07/art.gender

http://books.google.it/books?id=jvTpxQKrd6sC&pg=PA404&dq=kiki+montparnasse+drogue&hl=it&sa=X&ei=eThmU7qkHI6Y0QWO24H4CA&ved=0CEAQuwUwAA#v=onepage&q=kiki%20salpetriere&f=false

http://it.wikipedia.org/wiki/Alfred_von_Kraus

http://de.wikipedia.org/wiki/Peter_Kraus_(Gestapo)

http://www.lefigaro.fr/culture/2012/10/21/03004-20121021ARTFIG00125-sur-les-pas-de-la-resistance-parisienne.php

http://jnmasselot.free.fr/Histoire%207/1943%20L'Affaire%20Jean%20Moulin.pdf

http://lhistoireenrafale.blogs.lunion.presse.fr/2013/05/02/3-mai-1943-klaus-barbie-arrete-christian-pineau/

http://www.dinosoria.com/jean_moulin.htm

http://www.ajpn.org/personne-Celestino-Alfonso-3294.html

http://www.memorialjeanmoulin-caluire.fr/fr/Portraits/Henri-Aubry

Revue européenne des migrations internationales
books.google.it/books?id... - Traduci questa pagina
2003 - Visualizzazione snippet - Altre edizioni
... socialistes menés surtout par **Giovanni Faraboli**, les syndicats et les coopératives, les communistes dont l'influence progresse, ... Certains s'engagent dans la **résistance**, participent aux réseaux et aux maquis, aux combats de la Libération.

1944, lieux de mémoire dans l'Orne - Pagina 77
books.google.it/books?id... - Traduci questa pagina
Gérard Bourdin, Archives départementales de l'Orne - 1994 - Visualizzazione snippet
Début 1942, aidé de réfugiés espagnols de Saint-Clair-de- Halouze, le **groupe récupère 250 kg de dynamite, les transporte vers Paris, sabote deux camions citernes, pose** une **bombe** au **siège** de la L.V.F.

Journal officiel de la République Française: Annexe ... - Pagina 93
books.google.it/books?id... - Traduci questa pagina
France - 1946 - Visualizzazione snippet - Altre edizioni
La médaille de la Résistance française est décernée avec rosette à: Capitaine Joséphine Andreis. ... **Laroque (André)**. ... Capitaine de frégate Baudoin

(Pierre), Capitaine Nicole de Hautecloque. Lieutenant Lucien Sabourault. Capitaine ...

Mission Marathon: - Pagina 443
books.google.it/books?id... - Traduci questa pagina
Rémy - 1974 - Visualizzazione snippet
Larocque (Commandant) dit «Pandore», 272. Lattre (Colonel de), 65. Laubry (Ferdinand), 222. Laurence (Stanley), 213. Lauvaux ... Libération-Nord », 187. « Libre Belgique » (La), 21. Liekendael, 418. Liénart, 21 Lierde (van),

Kiki de Montparnasse - Pagina 379
books.google.it/books?isbn... - Traduci questa pagina
Bocquet José-Louis - 2010 - Anteprima - Altre edizioni
Laroque, récemment évadé d'Allemagne, v trouve un emploi. La couleur ambiante ... En accointance avec la Résistance, Laroque préfère s'éclipser. A son toue Kiki quitte ... André Laroque veillera sur Kiki iusqu'è sa mort.

La Victoire endeuillée: la sortie de guerre des soldats ... - Pagina 546
books.google.it/books?isbn=202061149X - Traduci questa pagina
Bruno Cabanes - 2004 - Visualizzazione snippet - Altre edizioni
Langer (R.):411n. 38. Laponce (Fernand) : 38 n. 15 ; 62 n. 58; **Laroque (André) : 183 n. 4** ; 213 et n.41. La Soudière (Martin de) : 278 n. 3. Lauche (Jacques) : 288. Laugel (Anselme) : 131 n. 34. Laval (Pierre) : 422. Lavedan (Henri) : 89 et n. 93.

Essendo nato nel 1893 André aveva già combattuto al fromte durante la prima guerra mondiale.

OLTRE A PIERRE LAROQUE DEL GRUPPO DELLA RESISTENZA «COMBAT» ALL'INTERNO DI LIBERATION-NORD ANDRE' AVEVA DUE QUASI OMONIMI, MARTIAL LAROQUE E RAPHAEL LAROQUE:

Mémoire de la Seconde Guerre mondiale: actes du Colloque ...
books.google.it/books?isbn=2857300166 - Traduci questa pagina
Alfred Wahl - 1984 - Visualizzazione snippet - Altre edizioni
O.C.M. et Front national, membre du C.N.R. : Louis TERRENOIRE. mouvement «Combat», déporté-résistant, ancien ministre du général de ...

ancien secrétaire général-adjoint du Conseil national de la Résistance : **Martial LAROQUE, «Libé-Nord».** conseiller honoraire à la ... Compagnon de la Libération ; BOISSON Camille. capitaine F.F.l. du Jura ; BOUTET Adrien. commandant F.F.l. de Saône-et-Loire ...

Enghien-les-Bains: Nouvelle histoire - Pagina 126
books.google.it/books?id... - Traduci questa pagina
Jean-Paul Neu - 1994 - Visualizzazione snippet - Altre edizioni
C'est dans le courant de 1943 que les réseaux de résistance commencent à se structurer. ... de la rue de La Barre au n° 16, un officier de gendarmerie en retraite, le **commandant Raphaël Laroque, fonde le réseau «Libé- Nord» d'Enghien.**

Val-d'Oise 1944 - Pagina 16
books.google.it/books?isbn=2905684496 - Traduci questa pagina
Jean Aubert - 1944 - Visualizzazione snippet - Altre edizioni
Libération Nord, est plutôt d'affinité socialiste; l'O.C.M. (Organisation civile et militaire) est plus gaulliste; Libre Patrie, Ceux ... et un peu à Saint-Gratien; Libération Nord doit beaucoup au commandant Raphaël Larocque, d'Enghien-les-Bains

Le tavole decennali del comune di Chatillon sur Seine e il certificato di nascita di Alice da cui risulta che era nata il 2 ottobre, ma che la madre l'aveva riconosciuta soltanto il 23 ottobre

e che era enfant naturelle ossia una bambina nata fuori dal matrimonio riconosciuta solo da uno dei genitori, di solito la madre. Il caso contrario era piuttosto raro e si verificava per esempio se la donna che partoriva era in attesa di divorzio, in quel caso compariva soltanto il nome del padre per evitare che la madre non essendo ancora una donna libera potesse essere accusata di adulterio, ma appunto erano casi piuttosto rari, in una grande città come Parigi su più di 100 bambini registrati nel decennio 1883-1892 sotto un determinato cognome io ho rintracciato solo un caso di nascita da madre ignota a cui era seguita una legittimazione alcuni mesi dopo dell'enfant in questione successiva al matrimonio tra i genitori.

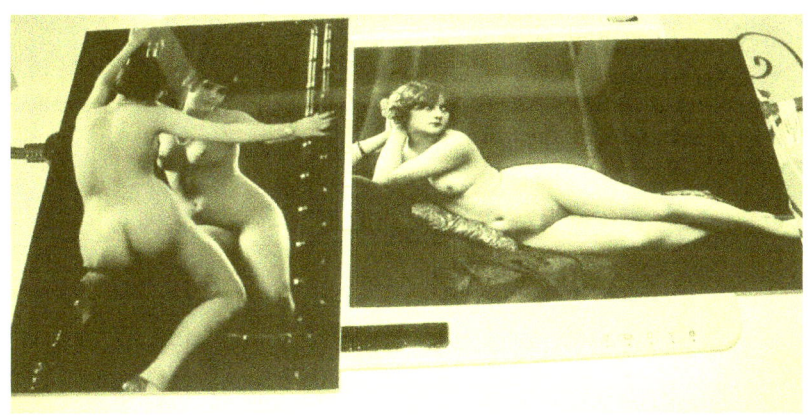

Le foto di Man Ray sono difficili da reperire sul mercato antiquario a prezzi accettabili e, inoltre, sono ancora coperte dal copyright, perciò per illustrare questo libro mi sono servita soprattutto delle foto di Kiki, risalenti al 1919-1922, scattate presso lo studio di Julien Mandel a Parigi e appartenenti alla mia collezione di foto d'epoca.

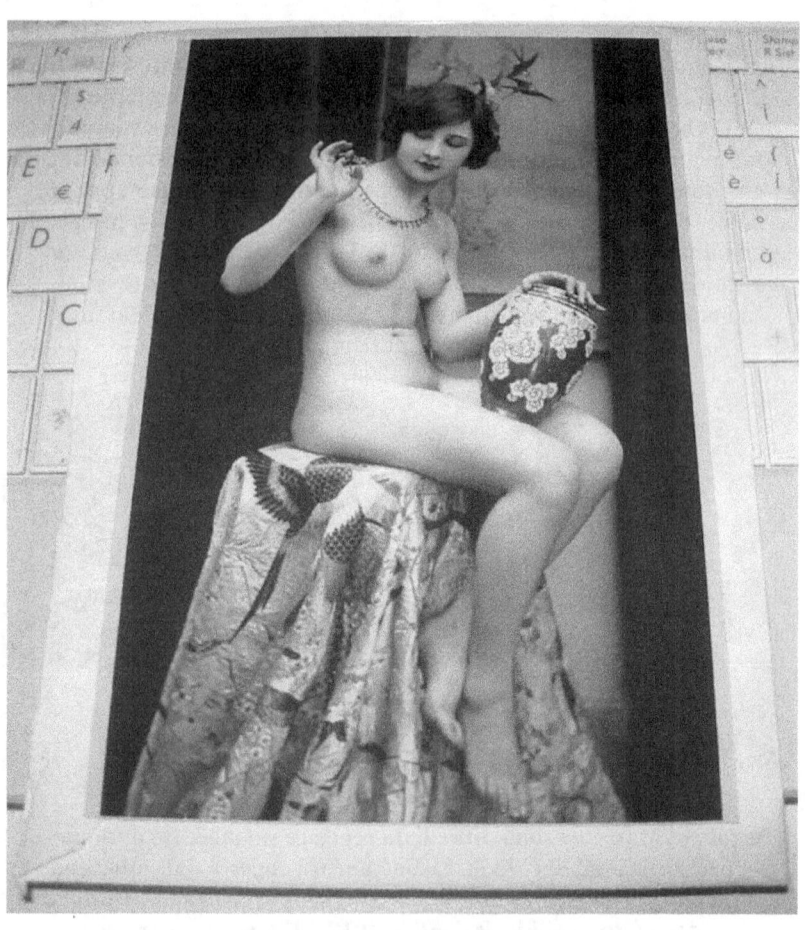

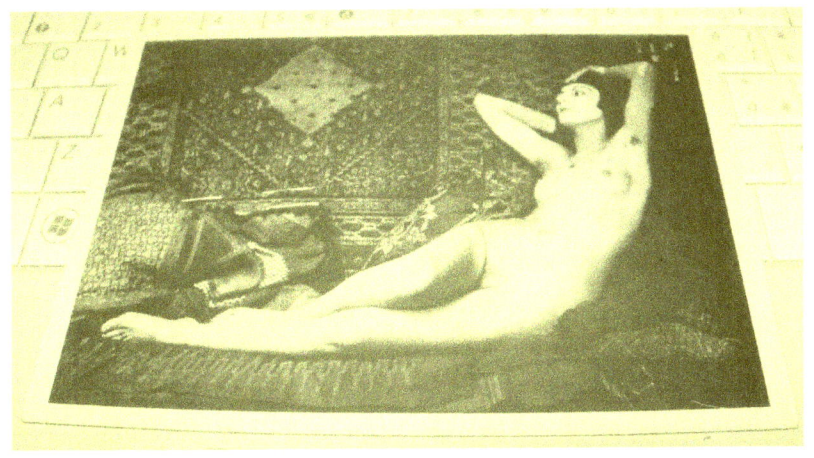

Kiki in versione odalisca in una cartolina delle Edizioni Creatis di Parigi.

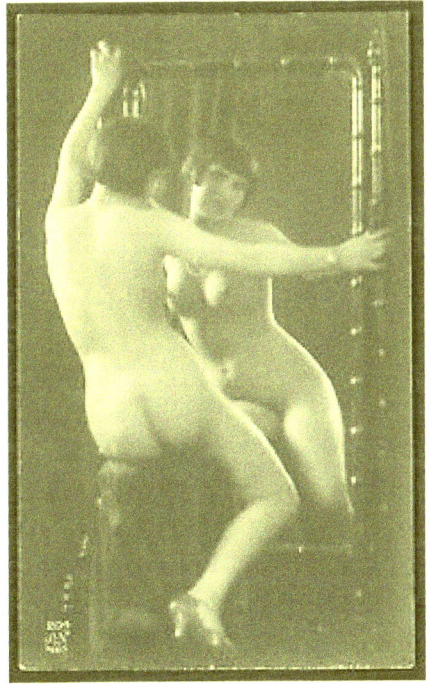

Kiki allo specchio per lo studio **Mandel** di Parigi.
Le foto facevano parte di una sequenza in cui Kiki assume diverse posizioni di fronte ad uno specchio lungo che mostra così il suo corpo senza veli da entrambi i lati. Le foto, infatti, sono contraddistinte tutte dal numero 204 probabilmente il numero serviva al momento della riproduzione sotto forma di cartoline postali.

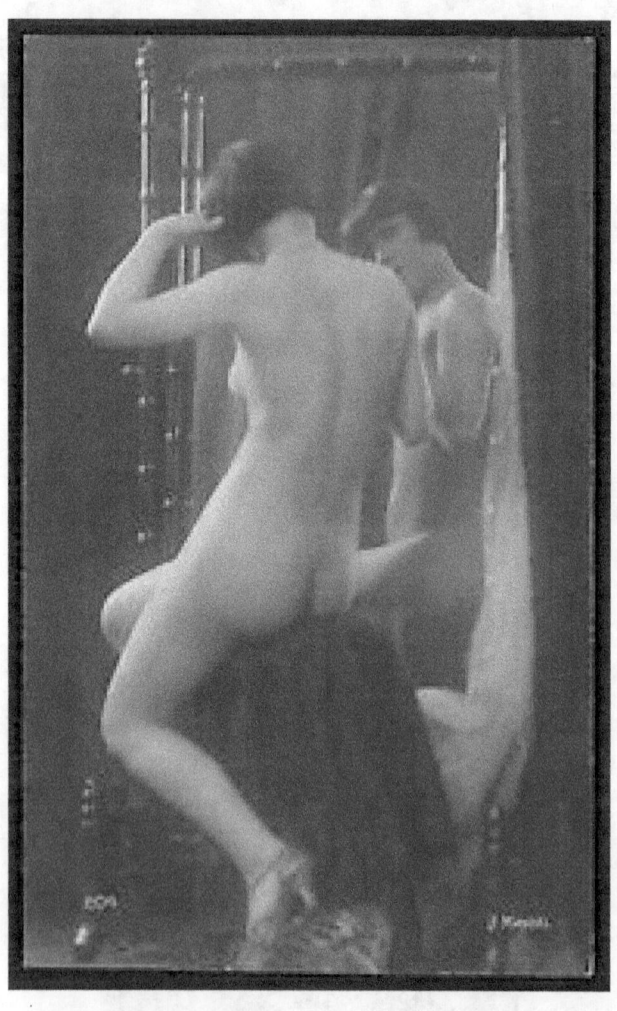

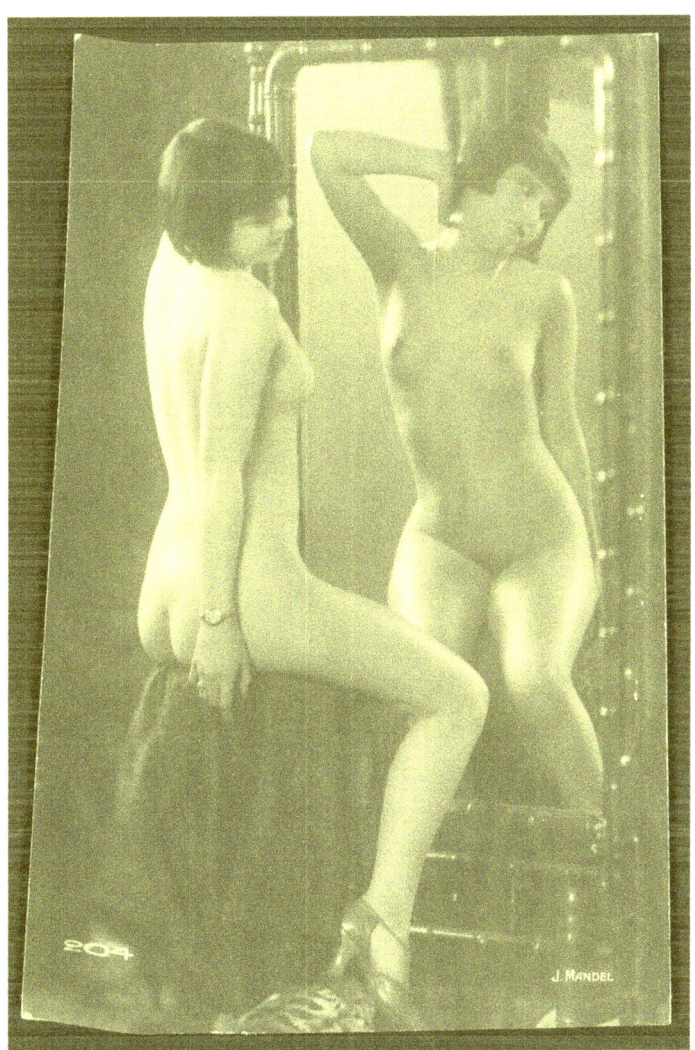

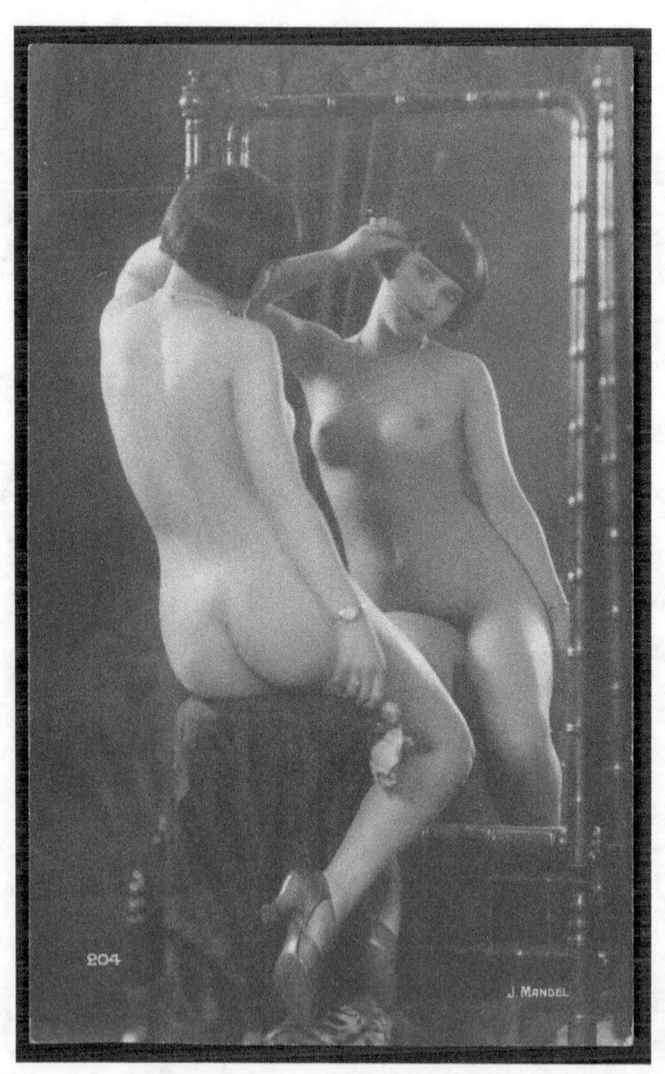

Kiki accanto ad un uomo che dovrebbe essere il poeta surrealista Paul Eluard, amico di Man Ray e della stessa Kiki, la foto è stata scattata in una via di Parigi, probabilmente intorno al 1922.

RINGRAZIAMENTI

Grazie al fotografo Domenico Nardozza per l'aiuto nella ricerca delle immagini e per la consulenza tecnica e alla scrittrice Laura Gay per il sostegno nel lavoro di revisione del testo.

**ALTRE IMMAGINI RELATIVE ALLE MIE RICERCHE
SONO DISPONIBILI SU:**

http://www.pinterest.com/ccontilli/kiki-de-montparnasse/

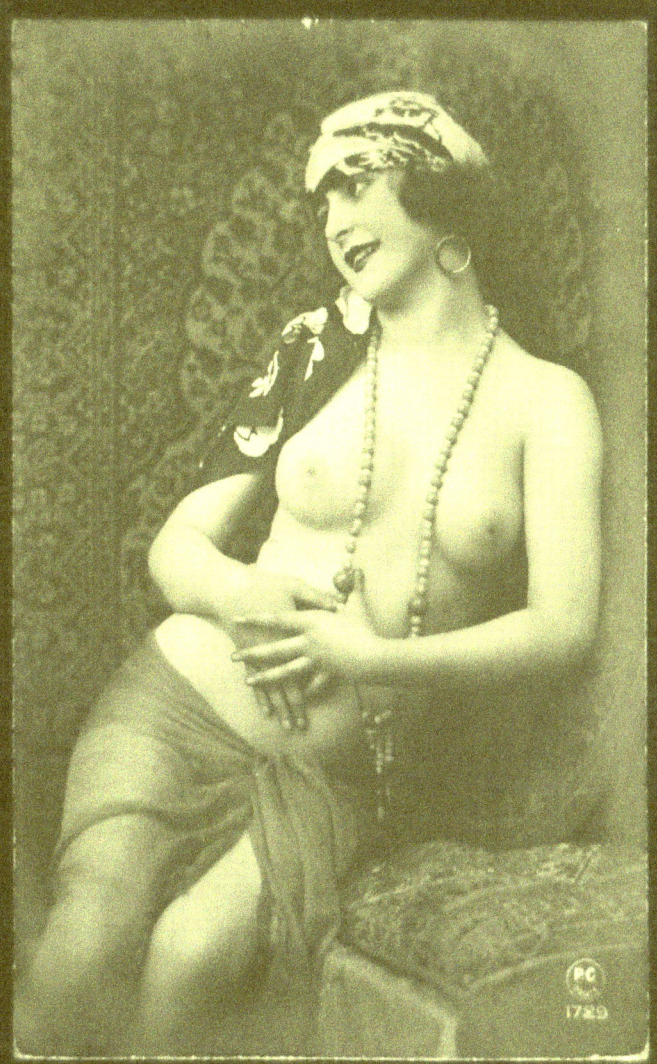

BIBLIOGRAFIA AGGIUNTA IN FASE DI REVISIONE:

http://www.parisenimages.fr/en/collections-gallery/13690-20-kiki-montparnasse-girl-music-hall-paris-about-1937-1939

A cry from the heart: the life of Edith Piaf - Pagina 31
books.google.it/books?isbn=1900850508 - Traduci questa pagina
Margaret Crosland, Ralph Harvey - 2002 - Visualizzazione snippet - Altre edizioni
Kiki of Montparnasse was still singing it, for her supper, in 1950. One of the greatest problems for Edith was learning how to sing to a piano accompaniment, for in the streets or the small clubs she had nothing beyond a banjo.

Simone de Beauvoir: The Woman and Her Work - Pagina 176
books.google.it/books?id... - Traduci questa pagina
Margaret Crosland - 1992 - Visualizzazione snippet - Altre edizioni
After a drink in an ugly, gloomy cafe - such places appealed to them - they would go down to Montparnasse, and from the ... heard the famous Kiki de Montparnasse, artists' model and painter herself, who was still croaking out songs in 1950,

Paris Sketchbook - Pagina 61
books.google.it/books?id... - Traduci questa pagina
Ronald Searle, Kaye
Webb
- 1950 - Visualizzazione snippet - Altre edizioni
She was Queen of Montparnasse, Today Kiki must be about 50 years old. ... At that time she was making a nightly trip round such places, singing and dancing for odd francs, for as long as clients would give her a hearing, and sometimes after ...

Souvenirs sans fin - Volume 3 - Pagina 212

books.google.it/books?id... - Traduci questa pagina
André Salmon - 1961 - Visualizzazione snippet - Altre edizioni
La petite amie d'Henri Broca, la gentille Kiki de Montparnasse, modèle que l'on se disputait et qui deviendrait chanteuse ... Lupe Velez vous donnera une bonne vision de Kiki au cabaret ; la chanteuse provocante qui, passant entre les tables, ...

Le temps immobile - Volume 1
books.google.it/books?isbn=2246002095 - Traduci questa pagina
Claude Mauriac - 1974 - Anteprima - Altre edizioni
... Kiki de Montparnasse », je l'ai, semble-t-il, connue vers ces années-là. Mais au Jockey. Paris, vendredi 28 avril 1939. Depuis deux mois on ne parle « à Paris » que du cabaret à la mode, Chez Agnès Capri. Ce nom mystérieux, je l'entendis ...

Montparnasse vivant - Pagina 264
books.google.it/books?id... - Traduci questa pagina
Jean Paul Crespelle - 1962 - Visualizzazione snippet - Altre edizioni
Pauvre Kiki ! Encore quelques années, qu'elle vivra collée avec un accordéoniste, et elle cessera de hanter Adrien, et le Cosmos. Elle était devenue énorme, atteinte d'hydropisie. « C'est foutu, disait-elle, mais ça fait plaisir quand même de

L'Art vivant - Edizioni 180-185 - Pagina 30
books.google.it/books?id... - Traduci questa pagina
1934 - Visualizzazione snippet - Altre edizioni
Aicha ", sombre Vénus, populaire à Montparnasse en ces dernières années, et native d'ailleurs du Pas- de-Calais, avait, avant d'être ... Ouant à " Kiki ", notre consœur " Kiki ", qui a signé, et peut-être écrit, ses Mémoires, elle dansait, mais au UlS VAUXCELLES " Jockey ". ... Le vieil Antonio Pelosi (à la fin de sa carrière, il jouait de l'accordéon — qu'il appelait son piano à bretelles — dans les restaurants ...

Nausea
books.google.it/books?isbn=0811222527 - Traduci questa pagina

Jean-Paul Sartre - 2013 - Anteprima - Altre edizioni
Evidently, nothing newhas happened, ifyou care to put it that way: this morning at eightfifteen, justasI was leaving the Hotel Printania to go to the library, I wanted to and could not pick upapaper ... I wanted to escape from it at the Café Mably.

Mémoires d'une autre vie - Pagina 293
books.google.it/books?id... - Traduci questa pagina
Francis Carco - 1942 - Visualizzazione snippet - Altre edizioni
... bouteilles vides, Kiki-de-Montparnasse se battait, à coups de couteau, avec une mulâtresse dont l'avant-bras saignait. ... et d'autres invités assiégeaient un baquet de caviar placé sur une table à côté de sardines, de sandwichs et de fruits.

L'Anneau de Saturne - Pagina 180
books.google.it/books?id... - Traduci questa pagina
Germaine Everling - 1970 - Visualizzazione snippet - Altre edizioni
Il y avait là également Thérèse Treize (une amie de Kiki-de- Montparnasse) qui avait apporté de Paris un rat blanc dont elle ne se séparait ... ayant aperçu sur la table le protégé de Thérèse, poussa un cri de répulsion: «Quelle horreur!"

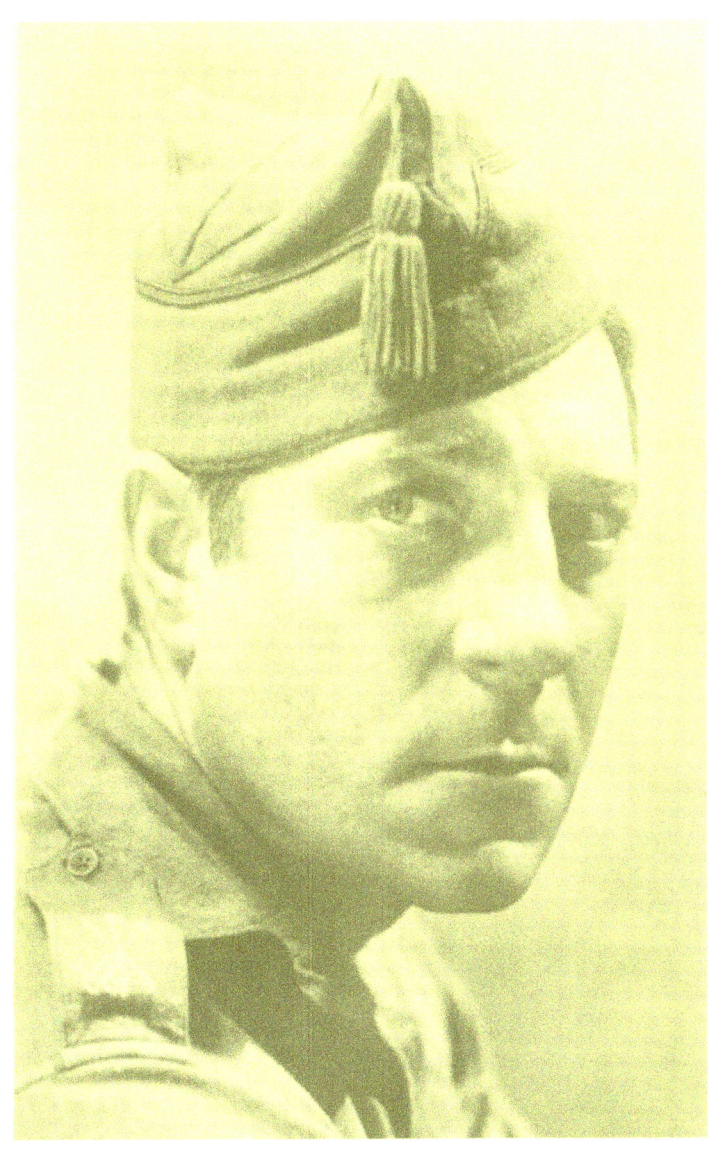

André Laroque in divisa in una foto del 1940…

Kiki e André felici assieme prima della guerra...

CONTINUA...

**CON NUOVE RICERCHE
SUL RAPPORTO ANDRE, KIKI E MAN...**

www.ingramcontent.com/pod-product-compliance
Lightning Source LLC
Chambersburg PA
CBHW060846170526
45158CB00001B/256